U0053764

布魯克

Peter Brook

王婉容／著

編輯委員：李英明　孟樊　陳學明
龍協濤　楊大春

出版緣起

二十世紀尤其是戰後，是西方思想界豐富多變的時期，標誌人類文明的進化發展，其對於我們應該具有相當程度的啟蒙作用；抓住當代西方思想的演變脈絡以及核心內容，應該是昂揚我們當代意識的重要工作。孟樊兄以及浙江大學楊大春教授基於這樣的一種體認，決定企劃出一套「當代大師系列」。

從八〇年代以來，台灣知識界相當努力地引介「近代」和「現代」的思想家，對於知識份子和一般民眾起了相當程度的啟蒙作用。

這套「當代大師系列」的企劃以及落實出版，承繼了先前知識界的努力基礎，希望能藉這一系列的入門性介紹書，再掀起知識啟蒙的熱潮。

孟樊兄與楊大春教授在一股知識熱忱的驅動下，花了不少時間，熱忱謹慎地挑選當代思想家，排列了出版的先後順序，並且很快獲得生智文化事業有限公司葉忠賢先生的支持；因而能夠順利出版此系列叢書。

本系列叢書的作者網羅有兩岸學者專家以及海內外華人，為華人學界的合作樹立了典範。

此一系列書的企劃編輯原則如下：

1.每書字數大約在七、八萬字左右,對每位思想家的思想進行有系統、分章節的評介。字數的限定主要是因為這套書是介紹性質的書,而且為了讓讀者能方便攜帶閱讀,提昇我們社會的閱讀氣氛水準。

2.這套書名為「當代大師系列」,其中所謂「大師」是指開創一代學派或具有承先啟後歷史意涵的思想家,以及思想理論具有相當獨特性且自成一格者。對於這些思想家的理論思想介紹,除了要符合其內在邏輯機制之外,更要透過我們的文字語言,化解語言和思考模式的隔閡,為我們的意識結構注入新的因素。

3.這套書之所以限定在「當代」重要的思想家,主要是從八○年代以來,台灣知識界已對近現代的思想家,如韋伯、尼采和馬克思等先後都有專書討論。而在限定「當代」範疇的同時,我們基本上是先挑台灣未做過的或做的不是很完整的思想家,作為我們優先撰稿出版的對象。

另外,本系列書的企劃編輯群,除了包括上述的孟樊先生、楊大春教授外,尚包括筆者本人、陳學明教授和龍協濤教授等五位先生。其中孟樊先生向來對文化學術有相當熱忱的關懷,並且具有非常豐富的文化出版經驗以及學術功力,著有《台灣文學輕批評》(揚智文化公司出版)、《當代台灣新詩理論》(揚智文化公司出版)、《大法官會議研究》等著作;楊大春教授是浙江杭州大學哲學博士,目前任教於浙大,專長西方當代哲學,著有《解構理論》(揚智文化公司出版)、《德希達》(生智文化事業出版)、《後結構主義》(揚智文化公司出版)等書;筆者本人目前任教於政大東亞所,著有

《馬克思社會衝突論》、《晚期馬克思主義》（揚智文化
公司出版）、《中國大陸學》（揚智文化公司出版）、
《中共研究方法論》（揚智文化公司出版）等書；陳學明
是復旦大學哲學系教授、中國國外馬克思主義研究會副
會長，著有《現代資本主義的命運》、《哈貝馬斯「晚
期資本主義論」述評》、《性革命》（揚智文化公司出
版）、《新左派》（揚智文化公司出版）等書；龍協濤教
授現任《北大學報》編審及主任，並任北大中文系教
授，專長比較文學及接受美學理論。

　　這套書的問世最重要的還是因為獲得生智文化事業
有限公司總經理葉忠賢先生的支持，我們非常感謝他對
思想啟蒙工作所作出的貢獻。還望社會各界惠予批評指
正。

<div style="text-align: right">

李英明

序於台北

</div>

自　序

　　必要的戲劇呈現人人切身、關心的主題，在
觀眾身上引出如飢似渴的感情，能帶來心靈的改變
和慰藉，使人覺得有想再來參與的需要和渴盼。
　　　　　　　　　　　　　　　　——彼德・布魯克

　　自從八年前開始接觸布魯克的戲劇觀念和理論之
後，就常在教學和導戲及從事表演時，引介、思考及運
用他的觀念、他對劇場本質的深刻思索及瞭解、對劇場
生命力的堅持與要求，而在表演形式及技藝的開發及學
習上，更時時激勵著我在教學和創作上求進步與突破。
作為一個愛看戲的觀眾，每每閱讀布魯克的新戲資料總
是仍讓我砰然心動、心嚮往之，因為他的戲總能反映出
他對所處世局、社會的感受與看法，表達他在現代科技
及商業文明社會中對人性、人心和人文的關懷和批判，
不論是改編印度史詩的大製作《摩訶婆羅多》(*Maha-
bharata*)，或者是《錯把太太當成帽子的男人》(*The
Man Who*)這個小規模神經病理學的探索故事，布魯克
都以精鍊有力的劇場形式對當代觀眾發出強烈的人本及

人文關懷的訊息,期待觀眾在劇場相會的時刻中,能產
生改變或得到安慰,我想這是他的作品能得到廣大迴響
的最大原因,使觀眾都渴望再看到他的戲。

　　自1997年返國之後,我投身於台灣的劇場工作,也
目睹及經歷台灣社會和文化蓬勃發展的生命力與種種酸
甜苦辣的滋味及問題,此時再重閱重修當年引介布魯克
的舊論文,更有一番新的體會,深覺台灣的劇場或文化
工作者不僅應努力拓展視野、吸收新知,更應對自己的
文化和傳統及當代本地的生活深入地研究、探索和反
省,才能對自己的文化和社會更有自知、自覺和自信,
才能對所吸收的國際新知及觀點產生批判式的思考和客
觀的評估反省,而不再是「哈日」、「仿美」的照單全
收。

　　如此,台灣的文化才能培養出獨立自主、成熟而開
闊的主體性和客觀性,也更能在紮實的基礎上求進步,
就如布魯克在年輕時即深入研究英國最優秀的文化傳統
──莎士比亞戲劇,後來才擴展執導歐陸現代經典劇
作,最後才到亞、澳、非、中東等非西方世界去尋找不
同的創作養分;沒有一個自己面目模糊的演員,可以成
功地扮演他人,身為移民社會和海島國家的台灣,若不
尋求自己文化的主體性,就很容易湮沒在強勢文化的商
品和資訊攻勢之下,人云亦云,迷失自我,文化藝術工
作者不能不慎思明辨。

　　關於台灣戲劇、教育和文化的工作,還有許多事要
做,這本小書雖在匆促中修改,仍保存了我希望台灣讀
者讀到的彼德‧布魯克精神和觀念的原貌,僅以此獻給
我最愛的台灣和所有愛戲的朋友,希望它能激勵你奮鬥

前行的腳步、撫慰你偶爾疲倦的心情。最後，感謝美雲
細心地校稿。

<div align="right">

王婉容

1999 年 5 月 12 日　　於北投

</div>

目　錄

出版緣起／i

自序／v

第一章
劇場藝術生涯／1

一、自己的興趣天賦加上家庭的鼓勵／4

二、自己的努力加上學校及環境的教育／4

三、及早的立定志向和抉擇——

做電影導演還是劇場導演？／5

四、勇往直前的行動力／6

五、多采多姿的創作生涯——傳統與創新的融合／7

第二章
不同時期的作品風格及特色／17

一、不斷變動的觀點和風格／18

二、布魯克劇場作品分期研究／20

三、布魯克終生的興趣和熱愛——

莎士比亞的戲劇／*61*

四、布魯克劇場作品中內容與形式的探討／*74*

第三章

劇場理論／*87*

一、布魯克對「戲劇」的定義和基本觀念／*88*

二、「生命力」的劇場觀／*96*

三、布魯克劇場理論的獨特性／*118*

第四章

在表導演領域的工作方法和探索心得／*125*

一、現代導演發展的歷史背景／*126*

二、布魯克在導演藝術上的工作方式及探索發現／*129*

三、布魯克在表演藝術上的探索心得及訓練方法／*145*

第五章

評價、影響及啟示／*165*

附錄一　布魯克作品一覽表／*183*

附錄二　圖片索引資料／*201*

附錄三　參考書目／*205*

第一章
劇場藝術生涯

圖1 彼德·布魯克

　　彼德・布魯克（Peter Brook）於1925年3月21日誕生於倫敦，現年75歲，是二十世紀最具國際知名度、最多產也最富有原創力及爭議性的舞台導演之一，他擁有五十多年的劇場工作經驗，導過七十幾齣不同的戲碼，劇目涵括歐美古典和現代的經典，前衛實驗作品，以及跨文化的印度及中亞的神話、史詩等，在全球各地巡迴展演數萬場次，作品所到之處無不引起廣泛的觀眾參與注意，以及劇評家的熱烈討論。特別是他中期創新實驗的劇場語言及形式的開發，和後期尋找世界共通劇場語彙的跨文化素材的改編展演，更常引起各國劇場及文化界人士激烈的爭議和迴響，甚至有印度學者、劇場工作者更直接批評他剽竊印度文化瑰寶，加以自己的任意詮釋，罔顧印度史詩深厚的文化背景，是西方文化本位主義霸權的錯誤示範，但是他的劇場理論和特殊的劇場排練方式，仍然深遠地啟發且影響了二十世紀六〇年代以後的劇場工作者。

　　彼德・布魯克最為膾炙人口的幾齣代表作，如《馬哈／薩德》、《仲夏夜之夢》、《摩訶婆羅多》中所展現的生命力和原創性，在電視、電影、電腦等新興媒體包圍環伺下，仍充分體現了劇場藝術的直接震撼魅力和獨特性，也重新燃起觀眾對劇場藝術的熱情與信心，究竟這位叱吒風雲的劇場魔術師是如何培養和開拓他的藝術生涯呢？我們可以追溯他的成長歷程來作一鳥瞰。

一、自己的興趣天賦加上家庭的鼓勵

　　布魯克的父母都是俄國人①，在二次大戰時遷到英國避難，之後在英國經營藥廠，布魯克的父母從小就不遺餘力地鼓勵兒子追求他藝術上的興趣，小布魯克在六歲時的玩具，就是一個有簾幕、陷阱地洞和燈光效果的偶戲小劇場，在那裡小布魯克興緻勃勃地為全家演了六小時的《哈姆雷特》，原來在那時候布魯克就對莎士比亞的劇場和戲劇情有獨鍾了，難怪日後他對莎劇難以忘情，多所發揮。布魯克的父母不僅付出金錢實現小布魯克的小劇場夢想，也付出了耐心和關心來觀賞兒子的演出。在十歲以前，布魯克就擁有了一架9.5厘米的攝影機可以自由拍攝，以當時的經濟條件來看，容許兒子買攝影機，確實是一種大方而刻意的鼓勵。

　　自己的興趣天賦，加上家庭的支持，使布魯克在童年就當上了導演，還擁有父母的掌聲。許多孩子都有同樣的夢想，但卻不見得能像布魯克一樣幸運。

二、自己的努力加上學校及環境的教育

　　小布魯克由於身體不好，加上二次大戰爆發，所以就被送往瑞士去休養及接受家教，可見他的父母非常注

重孩子的養成教育。而離群索居的外地生活，也使布魯克養成了沈思默想的嗜好與習慣，及獨立自主的個性，布魯克16歲時就自己加入電影公司擔任編劇、剪接和導演的工作，可見從小布魯克就是具有行動力和勇氣開創自己前途的少年。

而布魯克的父親則深具遠見地催促布魯克返國再進修學業，布魯克在牛津大學人文鼎盛的馬德蘭學院就學，修習英國文學和外國語言，奠下了他紮實深厚的文學素養和外語能力，以及濡染了牛津大學追求真理的學術精神，或許也繼承了文藝復興時期在牛津大學裡大學生們嘗試以翻譯、改編古典（希臘、羅馬）劇作來演戲，或自己以英文創作的戲劇傳統。布魯克在17歲就和業餘演員合作導了馬羅（Christopher Marlowe）的《浮士德博士》（*Dr. Faustus*），在倫敦火炬劇場作短期演出，這是他執導的第一齣舞台劇，正是所謂「英雄出少年」。

三、及早的立定志向和抉擇——做電影導演還是劇場導演？

布魯克原本是立志要做一個電影導演的，他在20歲的時候加入電影學社時，就拍了第一部自編自導自己製片的電影——《約瑞克先生的法義感傷之旅》（*A Sentimental Journey Through France and Italy by Mr. Yorick*）。但是，似乎劇場的吸引力對於布魯克而言更是無法抗拒，在20歲（1945年）這一年，他一口氣就導了

考克圖、蕭伯納、莎士比亞、易卜生等知名劇作家們的
戲,在倫敦嶄露頭角,從此彼得‧布魯克也與劇場結下
了不解的深緣。

　　布魯克就這樣專注而執著的選擇了劇場工作,但是
他沒有完全放棄電影,在他的劇場藝術生涯中也拍了八
部電影,其中有三部是改編自他導演的舞台劇,分別是
《馬哈／薩德》、《李爾王》以及《摩訶婆羅多》。

四、勇往直前的行動力

　　布魯克曾經在寫給一個想做劇場導演的人的回信中
提到,做導演完全是自己決定的,你自己想做一個導
演,就要以實際行動去說服別人,接下來就是去找工作
和培養學習排演時所需要的技巧和資源,最重要的是實
際參加演出的工作;充沛的行動力是一個導演必備的特
質。布魯克的起步也是如此,是他自己決定要做一個導
演,在他導第一齣戲時他就告訴演員們說他以前已經導
過戲了,不是故意欺騙,為的是要服人服己,減少阻礙
地完成工作,布魯克早就深知經驗對劇場導演的重要
性。

　　在踏入劇場之初,他就以這股衝勁,不斷地嘗試各
種不同的戲,不斷累積工作的經驗,終於証明了自己雖
然不是科班出身,也沒有進入英國劇場的學徒制度中實
習,依然能憑著自己的天賦、好學、行動力和熱情創造
自己的劇場天地。

才21歲的他由於能掌握機會，努力表現，才華立即受到注目，被延請到當時英國著名的非主流劇場（fringe theatre）之一的「抒情劇場」（Lyric Theatre）導演了薩拉揚（William Saroyan）的《生命時光》（*The Time of Your Life*），以及導演了改編自杜斯妥也夫斯基的小說《卡拉馬助夫兄弟們》，這兩個演出，由於經費拮据（《卡》劇只花了75英磅），布魯克導演的作品就開始以表現方式的精簡節約及觀念的清晰明暢著稱。之後推出一系列沙特（Jean-Paul Sartre）的作品，推陳出新的風格特色，使布魯克能獨樹一幟。在劇場生涯的開端，布魯克就認定了戲劇文化中創新求變的精神，在往後的工作中，也一直從未悖離過。②

五、多采多姿的創作生涯——傳統與創新的融合

在布魯克自己開創的劇場道路上，20歲到38歲這段時期，他從「非主流」劇場踏入「主流」劇場，例如：在莎士比亞紀念劇場和科芬園的皇家歌劇院，獲得肯定的評價，自此一帆風順，成為英國劇場的新貴明星導演，執導莎劇、歌劇和現代經典劇目、商業歌舞劇。這段期間他的導演作品包括了：莎士比亞的《羅密歐與茱麗葉》、《惡有惡報》，理查‧史特勞斯的《莎樂美》，古諾的《浮士德》，阿努義的《月暈》，亞瑟米勒的《推銷員之死》等。

他的導演才華，在英國和歐美大大小小的劇場中廣

受讚譽，被稱為「不可思議的頑童」（the boy wonder）。他對劇本的洞察力和掌握力，以及排戲時的靈活變通，令許多資深的演員驚嘆不已；他對舞台視覺的畫面處理及場面調度，更是叫人折服。在評論家心目中，他則是莎劇的救星，他賦予莎劇富於現代感的詮釋和形式表現，以及他個人獨特的洞察，解放莎劇強大的張力，使莎劇又能在現代劇場引起知性和感性的震撼、感動。而布魯克自己則是永不滿足地找尋他有興趣的題材，不斷變換關心方向導戲，總能帶給觀眾驚喜。

在39歲這年布魯克因為在法國工作的關係，接觸到亞陶的劇場理論，受到他的啟發，決定探索「殘酷劇場」實踐的可能性，於是成立了「殘酷戲劇工作坊」（Theatre of Cruelty Workshop），來實驗各種新的表演形式的可能性。這是布魯克一連串創新研究和演出的重要開端，在這個工作坊中，布魯克發現了許多新的表演形式，也改變了他以後的作品中呈現出的表演內容。最典型的例子是1964年演出的《馬哈／薩德》，充分反映了「殘酷劇場工作坊」對亞陶理論的實踐，之後的《暴風雨》、《李爾王》、《伊底帕斯》都展露了布魯克開闢表演新境的成果，在重視劇場性（theatricality）的前衛戲劇中，發揮了他豐富的想像和創造力，成為六〇年代「反亞里斯多德」（anti-Aristotlean）戲劇中，開發非文本傳統的實驗劇場新銳。

但是他仍然沒有放棄文學劇場的表現形式，不斷推出重視台詞表達的新詮莎劇和慎選一流的當代劇作家新作來導演，如：尚‧惹內（Jean Genet）的《陽台》（*Balcony*）、《屏風》（*The Screens*）。他始終立意創新，

但又從不割斷與傳統的臍帶關係，擴大來說，歐陸文化
是他的根本，而英國的莎士比亞戲劇是孕育他靈感與生
命的泉源，不論他如何創新丕變，都始終不忘莎士比
亞。在精神和實踐上一再回到莎士比亞戲劇，這是布魯
克劇場藝術生涯中一個極大的特色。

　　在布魯克45歲正處於創作和聲譽的顛峰時期，他卻
出人意外地突然辭退了皇家莎士比亞劇團（Royal
Shakespeare Company）駐團導演的職位，宣布退出光采
奪目的倫敦劇界，決定在巴黎成立「國際戲劇研究中心」
（C.I.R.T.），以更充裕自由的時間，沒有票房、檔期的壓
力，全力投入對劇場本質、表演藝術語言及形式的研
究，並號召來自不同國籍、文化背景的演員，一起來探
索更為普遍共通的劇場語言，開發劇場藝術的新疆界。
他並為C.I.R.T.和自己計畫了一連串的旅行、訓練、演
出計畫。

　　在45歲到60歲這個階段，布魯克和C.I.R.T.成員的
足跡踏遍亞、歐、非、澳、美洲甚至大洋洲。在旅行
中，他和團員們走訪原始的部落宗教儀式，觀摩他們的
歌舞、祭祀和演出，探尋戲劇的根源和各種不同的表演
形式；在小村落中與陌生文化的族群以即興表演嘗試溝
通，實驗「即興表演」的可能性；參加不同地區的戲劇
節演出，以神話、傳說主題改編發展的戲劇，試圖傳達
人類共同的心聲、願望與悸動。接受不同文化的滋養和
不同體系中表演方法、形式的長期訓練，使布魯克這時
期的作品在內容深度和視野（horizon）上都大幅擴展，
布魯克在導演功力和表演藝術的探索也有了更沈潛修
鍊、發酵醞釀的精華綻放。

讓我們驚奇的是布魯克的作品是愈來愈簡單純粹
了，他擺脫了劇場中不必要的外在裝飾，愈來愈探觸到
他所追求的「直感劇場」（immediate theatre）的核心：
在空無長物的舞台，一匹錦繡編織的波斯地毯上，赤手
空拳的演員演出他們與布魯克經年累月一起發展的戲劇
素材，分享給世界各地不同的觀眾；布魯克正在企圖重
建巴別塔的地基，他以作品說明這塊地基就在劇場，一
個人類還可以交流共感，無所遮蔽地分享生命悲欣交集
的地方。

布魯克晚近的作品中豐厚的情感和深邃的故事內
容，不但讓觀眾體驗到劇場最神秘美妙的時刻，重拾對
劇場的信心與熱望，也拓展了他們心靈認知的境界，在
生命中留下難以磨滅的記憶。③但是有些批評家也認為
布魯克這個時期的作品失之簡陋，而他尋找劇場中人類
共通的語彙的理想，無異是窄化了各種不同文化和語言
素材中，原有的深度和力度。

布魯克是如何實現他的劇場理想的呢？從他整個劇
場藝術生涯來考量，是因為：

1.持久而專誠的興趣

布魯克曾說「戲就是遊戲」（A play is a play）④，
因為有玩興，在戲中得到滿足和快樂，所以就想一直玩
下去，是這份持久而執著的、不停燃燒著的興趣引領著
布魯克做出一齣又一齣的好戲。

2.變動的觀點和開放的心靈

布魯克的一生之所以能導這麼多風格迥異，變化多

端的戲劇，是因為他從不固執或滿足於任何一個觀點，
他多樣化的劇場工作歷程就是他變換觀點的軌跡，誠如
他自己所說的：

> 　　我從不相信唯一的真理，無論我自己的，
> 或是別人的。我相信所有學派理論都可能在某
> 地某時有用，但是我也發現人只能每次抱持一
> 個觀點，熱情又絕對地活著。然而，隨著時光
> 的消逝，我們會改變，世界會改變，目標轉移
> 了，觀點也改變了。回顧多年以來，在許多不
> 同情況下我所寫作的論文、講述的思想，有一
> 點使我震驚的事始終不變，為了要使一個觀點
> 有所作用，人必須為它完全獻身，必須捍衛至
> 死；然而在這同時，又有另一個內在的聲音在
> 輕輕呢喃著：「不要看得太嚴重，緊緊地掌
> 握，再輕輕地放它走吧。」⑤

　　靈活通達的心靈，變動的觀點，使布魯克能吸收各
家各派的優點而不拘泥成規，孕育出不同的作品。

3.敏感的觀察、體會

　　沒有一個藝術家的成功是可以罔顧他同時代的文
化、社會、生活和人民的，布魯克也不例外。他敏於時
事，更特別關切現代人的精神生活、內心感受，他的作
品中常常反映了現代人的精神狀態和現實生活，即使是
古典作品他也能抓到其中與現代的關連。例如：《李爾
王》中，傳統價值崩潰的虛無和天地不仁及人情冷酷的
荒謬感，反映了荒謬主義者對現代科技化、機械化世界

中，人「存在」的荒謬性的體悟；又如現代作品《馬哈
／薩德》中的狂暴的精神病院和革命，正象徵著二十世
紀六〇年代瘋狂暴力而混亂的世局和人心。

而布魯克也能超越時代的破碎分裂現象，企圖從古
典神話中重建新的人道價值。他晚近的作品《眾鳥會議》
（*Conference of the Birds*）和《摩訶婆羅多》（*Maha-
bharata*）中傳達出波斯及印度文明的亙久智慧，就是要
在劇場中提振觀眾的心靈，淨化觀眾的情感，開啟一道
道新的智慧之窗。這正是布魯克以敏感的心靈忠於自
己，反映時代現實，也忠於自己尋求新生和超越的道路
的一種展現。

4.豐富的劇場知識和其他知識領域的鑽研

從布魯克的劇場作品和著作中，可以看出他對古今
劇場歷史、理論、劇作的瞭若指掌，如數家珍，對當代
的新展演、新做法也都曾仔細研判、分析，使他的劇場
形式能包羅許多不同的影響而豐富多樣。而他在其他知
識領域的學養也點滴表現於他的訪談和論述之間，特別
是在人文學科方面，例如：心理學、人類學、社會學甚
至神祕主義的知識，都是他解析詮釋劇本內容和當代問
題，提供嶄新思考角度的利器。布魯克毫不懈怠地培養
自己的心智能力，才能不落人後地以作品提出自己獨特
的見解。

5.以生命的探索者和旅行者自居

布魯克在一次訪問中談到自己，他說：

　　我從不認為我自己是一個劇場藝術家，我

甚至也不是對劇場或藝術有多麼特別地喜愛，
我只是投入這個領域的一個旅行者、一個探險
者；我就好像一個在火山間探尋的火山學家，
尋找那最強烈的火山爆發，我有我要探索的主
題，有我要做的實驗，有我要發現的地方，這
所有的一切努力，都是為了使人類的素材和人
類的發現更為豐富的過程。⑥

　就是這樣的出發點，使得布魯克的劇場生涯宛如一
場永不停歇、永不滿足的冒險歷程，也使得他的作品充
滿了他和工作伙伴的發現，並將之與觀眾分享的奇妙。

　布魯克以劇場為家，常常在外旅行演出，那麼他和
家人不是要飽受分離之苦嗎？他在26歲的時候就娶了美
麗而才華洋溢的、同樣也是俄裔英籍的女演員娜塔莎‧
佩莉（Natasha Parry），從此就夫唱婦隨，在工作和生活
上與布魯克常相左右，給布魯克沒有後顧之憂的支持、
鼓勵，娜塔莎後來也成為C.I.R.T.的永久成員之一。她
最著名的演出是扮演《櫻桃園》裡的沒落女貴族，洗鍊
的演技、高貴的氣質和對俄國文化的切身瞭解，使得她
演活了那個角色。他們生了一男一女，小兒子常常跟著
爸媽，算是在劇場裡面玩耍長大的。他們令人羨慕的婚
姻一直持續至今，歷久彌堅，布魯克在婚姻愛情上顯然
也是相當執著和堅持的。⑦

　彼德‧布魯克目前定居於巴黎，仍然在C.I.R.T.工
作，因為C.I.R.T.的工作能使他所追求的更純粹簡鍊、
更必要的劇場經驗有實現的可能，能使演員、戲劇、導
演和觀眾更有活力地聯結在一起。這兩者是布魯克整個

劇場探索的中心，在未來，布魯克也決定將繼續在
C.I.R.T.從事充滿生命力的創造和研究，為人類的戲劇再
添新聲，再創新局，對布魯克作品的批評和讚譽之聲仍
然會持續地爭辯著，而布魯克的創作腳步也會毫不停歇
地持續著。

註釋

①在 19 世紀末的俄國，布魯克的父母身為高級知識份子，
很可能耳濡目染了舊俄末期的熱愛文藝的氣氛，也很可能
看過莫斯科劇院（MAT）的戲劇或狄亞基列夫（Diaghilev）
的芭蕾舞劇，故而深具藝術素養和雅好藝術，所以小布魯
克的興趣也樂見其成，用心培養。

②*Following Directions,* pp.17-21.

③Jones, Edward Trostle. *Following Directions: A Study of
Peter Brook.* Frankfurt am Main: Lang, 1985, pp.9-17.

④Brook, Peter. *The Empty Space.* Pennsylvania: Fairfield
Graphics, 1968, p.141.

⑤Brook, Peter. *The Shifting Point: Forty Years of Theatrical
Exploration 1946-1987.* London: Methuen Drama, 1988, from
"Preface".

⑥*Following Directions,* p.12.

⑦同註⑥，頁 11。

第二章
不同時期的作品風格及特色

一、不斷變動的觀點和風格

　　彼德・布魯克是當代劇場創造力最豐沛的導演之一，整體而言，他的導演作品最大的特色在於他對形式和內容不斷地改變、創新，沒有一個固定或特殊的風格可以來概括他的作品。他的作品形式和內容都是隨著他的觀點和關懷層面及角度而變化的，同時也隨著他在導演和表演藝術上的創新實驗和孜孜不倦的探索而有不同的嘗試和轉變。他的作品風格豐富多變，其實就是他認知到戲劇「永遠是變動」的本質的一種具體反應。他的作品同時也是他探索新領域的冒險旅程中發現新意的分享，更是他在導、表演藝術方法與觀念上的徹底實踐。

　　縱覽他的創作歷程，我們可以大致將它區分為早期、中期、晚期。早期是他累積經驗、反省歐美文化、根植自己的文化傳統的階段，這個時期他導演了許多古典和現代的經典名作，磨鍊了他的導演技巧，奠定了信心與口碑。中期是他開始不滿足於在主流商業劇場中的成功和缺乏挑戰，開始追求突破變化的時期，這個階段他導演了亞陶的作品，實驗殘酷劇場的理論，嘗試集體即興創作的方式組織表演文本，銳意在劇場語言和形式創新，讓許多保守的批評家群起攻之。

　　晚期，他更欲掙脫歐陸傳統文化的限制包袱，在巴黎成立了「國際戲劇研究中心」（C.I.R.T.），結合了來自不同文化、語言、國籍的表演藝術工作者，共同追尋舉

世共通的劇場語言，也開始一系列跨文化的古老神話及
傳說素材的探索、發展與改編，將觸角延伸到中亞、印
度、非洲。他和來自各國的演員更力行「旅行—訓練—
演出」的工作方式，足跡遍佈亞、歐、非、澳、美，甚
至大洋洲，接觸到不同文化的觀眾，運用戶外即興的方
式與他們嘗試以人類共通的劇場語言溝通，持續探究戲
劇和表演的本質。這個階段他導演的作品包含了波斯的
神話《眾鳥會議》和印度史詩《摩訶婆羅多》。不論是
作品的深度和長度，或是表演的質地，都更為深沈醇
厚，是他的作品和藝術臻於最成熟洗鍊的時期。也就是
在這個時期，他又再度回頭執導了西方古典和現代的經
典名作，如：《櫻桃園》、《暴風雨》、《卡門》。可是
他已褪去當年主流劇場導戲時注重畫面的美侖美奐或震
撼人心的視覺訴求，而更轉向追求表演品質的精緻、內
心的飽滿、形式的簡素凝鍊，使得他的作品是益發的單
純而有力地撼動人心。

　　所有的劇場人士都期待著他繼《錯把太太當成帽子
的男人》這個探討神經病理學的戲之後，又會再引爆怎
麼樣的劇場火花？引發什麼樣的爭議和討論呢？

二、布魯克劇場作品分期研究

（一）早期作品：根植歐美傳統及經典劇作

1.實習成長階段（1942～1947）

布魯克在牛津大學畢業後就積極投入劇場導演工作，在非主流劇場大膽嘗試不同方向、風格的劇作。由於工作方式和內容都富含他的想像力和高水準的劇場新鮮感，使得與他共事的演員和工作人員，都願為他赴湯蹈火在所不辭①；也使得他在戲劇圈內聲譽鵲起，戲約不斷。在這個時期布魯克導了兩齣莎劇，分別為1946年的《空愛一場》（*Love's Labour's Lost*）以及1947年的《羅密歐與茱麗葉》（*Romeo and Juliet*），密集的工作進度和嘗試廣泛的劇目，使布魯克在起步階段就奠定了一個劇場導演發展的良好基礎。

2.嘗試多樣化類型作品的成功繁盛階段（1948～1960）

布魯克在這個時期跨進了英國戲劇的核心，進入「主流劇場」執導了歌劇、古典經典劇作以及商業劇場，導演實力得到大眾與批評家的支持與肯定：在歌劇

　　方面，首先他被聘為皇家歌劇院科芬園的製作導演，負
責整合眾多不同導演和設計家的工作，建立一個製作在
藝術上統一的風格。同時，他也對歌劇只重視首演的演
出效果提出質疑，要求每一場演出要與首演一視同仁。

　　對歌劇表演方法的重新調整，是布魯克的重要貢
獻，他極度反對巡迴各地的歌劇明星只來排戲一兩次，
就匆匆上陣。他認為歌劇成功的關鍵，在於有一個好的
舞台導演方式，而歌手必須要參與長時間的排演，才能
達到這個目標。布魯克這個想法現在已為全世界各大歌
劇院所接受。他在科芬園導了穆索斯基的《波里斯‧古
德諾夫》(*Boris Godunov*)，傳統而成功的《波希米亞
人》、《費加洛婚禮》、新編寫成的《奧林匹亞人》，以
及由達利（Salvador Dali）設計布景、服裝，理查‧史
特勞斯（Richard Strauss）作曲的《莎樂美》(*Salo-
mé*)。

　　彼德‧布魯克企圖反映出王爾德（Oscar Wilde）原
著冷靜的幻想意象和史特勞斯音樂中熾熱的情慾，謝幕
時，女主角女高音謝幕了11次，而布魯克由於大膽的詮
釋方法是被噓下台的，但媒體的推波助瀾，反而使得
《莎樂美》一直都是票房爆滿。然而，布魯克與科芬園
的合作關係就在1950年《莎樂美》落幕時告終，也許是
因為科芬園受不了布魯克對歌劇大膽的興革吧！兩年的
歌劇工作，使布魯克領悟到一個結論：「歌劇作為一種
藝術形式，已經宣告死亡了。」

　　布魯克對歌劇品質最大改善的作法是：為歌劇尋求
能唱得好、演得好的歌劇演員，而不只是以前的站著不
動只顧唱的歌唱名家；並且，他刺激歌劇演員在舞台上

做更自由、更富表現力的動作。1953 年，布魯克在美國
紐約大都會歌劇院導演了古諾（Gounod）的《浮士德》
（*Faust*），顯現歌劇仍然可以是有創造力的劇場，而不須
扭曲老歌劇作新詮釋。1957 年布魯克又在大都會歌劇院
製作了柴可夫斯基的《尤金‧奧寧根》（*Eugene
Onegin*），實現了他早期對歌劇形式的希望和野心。之
後直到1981 年，布魯克才又在巴黎導演歌劇《卡門》。

　　在商業劇場和古典戲劇方面，1949 年布魯克開始與
鮑蒙（Hugh Beaumont）合作，後者是倫敦西端最大也
最持久成功的經紀公司中的經紀人，兩人維持長久的合
作關係，一直到布魯克離開傳統的商業劇場為止。第一
齣戲《月亮的黑暗》，是布魯克在英國劇場中第一個為
批評家所讚美的戲，布魯克將平凡通俗的簡單民間故事
導演成令人興奮的戲劇作品；布魯克觀念的大膽及卓越
非凡的動作構圖，令人瞠目咋舌而有原創力。這個早期
作品也可以證明，他具有處理大群演員演出真正總體表
演（ensemble performance）的導演能力，其中又融合了
神聖劇場和俚俗劇場的特性。這也是他劇場事業鼎盛的
開端，同時從這齣劇的題材與內容，也看出布魯克對人
類學、民俗、巫術的恆久興趣，以及開始累積對神話題
材的關懷及興趣，並尋求其表現美學的起點。

　　接著在1950 年，布魯克導了阿努義（Jean Anouilh）
的《月暈》（*Ring round the Moon*），在這個高度風格化
又浪漫的儀態喜劇中，布魯克展現了他精確掌握節奏的
能力。1951 年他又導了阿努義的《可倫比》（*Colom-
be*）。1955 年導《雲雀》是布魯克導得最好的阿努義作
品，其中又以群戲場面的處理最為人所稱道，以及類似

電影技術的舞台效果表現，如：倒敘、溶入、雙重及分
割時間的順序、獨白和內心陳述取代對白。布魯克最後
一齣阿努義的戲是《戰鬥的公雞》，票房和批評上並不
成功。總括布魯克對阿努義劇作的詮釋，可說是捕捉到
阿努義的基本語調和風格，又加上自己巧妙的暗示，但
是他發現他的製作結果並沒有擴展文本的內涵，卻反而
被自己的暗示所侷限。

　　1950 和 1953 布魯克導演的《小屋》（*The Little Hut*）
在英國上演很成功，到美國上演失敗，1953 年導的詩劇
《保存下的威尼斯》（*Venice Preserv'd*）是 1682 年湯瑪
斯・歐特威（Thomas Otway）的作品，劇中處理人性
中的色情和暴力的獸慾，一直是布魯克後來作品中反覆
出現的重要主題。此劇與同時期布魯克導的莎劇，分別

圖2 《月暈》劇照

圖3 《泰特斯・安卓尼卡斯》最後一景

為1950年的《惡有惡報》(*Measure for Measure*)、1951年的《冬天的故事》(*The Winter's Tale*)、1955年的《泰特斯‧安卓尼卡斯》(*Titus Andronicus*)以及《哈姆雷特》(*Hamlet*),都顯現布魯克對古典戲劇擁有極富想像空間的洞察力;將經典劇作成功地搬上現代舞台,也不失原劇的本質、精神。

布魯克在這個成功繁盛期,也有不成功的作品,像是1951年的《一便士一首歌》(*A Penny for a Song*)在草市劇場(Haymarket Theatre)上演三個禮拜就匆匆下檔。1954年是布魯克最糟的年頭之一:《這黑暗已經夠光明了》(*The Dark is Light Enough*)被評為是美麗但乏味的明星秀;接著是《收支相抵》(*Both Ends Meet*),正如劇名暗示一樣,這檔戲很快就叫停了;另外一齣遭到噩運的戲,是在紐約的製作《花之屋》(*House of Flowers*)音樂喜劇。但在這次製作中,布魯克瞭解到百老匯商業劇場,只是期待上演及製作具有爆炸性賣點的歌舞劇,同時他也為這樣的趨勢走向所刺激,在他後來的生涯中,轉向以實驗工作坊的工作方式來做為他研究戲劇新發現的基礎。

1960年,這個階段的最末期,布魯克導演了在票房上極成功的《*Irma la Douce*》。那是一齣歌舞喜劇,布魯克在這齣戲中細膩的暗場、節奏、手勢和燈光效果都表現得淋漓盡緻,而有許多莎劇經驗的演員們,也同時表現了熟練的演技和多樣的變化才華。

布魯克在商業劇場方面,常顯得有些技術取向(強調技術的精確完美)、而非創作取向,但他骨子裡仍然排斥百老匯的劇場文化,而使他始終不能成為一個有效

率的、成功的商業劇場導演，畢竟他對人性的關懷程度，要遠超過他對百老匯「表演事業」（show business）的關心。②

（二）中期作品：突破變化階段（1956～1966）
——追尋嶄新劇場形式和語言

在這個時期布魯克導演了質量俱豐、涵蓋廣泛的現代戲劇重要劇目，布魯克常喜歡在一段時間內專導一個劇作家的劇本，之後再換另一個劇作家的作品。這些現代劇作家包括了：英國的劇作家葛蘭姆·葛林（Graham Greene）、艾略特（T.S. Eliot）、美國的亞瑟·米勒（Arthur Miller）和田納西·威廉斯（Tennessee Williams）、德國的杜杭馬特（Dürrenmatt）以及法國的尚·惹內（Jean Genet）。同時他在六○年代發表了一系列激進、改革劇場的宣言，強烈抨擊當時中產階級的、沒有生命力的、沈悶的、靜態的、舒適的、娛樂的、學院的劇場藝術，他要尋找二十世紀藝術中應有的強而有力的戲劇！布魯克為了改革劇場的病態，在六○年代劇場生涯中，嘗試前衛劇的創作及演出方式，包括了：為惹內的《屏風》（The Screens）排演所進行的殘酷劇場工作坊，以及演出彼德·懷斯所寫著名的《馬哈／薩德》（Marat/Sade），這使布魯克的導演風格和方式有了嶄新的突破和變化。

在1956年布魯克所導的《權力與榮耀》（The Power and the Glory）改編自葛蘭姆·葛林的小說，以及艾略特的《家庭重聚》，都是以罪惡和詛咒為主題的戲；前

者經過布魯克別緻而卓越的視聽效果表現，呈現了真實
彌撒的莊嚴和力量及戲劇原有的祭儀功能。而在角色塑
造和台詞詮釋上，布魯克多半讓演員自由創造發揮。他
導戲的重點，常放在全劇的節奏和舞台動作的構圖安排
上；《家庭重聚》是一個現代詩劇，在布魯克設計的簡
單而有效的場景中，使《家庭重聚》的詩行能有力而準
確地傳達，使舞台上沈默的時刻與對話的時候同樣被強
調，預示著後來英國劇場中「品特式」的效果，也使艾
略特原嫌鬆散的情節架構更有戲劇性。

　　同年布魯克所導奧斯本（John Osbrone）的《怒目
回顧》，是英國劇場裡的革命性作品，完全對比於布魯
克以前在美學上接受老式又屬於上流社會的英國劇場表
演美學的習慣。

　　1951 年時布魯克在比利時導演了法語版的亞瑟・米
勒的《推銷員之死》，演出稱職。1956 年，他導了《橋
上風光》（A View from the Bridge）和《兩個星期一的回
憶》，《橋上風光》博得廣泛好評以及票房的成功。同
年他又導了威廉斯的《熱鐵皮屋頂上的貓》法文版，成
績平平。在導米勒作品，布魯克所詮釋角色的神秘風格
和悲劇深度要比在美國紐約的製作，更為明顯。

　　布魯克在美國劇場的第一次主要的成功，是杜杭瑪
特的《拜訪》，演出於 1958 年 5 月 5 日，百老匯。這齣戲
本來要在倫敦演出的，但是杜杭瑪特劇中對「貪婪」悲
喜劇式的控訴和對「報復」怪誕式的探討，都不適於在
倫敦演出，而在紐約上演，卻迅速獲得歡迎和票房上的
成功。布魯克在角色詮釋、劇本主題的突顯及視覺效果
處理上都有匠心獨運的功力，一片喝采聲中為布魯克贏

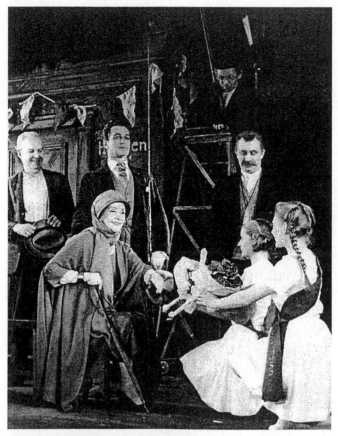

圖4 《拜訪》劇照

得國際知名的聲譽。接下來他導的也是杜杭瑪特的《物
理學家》,一個思想深湛精闢的觀念劇,布魯克在表演
上融合了精雕細琢般的儀態喜劇風格和嬉笑怒罵、運用

身體的鬧劇風格，評論家評為「一場景觀表現的大交響
樂團：包括了音樂、音效、動作、啞劇、布景和對
話」，咸認為是那一季最成功的外國劇。

　　1960 年布魯克的注意力轉移到法國的尚・惹內，導
演了他的《陽台》。從這齣戲開始一直到多年以後，布
魯克就在排演過程中加上了工作坊的訓練，這些訓練多
是由他自己發明設計，孕生出總體表演的新鮮活力，布
魯克說：

> 　　……《陽台》這個演出需要來自不同背景
> 的演員作總體演出（ensemble performance），
> 受過古典訓練的、電影訓練的、芭蕾訓練的和
> 純粹的業餘演員，在這裡，我們整晚、整晚地
> 即興發展淫穢的妓院場景，只有一個目的，使
> 這一群人能聚在一起，找到直接和彼此反應的
> 方式。（《空的空間》，103 頁）

　　在這齣戲裡布魯克探討了劇場的儀式性，也表達了
惹內劇中對神聖秩序的生命情調，以及對眾多文化中神
話的解構。在巴黎製作演出的《陽台》，是布魯克在劇
場工作中最富有創造革新力的開始，他漸漸地開始離開
商業劇場，大步邁向自己的創作新方向。有一位批評家
羅伯・布魯斯坦寫道：「《陽台》的開頭幾場戲簡直就
像亞陶（Antonin Artaud）的分場大綱，從他們整體的
力量、殘酷、性愛看來，也都受薩德作品極大影響。」
由此可以看出《陽台》正是布魯克六〇年代一系列作品
的先驅。③

　　在 1963 年布魯克持續與皇家莎士比亞劇團工作的同

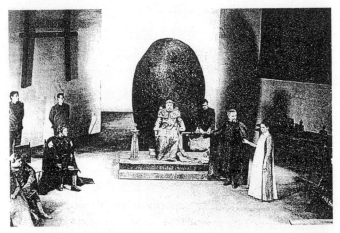

圖5 《李爾王》劇照

時，布魯克與查爾斯・馬洛維茲（Charles Marowitz，
住在英國的美國導演、劇評人、理論家，曾與布魯克在
1963年合作助導《李爾王》）展開了一個實驗亞陶「殘
酷劇場」（the Theatre of Cruelty）④表演形式的工作坊
（workshop），這個殘酷劇場工作坊引發了布魯克對建立
自己的永久工作室和研究團體的長遠興趣。而在殘酷劇
場工作坊結束後，布魯克接下來的兩個作品——惹內的
《屏風》和彼德・懷斯（Peter Weiss）的《馬哈／薩德》
（Marat/Sade），都展現了工作坊的訓練課程和新發現的
成果。從五十個演員挑選出來的有不同表演背景的十二
個二十來歲的年輕演員，在為期三個月的殘酷劇場工作
坊中，接受的最大挑戰就是不用共同語言，只用他們的
身體和聲音來溝通彼此的思想和情感。

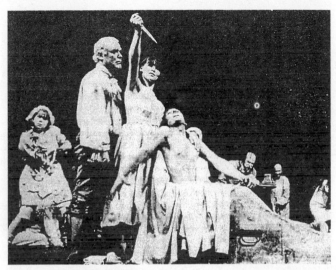

圖6 《馬哈／薩德》劇照

　　馬洛維茲解釋道：「漸漸地，我們發現聲音可以創造出超越字母文法組合的思想，而被解放的身體，可以產生一種超越文本（text）、潛台詞（sub-text）、超越心理的暗示、超越純粹來自學習模擬的社會行為主義的嶄新語言。」（《殘酷劇場筆記》，155頁）這個團體的實驗，就是要找尋亞陶在《劇場及其替身》一書中所提示的，有別於傳統自然寫實的描繪的表現形式，有別於亞里斯多德式的情節架構邏輯。他們在一間小教堂裡關起房門，從早上十點工作到晚上六點，每天結束的時候，布魯克和馬洛維茲會檢討當天的工作、計畫隔天的工作目標，馬洛維茲負責設計適當的練習，布魯克則在團員

作練習的時候，加以補充、修飾。如同馬洛維茲所說：
「亞陶所說的殘酷並非指真正的折磨、流血、暴力及瘟
疫，而是指所有練習中的殘酷：對在社會現實背後的令
人痛苦的真相中暴露自己的思想、情感和神經，在心理
危機時要求『誠實』，在政治邪惡中要求『負責』 的社
會和心理現象背後，更難面對的是生存的恐懼。」

　　而工作坊中的演員，在三個月中展現了快速變化的
能力及在角色塑造上的彈性，在訓練中，鼓勵自由聯想
取代在合理戲劇情境中建構角色的傳統方法，放棄角色
發展的理性動機和亞里斯多德「頭—中—尾」式的情節
安排，使布魯克這個殘酷劇場的實驗帶來朝向更具現代
感方向的英國劇場新貌。⑤

　　在1964年1月布魯克推出了為期五週的「殘酷戲劇
季」（Theatre of Cruelty Season），節目包括了許多不同
場景和即興演出，每天場場不同，其中包括了：惹內
《屏風》中的片段場景、《哈姆雷特》精華版、亞陶的
三分鐘作品《血花》（*Spurt of Blood*）（一開始沒有口
白，只有聲音，然後是全新的對白）、聲音的練習、一
個法國短篇故事的呈現（只用動作和手勢），一個短
景，一個默劇片段……。每一段表演都包含兩個「自由
的」部分：第一個是純粹未排演過的即興，常常有觀眾
介入；第二個自由段落常為特殊的事件保留開放的空
間，例如，有一次布魯克即興導演了《理查三世》的片
段，有一位劇作家約翰·阿登（John Arden）也在座，
他的短劇也包括在演出中，布魯克就請他當眾解釋為什
麼他的戲會放在殘酷戲劇季中演出。

　　最引人注目也最遭人非議的一段表演是《當眾沐浴》

（*The Public Bath*），在這個儀式化的啞劇裡，一個穿著
雨衣的女孩被化粧成像克莉絲汀・琪勒（Chritine Keeler）
的模樣，這名女子當時正因引起英國政治的桃色醜聞被
捕下獄，只因為她在應召女郎執業期間遇上了內閣部長
和國會議員們，她就被迫在規定的囚池中解衣沐浴，然
後，澡盆霍然地被抬高得像個棺槨，使這個女孩剎那之
間由克莉絲汀・琪勒變為遺孀女英雄賈桂琳・甘迺迪…
…。馬丁・艾斯林（Martin Esslin）曾熱衷地將這段插
曲與亞陶的原則連結起來寫道：「儀式也有脫衣舞的特
性，是在公眾演出中最大膽的一種，只為了加強效果，
亞陶要求觀眾在肉體感官上受到影響，帶著不可抗拒的
興奮之情為戲劇動作所吸引──亞陶所謂殘酷的意義也
在此輝煌地實現。」而彼德・布魯克和彼德・豪爾（皇
家莎士比亞劇團的藝術總監）卻為這段插曲飽受輿論壓
力，被攻擊為「最齷齪的演出」，並為這個實驗工作坊
和演出花費了五千磅，幸好彼德・豪爾確信補助這類活
動及擴大劇場演出形式的實驗之重要及必要性，對經濟
損失，毫無憾悔。

在皇家莎士比亞劇團的持續經濟支持下，布魯克將
演員在原來12名的基礎擴充為17名，又開始持續十二
週的十二景的舞台演出──惹內的《屏風》，剛好是原
來全劇的一半。這齣戲只有在被邀的觀眾前演出七場，
由於不是公開性的演出，因此避開了那時即將宣布停止
的英國官方檢查制度。這場演出將惹內劇中與亞陶相關
的視野如：融合生與死、劇場與劇場的兩重性、幻境與
真實、意識與潛意識、物質與精神加以延伸、擴大，並
巧妙地運用細緻的屏風區分開來，在排演中緊密追隨著

惹內的原著。馬丁・艾斯林評述道:「真是偉大
(magnificent),……包含了我個人在劇場中所見過的一
些最偉大的時刻。」⑥布魯克在這個作品中做到了釋放
出潛藏在原典中的韻律、視覺效果之豐富複雜,表現了
劇作家及導演個人的原創力。

這整個殘酷劇場實驗過程,在經由共同發現的分享
和教育中,給予布魯克一個全新的劇場視野——「當導
演、演員、劇作家和觀眾都能夠產生變化的可能性時,
劇場會是什麼樣子」,而這個新經驗又將他引向另一個
里程碑——《馬哈/薩德》。

彼德・布魯克在1964年再次與皇家莎士比亞劇團合
作導演了這齣六〇年代的重要作品,不論在劇本詮釋、
表演形式的實驗創新或是票房上,這齣戲都是成功而傑
出的布魯克經典之作。布魯克在《馬哈/薩德》一書的
序言中就論述道:

> 布雷希特式的美感距離(distance)的運用
> 常被視為是與亞陶所認為的劇場是直接、暴力
> 的主觀經驗的觀點相抵觸,我從不認為這是對
> 的,我相信劇場,如同生活,是由在印象與認
> 知間不可打破的衝突所組成的,幻象與幻滅痛
> 苦地並存而無可分割,這些正是懷斯在作品中
> 所傳達的。從劇本標題開始,劇中的一切都是
> 設計好要在要害上切割觀眾,再用冰冷的水潑
> 醒他,然後再給他致命的一端,之後又再把他
> 弄清醒過來。這不全是布雷希特也不是莎士比
> 亞,但卻非常具有伊莉莎白時期的味道,也非

常像我們所身處的這個時代。

可見布魯克在解讀劇本上，已瞭解懷斯同時運用布雷希特和亞陶的劇場觀念，來塑造當代的生活和劇場氛圍，達成整體劇場（total theatre）的效果。⑦

在預期觀眾反應上，布魯克希望能「驚嚇、震撼人們以使他們重新調整，即使只是調整一個思考的層面都好」⑧，批評家們認為布魯克的《馬哈／薩德》做到了神聖劇場（holy theatre）治療人心（therapeutic）的效果，將劇院醫院在戲內戲外合而為一。在表演方式上布魯克運用了許多殘酷劇場實驗坊發展的身體與聲音的技巧，來表達劇中角色肉體與心理的痛苦，創造了許多令人難以忘懷的強烈聲畫和戲劇情狀，即使透過影碟，都能感受到那令人窒息的氣氛和張力。⑨

布魯克運用了每一寸可利用的舞台空間，來營造效果──陷阱，在某一時刻是暗示突出的浴盆，在另一時刻又是放置革命中被宰割的頭顱的容器；象徵性地為「革命」所流的血：貴族流藍血、人民流紅血、蒼白的革命英雄馬哈流著白色的血……等等，布魯克曾寫道：

> 《馬哈／薩德》不會先於布雷希特存在，
> 彼德‧懷斯運用了許多「疏離效果」的層次：
> 法國大革命的事件不能被當真地接受，因為在
> 劇中是由瘋子搬演，而他們的動作也因為導演
> 是薩德而問題重重──

更且1780年的事件同時以1808年及1966年的眼光看待──因為看此劇的觀眾，代表十九世紀的觀眾也代

表了他們二十世紀的自己，所有的病人也開始他們對看護者的革命，整個舞台場面剎時變得對觀眾和其他表演者充滿了暴力的威脅性⋯⋯就在這時，一個女舞台監督出現，吹了一聲哨代表「表演瘋狂」的結束。布魯克自己解釋說：

> 就在一秒鐘以前，情況還是絕望的，現在一切都結束了，演員卸下了他們的假髮，這只是一齣戲。於是我們開始鼓掌，但出乎意料之外地，演員反諷地朝著我們鼓起掌來，我們因為瞬間醒悟到他們分別都是不同於角色的演員個體而產生一種幻覺被打破的怨恨，繼而興起停止鼓掌的反應，我舉這個例子做為一連串典型的疏離效果的代表，在其中，每一個突然事件都迫使我們重新調整自己的地位。⑩

在表演上，布魯克要求演員做極致甚至過度的表演，他說：

> 做你能做的每一件事，對準作品──做出每一種你知道的手勢、音效，絕對不嫌多。

參與工作的兩位演員都竭誠表示排演和演出此劇的痛苦，飾演馬哈的伊恩・理查森（Ian Richardson）說：「我厭惡、痛恨做這齣戲，絕對地肉體疲憊，我不認為任何一個演員覺得樂在其中。」飾演夏洛蒂・柯黛的格蘭達・傑克森（Glenda Jackson）也說：「我真恨這個角色。」飾演馬哈的情婦兼護士的演員蘇珊・威廉森提及此劇對演員的危險，不只是身體上的，同時也是心理

上的，演員將會不自覺地選擇反映自己的恐懼與憂慮，
這是十分危險的。

　　在布魯克的劇場實驗中愈來愈努力於減少「模擬角
色或動作的演出」和「直接地尋找表達方式的演出」兩
者的距離，這些引發了他的演員抱怨他的工作方法，影
響了他們舞台下的生活；有些觀眾也抱怨布魯克的《馬
哈／薩德》分散了對懷斯原作中的特定主題應有的注意
力，焦點卻成了那些扮演了精神病患表現傑出的演員──
──他們渙散的眼神、喃喃自語的神態等等。⑪

　　在1963年布魯克導了兩個法文的現代劇作：約翰‧
阿登（John Arden）的《中士摩斯格拉夫的舞蹈》（*Ser-
jeant Musgrave's Dance*）和羅夫‧豪卻哈斯（Rolf
Huchhuth）的《代表》（*The Deputy*），在巴黎雅典劇場
演出。兩齣戲都探討政治及意識形態問題，顯示布魯克
對社會現實的關懷以及藉戲抒心聲，影響大眾的思
想、行動的企圖，也引起了群眾與知識份子的參與，前
者有右翼報紙的打壓和暴力威脅以及法國新浪潮電影導
演如：雷奈、高達等支持和義務參與演出後的演講會；
後者引起來自不同團體的抗議及遊行。⑫

　　在1965年10月19日，布魯克做了彼德‧懷斯的另
一部作品《調查》（*The Investigation*）的公開朗讀，這
個作品的內容是法庭審判十七名前納粹集中營守衛的審
訊內容紀錄，根據在1963年在法蘭克福舉行的長達二十
個小時真實審判過程編寫。布魯克運用了「讓事實真相
自己說話的方式呈現了此劇」，傳記作家崔文（J. C. Tre-
win）描述：「皇家莎士比亞劇團的演員們以精湛而簡
樸的說白技巧，吟出對死者的安魂曲，讀劇的技巧，間

歇性的位置轉移，翻劇本的磨擦聲，我們在短短兩個多
小時內立即地認同了讀劇者、調查內容，見到了所有發
生的恐怖。結尾沒有發出任何聲音，敘述就這麼停下來
了，讀劇人也消失了。我從未見過這麼安靜的觀眾，不
論在劇場裡或在倫敦市一大清早的肅穆裡。」⑬

　　在1966年10月，經過十五週的排演，布魯克推出
了探討越戰的《US》，這齣戲是由集體即興創作完成
的，布魯克在排練中利用即興練習、報章雜誌的訪問報
導、官方說法、美國的漫畫神話及通俗歌曲、越南的民
間故事來刺激演員的反應，之後再從即興發展的片段，
修正改寫為正式演出，「與觀眾透過共同的參考資料來
接觸越戰這個具實的事件」。值得一提的是，美國著名
文化評論學者蘇珊・宋塔（Susan Sontag）、著名的「開
放劇場」導演約瑟夫・柴金（Joseph Chaikin）和葛羅托
斯基也參與了排演工作，整個《US》的準備過程就是如
此，每天重新調整自己和自己的藝術之間的關係、劇場
和日常生活的關係，布魯克要求演員要不斷努力「超越
自己」，去掉虛偽不實的表演。

　　對《US》的批評是兩極化的，愛之者稱它是富有政
治批判力的演出，鄙之者言它是虛有其表、只重強烈感
官刺激的空洞之作。然而所有的演員，都認為《US》的
排演與演出是一次重要的突破自己、認識自我的成長經
驗，布魯克也在電視訪問中為《US》中是否有反美情緒
提出自我辯護，正如他在當時所說的一句話：「劇場有
一個重要的社會功能——去擾亂觀眾。」使觀眾因看了
戲而被刺激得騷動不安，而思索如何改善社會人群中那
許多不合理的怪現象。⑭

　　在這突破變化時期，布魯克更自覺地探尋他自己和演員的直覺和對表演形式上的開發，並更積極地找尋劇場的表達工具、技術和普遍性。像六○年代其他前衛的導演一樣，布魯克重視集體創作以及在劇場中強調平面藝術和表演藝術的關連，特別重視舞台視覺效果甚於聽覺效果。但不同於其他觀念狹隘的實驗導演的是，布魯克隨時在推翻自己，在下一個演出中超越自己；他不為名利所牽縛，在走出主流、商業劇場的榮寵掌聲後，布魯克致力於以小型的研究團體拓展藝術與生活的關係，實驗戲劇可能呈現的新風貌，而同時，他卻吸收了商業劇場中最優秀的大眾劇場（popular theatre）裡，那種將紛歧的文化現象組合成一種能體現文化根本的普遍性的劇場力量。加上他運用前衛劇場新觀念，再加以創新的整合，創造出完全不同卻又有各家影響滲透的獨特導演風格。

（三）晚期作品：創新及跨文化的研究和演出　　　階段（1968～1983）

　　在這段時期布魯克便全面地投入研究戲劇和劇場表達方式的各種可能性，1970年他在巴黎創立了「國際劇場研究中心」（le Center Internatinale de Rcherche Theatrale，簡稱C.I.R.T.），遴選了來自不同文化表演背景、國籍的演員共同參與，到西亞、非洲旅行，在旅行中觀察非洲居民、經驗古老的戲劇及藝術形式，並在非洲大陸曠野的村落中，面對語言、文化完全不同的非洲居民演出實驗戲劇，試圖尋找劇場內超越文化障礙的人

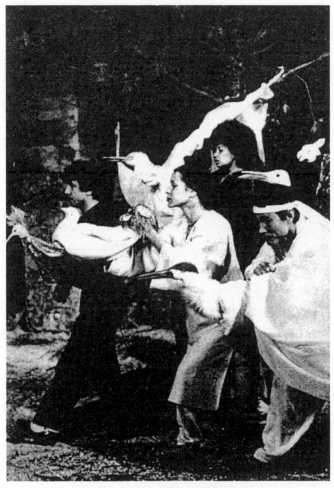

圖7 《眾鳥會議》劇照

類共通語言。之後的十年內，布魯克和C.I.R.T.的成員透過日以繼夜的研究、思考、試驗，以約莫一年一齣戲的進度，在亞歐澳非各地戲劇節或C.I.C.T.（C.I.R.T.的表演場所，全名為le Centre International de Creations Theatrales簡稱C.I.C.T.）推出了多部享譽國際、創新又內容深湛的好作品如：《歐爾蓋斯特》（*Orghast*），《眾鳥會議》（*Conference of the Birds*）、《伊克族人》（*Les lks*）、《摩訶婆羅多》（*Mahabharata*）等。

　　縱觀布魯克在這時期可謂是在思想、視野、表演形式的追尋上，都更為開闊的豐收階段。

　　在此期作品中，也反映出他一直致力於從種種建構出不同生命情境的人類祭典、儀式的形式中，尋找能表達出我們生命裡隱藏的脈動的戲劇，以及跳出他的母文化——西方文化（主要指歐美文化）的本位，將觸角伸展到非西方文化的領域（西亞、非洲、印度、澳洲等），探索、尋求劇場中跨文化的溝通方式和表現形式。這個企圖充分顯現於C.I.C.T.和C.I.R.T.的成立及其多文化、多國籍成員的組合上；而其成就則充分體現於布魯克幾乎遍行全球無阻，廣受佳評的演出中。布魯克不再只是英國劇場界暱稱的「不可思議的頑童」（'enfant terible or boy wonder），而是全球愛好劇場人士矚目的焦點、劇場創新的先鋒隊嚮導。

　　1968年，布魯克在英國國家劇場導演了羅馬作家西尼卡（Seneca）寫的《伊底帕斯》（*Oedipus*），同時布魯克也出版了他的劇場演講集《空的空間》（*The Empty Space*），這本書旋即成為二十世紀最重要的劇場理論經典之一。

　　西尼卡的復仇悲劇作品，雖然對伊莉莎白時期的戲劇影響甚大，但《伊底帕斯》一劇卻因冗長繁複的對白，不常在英國上演。布魯克卻毫不為贅詞和通俗的情節所限，他用許多不同的非語言性的聲音，如：哀鳴、吟唱、哭號、尖嘶、呻吟、喘息來代替西尼卡舌燦蓮花的「警句」，用象徵性的動作來傳達角色的強烈情緒（例如：嬌卡絲黛（Jocasta）的腳始終是向外彎曲著行走的）；劇尾利用象徵性的道具（七尺高的圓柱以紅絲布覆蓋在上，最後由歌隊推出，象徵男性性器官，也象徵悲劇的源頭），配合激昂的鼓樂、敲擊的熱門音樂來放縱、刺激觀眾的感官，以歡樂紓解《伊底帕斯》的悲劇張力。這個戲排演了十週，在排演過程中，演員盛讚布魯克只用聲音和姿勢而不用語言所達到的效果。而這個方向的劇場呈現，正是未來布魯克在巴黎的工作的另一個肇始點。⑮

　　1970年11月1日，C.I.R.T.正式成立於巴黎，布魯克在那裡是導演兼創辦人、教師和編劇，布魯克花了兩年的時間才募足了款，跟法國政府傢俱收藏的「國立動產館」（Mobilier National）合用場地，150平方公尺的活動空間，中心現在還屹立不搖。頭一年，中心是由伊朗政府以「席拉茲——博斯普魯斯藝術節」之名贊助的，最後由聯合國教科文組織提供補助金，而法國政府也早就超過最初允諾布魯克使用三年的實驗計畫，一直支持到現在。⑯

　　在C.I.R.T.，布魯克終於可以擺脫劇院導演例行工作、例行演出的責任及商業劇場中銷售劇場產品給消費市場的遊戲規則，可以「有失敗的權利」；可以在更多

變化的情況中工作；可以實現布魯克透過劇場所要尋找的路；「從種子裡慢慢生長、演化的東西，不只是把東西加在一起，而是創造可以生長出東西來的情況」。研究團體有足夠的時間，發展、探索素材和形式，研究在不同演出情況下工作的成效以及演員技巧和劇場本身的本質。布魯克離開了他聲譽如日中天的倫敦，踏實地展開一連串訓練、旅行、演出的計畫。

劇評人大衛・威廉斯（David Williams）分析道：

> 對布魯克而言，中心有三個不同但是同樣重要的功能……第一、它對戲的觀眾有責任，永遠不能忘記，一個表演團體和劇場沒有觀眾根本無法存在（布魯克《萬花筒雜誌》，1978）。「西方劇場今天的危機就存在於劇場中」，因為大部分的作品都是觀念狹隘的、受限於特定社會階級觀念、在風格和內容上封閉於豐富又矛盾的人生經驗之外。布魯克深信，劇場在二十世紀的今天，正前所未有地為人們所迫切需要，這可能就是過去十年，布魯克會同意在作秀場和藝術節中演出給西方觀眾看。

> 第二、他心中更強大的信念，是要演給從沒踏進過劇院的觀眾看，在他們的學校、街頭巷尾、露天廣場，演給這些觀眾看，並在演出環境情況當中，建立表演者與每一群特別的觀賞者之間的關係。整個七○年代，這件事是布魯克作品中的中心關懷。

> 第三、「就是對C.I.R.T.這個團體本身和

本身的表演技能提升的責任，演員必須不斷地
發展自己，透過與其他演員的關係和其他方
式，經由團體練習增進他自己表現技能的可能
性，同時，也藉著嘗試從未試過的事以增進對
表演技能神祕特質的通盤瞭解。」即是關起房
門來自我研究，這是必須隱密進行的，一個在
可以容許愚蠢與犯錯的互相信賴的團體中的自
我錘鍊、發展，然後再讓演員出去與觀眾接
觸、作演出，然後再關起門來做訓練、練習…
…。

　　這是布魯克在C.I.R.T.前三年的工作方式
——一種進出生活的韻律（a rhythm in and out
of life），這也是布魯克對劇場工作的基本理
念：布魯克與C.I.R.T.成員，每年去做一趟長
程旅行，布魯克稱為「田野工作」（work in the
field），這是一種投入生活的外向活動，他們
去了伊朗、非洲、美國，這期間也穿插有閉門
從事艱苦訓練的內向活動，以作為一種補給內
在生命的平衡，這就是所謂進出生活的韻律，
使訓練與演出都能兼顧、也能交流互動。⑰

　布魯克如何與C.I.R.T.的國際成員工作？他可不要
成員們將不同的劇場表演技巧融會在一起，變成戲劇的
通用語（dramatic esperanto），他希望成員能在工作中體
察到不同文化間的相似與差異，工作使他們將這些相似
與差異的特質都帶進來，成為劇場素材的創造，並在創
造中更瞭解素材的內涵。這個包含了不同色彩、大小和

技巧的組合團體像個小宇宙，以它的紛歧多樣性來看，
真可以說是反映了真實的世界。

　　布魯克希望創造力是誕生於彼此之間「困難的磨擦」
（difficult friction），因為「彼此的文化輕微地彼此侵蝕
著，直到更自然與人性的文化出現為止」。成員們發現
彼此對異文化的認識都是虛偽造作的皮毛假相，是國家
舞團般膚淺的「典型」技巧，所以只有更真誠地面對自
己，拿掉表面技巧，才能顯現自己文化紮實又真實的光
彩；只有當刻板印象被打破時，各個文化的真相才會湧
現；只有這樣他們才能走出生活，來分析、展露共同的
關連和重要的差異，也才能發現是什麼力量在賦予自己
文化中表演形式的生命，從而更發現自己。

　　如此的工作過程使得日本人變得更日本，非洲人變
得更非洲，直到有人到達了一個形式尚未定型的境界，
這個境界出現，使得不同種族的人產生了新的創造行
為，他們可以共同創造，而他們所創造的都有另一番新
色彩；這個現象類似音樂，在其中，不同的聲響，保存
著他們的本質，但合在一起時，卻創造了一個新的音響
效果。」⑱

　　布魯克在C.I.R.T.階段的努力就是由來自世界各地
成員的不同文化間的相互碰撞、溶蝕及相互的刺激增進
自我及他人的成長，透過這群「人」的成長，來重新定
義什麼是劇場、劇場將會經營成什麼樣子，來衝破劇場
的限制，解放在所有國家中把劇場形式侷限在封閉格局
中的所有元素（例如：把劇場形式禁錮在某一種語言、
風格、社會階級、建築、特定群眾之中），這是C.I.R.T.
所面臨的最直接的挑戰。⑲

　　布魯克與巴黎的C.I.R.T.成員以及一些波斯演員共同合作了關於火的相關神話、傳奇故事，探討人類文明中光明與黑暗的《歐爾蓋斯特》。這齣戲在1971年8月28日在古城博斯普魯斯的一個山崖邊演出，在廢墟環繞的壯麗自然景觀中，從傍晚演出到次日黎明。由來自十個不同國家的25個演員，包括布魯克在內的四個導演及一位詩人泰德‧休斯（Ted Hughs）一起工作完成。這是C.I.R.T.閉門訓練一年後的第一齣戲，參加了那年西亞的「席拉茲藝術節」（Shiraz Festival）演出。

　　這齣戲的內容素材來源廣泛，包括了各個文化起源的探討，如：最主要的是希臘悲劇裡艾斯克勒斯（Aeschylus）所作的《被縛的普羅米修斯》（*Prometheus Bound*）以及西尼卡所寫的希臘神話中大力士赫克力斯（Hercules）和英雄賽埃提斯（Thyestes）的事蹟，西班牙作家喀德隆（Calderon）所寫的《人生如夢》（*Life Is a Dream*）加上凱斯普‧豪索（Kasper Hauser）的傳奇故事、瑣羅亞斯德的詩篇及波斯祆教的神話、傳說等等。探討的問題包括火的起源、濫殺無辜，父子相殘（因為害怕兒子長大推翻自己，故囚禁兒子，而後又遭逢兒子掙脫後的復仇），以及人類經由知識開化獲得解脫等重要生命母題……。演員與導演在一年內以這些素材為核心開放地、自由地發展，再由布魯克來做最後的選擇和修改，而這樣跨文化的素材涵括且探索了具普遍性的人生問題。這樣開放的工作方式，將是布魯克在往後生涯中也一直熱愛與堅持的。

　　在排演期間，布魯克與演員們每天從早上八點工作到晚上六點，包括了：身體訓練（暖身、呼吸、團體的

身體訓練、日本棍棒訓練、太極拳、兩人鏡映運動）、
聲音訓練（呼吸吐納、發聲、單字重複練習以找尋最正
確表達意義、情感質地的發音位置與方法）、即興練習
（為了解放演員的想像力、使演員更能具有彈性、並更
能誠實面對自己、面對工作伙伴及培養團體的互信感、
默契及凝聚團體精力）以及素材研究、討論。在排演期
間最大的挑戰，是要使用四種不同的語言（其中三種是
已死亡的希臘、拉丁和波斯語（Avesta），一種是新創的
歐爾蓋斯特（Orghast）），來更直覺、本能性地傳達劇中
意義和情感的質地，演員常常鍥而不捨地反覆發聲來找
尋、確認、發現那最真實的及更接近人類原始共通語言
的、直接的「聲音」。

　　一種聽得見動作、謊言、廢話、矛盾、震驚、哭喊
的「聲音」（布魯克語），由詩人泰德・休斯先找出一組
有節奏的音節，再由演員分組發展練習，如此尋找出古
希臘、拉丁、波斯語的可能講法以及創造出一個嶄新又
原始直接的語言「Orghast」。例如：Orghast 是由 Or 和
ghast 兩個字根組成，Or 是火、生命的意思，ghast 是火
焰或精神、靈魂的意思，所以 Orghast 合起來就是生命
之火或即是太陽的意思。就以這種方法，布魯克他們跨
出了朝向他們實驗目標的第一步——「是否在語言根源
處的探索中，存有一種非語言性的『講話的生理學（the
physiology of speech）』？[20]能更有力而本能地傳達出人
類彼此溝通的願望，能從不同的語言囚牢中解放劇場真
實的語言。」事實上從布魯克之前的作品《伊底帕
斯》、《暴風雨》都已看出他尋找新的劇場語言的軌
跡，而在《歐爾蓋斯特》中我們可以看到一些成果累積

的雛型，透過不同的發聲形式展現出來（吟唱、語言性質的對話、獨白、純聲音性質的叫喊、出聲）。

演出的結果是令人讚嘆的，看過五次的英國《金融時報》歌劇劇評家安德魯‧波爾特（Andrew Porter）熱情地寫道：「……來自世界各地組合而成的演員們在聲音和身體上都展現了罕見的高度表現力……在語言問題的處理和表現上，對演員和觀眾都是一個全新的開放經驗、一場冒險和一次旅程……如果觀眾真的進入了Orghast（太陽）的火的試煉，他們將再也不是看戲前的自己了。」㉑

在《歐爾蓋斯特》演出前，布魯克曾經帶著演員到西亞的一個小村莊「烏茲巴奇」（Uzbakhi），在波斯地毯上，做有固定素材的半即興演出。他們演出的是一個「新郎的難題」（內容是很有普遍性的求婚情境，新郎上門求婚，老爸刁難要試驗他的功夫，老媽對他也有興趣，大女兒、小女兒爭著要嫁，另一個求婚者來卻意外遇害死亡，又不肯甘心入殮，在棺材中翹頭蹬腳蓋棺蓋不平等等的喜劇），布魯克是要試驗找尋：

　　那些稀有的音樂篇章和身體姿態是舉世皆能瞭解的，在Orghast或希臘話中我們是要找尋是否在沒有正常管道（同一語言、文化系統）溝通之下，仍有一些節奏、真理的形式和情感投入是可以被傳達、瞭解的。

　　也許在陌生文化的陌生人群中作戶外演出會有所困難，但這會教給我們許多純粹的和不純粹的溝通情況……。

　　布魯克相信只要演員能足夠地開放、自由，如水晶
般清楚、透明，就絕對能跨越文化和語言的障礙，而演
出的結果是出乎意料的好，村人不論大人小孩都鼓掌開
懷，散戲後還請演員喝茶，給布魯克和演員一個極好的
啟發和互動後的反省。而這只是一個開始，在C.I.R.T.
接下來的計畫裡將有更多類似的旅行、演出及實驗，他
們的下一站是非洲。而波斯地毯也因為它的素樸平實又
大方的質感和鮮艷的圖案，自此以後就常在布魯克的演
出中出現，成為布魯克最喜愛的舞台裝置。

　　在《歐爾蓋斯特》演出完後，布魯克和演員們回到
巴黎，持續十五個月閉門的密集研究工作，直到1972年
12月，他們才又展開了為期三個月的北非和西非的旅
行。這段旅程由阿爾及利亞開始，穿越廣闊的撒哈拉沙
漠，經過尼日（Niger）到達奈及利亞（Nigeria），然後
再到大西洋岸的達荷美（Dahomey），回程又走另一條
路線穿越沙漠經過西尼和茅利（Mali），最後到達阿爾
及爾（Alger）。㉒

　　布魯克認為非洲的人民如同孩童一般，是最富想像
力也最誠實的觀眾：

　　　非洲村落人民的思想中想像世界、宗教生
　　活和經驗世界、社會生活不像現代歐洲人那麼
　　截然二分化，他們的想像自由、開放地出入於
　　奇幻神祕世界與日常生活之間。

　　所以，布魯克覺得演戲在他們而言，是一種自然的
活動、基本的機能，如同吃飯、睡覺、做愛一樣。因
此，在非洲不同村落居民前演戲，將帶給演員一種新鮮

的視野以及完全不同於歐洲觀眾的許多來自不同種族、文化的新反應。而他們純樸直接的反應,更是布魯克所要求的所謂純粹溝通的最好試金石,布魯克提醒演員要回到原點(歸零)。

不要將所有習以為常的表演習慣視為理所當然,要讓每次即興的每一瞬間,都隨著觀眾的反應自然變化,每一瞬間都有一個最適合當時狀況的形式產生,還要隨著不同的觀眾有不同的變化和發展,這是布魯克在以前的旅行和這次非洲之行中所探索出的「形式的對話和率真自然」的重要性。他進一步想研究「即興中什麼部分是應該事先準備好的?什麼部分是不需要先準備好的?」而他也摸索出,必須有一個開放的形式來鼓勵演員解放出他們的創造精力,但這個形式又不能太過曖昧不清造成混亂,演員必須要創造出他自己和觀眾間具體的真實感,這只能經由一個清楚的情境來達成,而中間的波折更能引發演員創造的靈感。

布魯克在非洲旅行的即興演出中,愈來愈趨向從一個簡單的情況中開始,例如:一個簡單的提詞場次表,勾繪出清晰易懂的角色關係或清楚的情緒衝突典型(愛、恨、情慾),大量運用身體動作的風格就像馬戲團喜劇、默片或鬧劇的世界;或由一個簡單的日常生活用品發展出的插曲,如一條麵包、一根棍子、一個箱子、一雙鞋等,就可以引起觀眾普遍而直接的共鳴。這樣的表演在布魯克後來的戲劇形式,例如:《烏布》(*Ubu-aux Bouffes*)中就有最完整清楚的呈現。㉓

布魯克與團員們在非洲繼續著他們對音樂形式的即興實驗,大半的工作承襲《歐爾蓋斯特》一劇中對聲音

圖8　圍觀的非洲孩童

做為一種溝通聲響、呼吸或振動的各種可能性的探究，
多以非自然的聲音和集體合唱的形式表現。例如：利用
由一個人的簡單的主調和節奏開始即興，伴隨著簡單的
身體動作，然後群體再與之變化相應，通常會配上簡單
的樂器伴奏，由此實驗個人和群體互相調節和呼應的關
係。演員的聲音和音樂訓練和其表現形式不是專業的，
而是清晰簡樸的直觸本質（essence），摒除瑣碎及多
餘，由天真（naivety）素樸中，創造出最繁複的意義和
最開放易解的表現形式，是布魯克此時傾心的表演樣
式。
　　在這次旅行中，團員和布魯克也從不同的非洲部落
學習到不同的歌舞、儀式中對聲音和節奏的運用，他們

參加了不少傳統的節日和慶典，其中演出者和參與者之間融合為一的生動關係，長久以來使布魯克深深著迷。還有大木偶舞，雨林中的犧牲祭及儀式中的神靈附身。其中的神靈附身，布魯克發現被附身者同時保有自我意識及附身的神靈意識，這如同布魯克心目中理想的演員——表演同時是投入又是抽離的，兩者間卻又是沒有距離的。這非洲的一切社會及文化的經驗，使這個團體能領略到非洲大陸文化的豐富，也認知到他們自己的不足，使每一個人都更努力地要突破他們潛能的界限。布魯克也極力避免在所看及所做的作品之中，加入文化帝國主義，在所有活動中秉持「交流」（exchange）而非「竊取」的心態，使這次旅行成為他們團體經驗中最重要的一次，也對後來的演出有深遠而明顯的影響。

其中有兩次特別珍貴的經驗，布魯克常常懷想著，一次是在撒拉（Sdlah）的即興演出：

> 非洲村落民眾觀賞演出時單純的全神貫注，純粹又有力投入的反應和他們如閃電般的喝采，在一秒之間就改變了每一個演員對與觀眾之間可能產生的關係的感受……。⑳

另一次是在奈及利亞，當團員一起在營帳旁唱歌的時候，一群孩子被吸引過來，告訴團員村子裡正在舉行一個葬禮，邀請團員一起去參加，團員在葬禮上為村民即興歌舞，在村民和團員間達成了一種互相瞭解和清楚而卓越的情感關連。

也許這就是所謂的泛劇場經驗（para-theatrical experience）吧！

　　我們置身於一片漆黑之中，無星無月，村
人們像影子一樣，我們誰也沒看清楚誰，直到
黎明前我們要離開的那一刻，我們雖心靈相會
卻仍沒有看見彼此的容顏。㉕

　　這是一次難忘而永恆的經驗，比所有的演出都更珍
貴的「解放」經驗，一次難以重複的「兩個不同世界的
結合」（演員Malik語），一次真正的「相會」（meet-
ing），給布魯克未來的劇場工作方向更明確的指引，並
將這個值得慶祝的經驗灌注到他的劇場作品中。
　　在C.I.R.T.成立後的三年中，布魯克與團員們一直
持續發展著《眾鳥會議》，而在1973年6月到10月的美
國旅行中，C.I.R.T.的頭三年的實驗和研究有集大成的
展現，體現布魯克長久以來的劇場理想——莎士比亞劇
場中的饒富詩意及複雜精深和其所引發的許多不同的反
應。這種單純而直接的劇場，在悲劇和喜劇，神祕和通
俗之間並沒有障礙、衝突⋯⋯。《鳥的會議》是具有這
種特質的素材，它是一個關於鳥的旅程的故事，基本上
以《阿塔爾》（*Attar*）㉖此一以波斯文寫成的詩篇為主
幹，加上其他文化中相關的傳說：聖杯的傳說㉗、金羊
毛的故事㉘、基加麥許（*Gilgamesh*）尋找永恆奧祕的
史詩㉙、班揚（John Bunyan）的《天路歷程》和葛吉耶
夫（Curdieff）在其半自傳性的書《與不凡人們的相會》
（*Meeting with Remarkable Men*）中對中亞、東亞和北非
神話的探索。
　　同時這個故事也象徵性地反映了這個團體橫越非洲
沙漠和由西岸往東岸穿過美國大陸的旅程，在阿塔爾的

詩篇中那許多的軼聞掌故，也代表著人類意識中永遠不
止息地尋找開悟的旅程裡的各個階段。布魯克認為這個
故事包含了人類悟性中的本質、原型，根源於史前時期
的意識「那種想飛的慾望，一直是人內心深處的願望，
人想要超越自己與超越的真理接觸，這真是《眾鳥會議》
非常詩意而形而上的一面。」也提供了布魯克發展「神
話劇場」的可能性，由於它包含了本質性的真理，所以
排除了不同社會和文化的障礙，許多年下來，C.I.R.T.
都會不斷回到這個作品上工作，這個作品成為這個團體
的象徵，這個團體在實踐理想的發展中的焦點。布魯克
說：

　　　　沒有人有能力完全掌握看透這個作品，所
　　以工作也可以是永無窮盡的。⑳

　　排演過程最初是建立在鳥的行為和人的類型之間的
傳統關連上，如夜鶯是戀人、老鷹是王者、禿鷹是戰
士，整個團體開始仔細研究鳥的動作和聲音，不是去模
仿而是去發現，能夠表達出被大地束縛的人性中想要遨
翔萬里，飛行歌唱的天性的方法，他們試圖在聲音和動
作中反映並傳達出「精神性」（spirit）來。一開始，在
巴黎和非洲，演員是從詩人泰德・休斯改編的分場大綱
開始工作的，許多在非洲做的棍子練習和聲音即興都被
運用在表演中；在美國旅行時，加州的劇團EL Teatro
Camperion（E.T.C.）㉛與布魯克的團員一起合作演出，
交流了E.I.C.的社會與政治關懷及《眾鳥會議》中人性
普遍的企望。
　　離開加州後，他們又去了科羅拉多州的人類研究中

心，之後又去了明尼蘇達州，在美術館邀請下和辣媽媽（La Mama）及當時的美國本土劇場聯盟一同工作，同時也參與了不同的印地安部落儀式，並學習他們的歌舞，接著他們就開往紐約布魯克林音樂學院（BAM）停留了三個禮拜，與許多其他不同的團體一起參加「劇場日工作坊」（Theatre Day Workshop）。

在這個活動中，布魯克試圖在劇場規則（建築）外，在結構較鬆散而精力較高的即興演出和在BAM劇場裡結構較集中和私密性較高的工作之間尋找平衡，兩者都同樣重要，互相加強和補足。他們的工作流程是：早上，演員示範和作不同的練習，邀請觀眾參與；下午在形式自由的即興表演和討論中集體發展；傍晚，不同片段的《眾鳥會議》的演出。有時他們也在La Mama與其他團體一起合作，如中國Tisa Ehan所率的團和美國國立聾劇團（National Theatre of Deaf）及美國本土劇場聯盟還有葛羅托斯基的團。在美國之行中，C.I.R.T.置身於美國這個「大熔爐」眾多不同的民族文化和本土文化的刺激和環境中，透過戶外演出與不同族群溝通接觸，也透過共同工作與不同的表演團體互相交流學習，使得《眾鳥會議》的內容在無形中變得更豐厚。

「劇場日工作坊」活動的最後一晚，從晚上8:00到次日凌晨4:30，布魯克和團員作了三段《眾鳥會議》的演出：晚上8:00的第一段是尤喜‧歐依達（Yoshi Oida）和米契‧克利森（Milchele Collison）演出的深具精力、率直、生命力愉快的喜感段落，具有地毯秀的通俗大眾質感；午夜的第二段則是由布魯斯‧麥爾斯（Bruce Myers）和娜塔莎‧貝莉（Natasha Parry）帶領團體回到

原著的精神中,企圖展現溫柔的人性和原典的精緻,蘊
含著豐富的詩意和感性,達到了「神聖」和「精神性」
的境界;凌晨4:30的第三段是儀式的合唱及充滿精力的
抽象的即興。

黎明之際,表演結束,布魯克領著演員坐在地毯
上,對他們說:

> 最後這幾個《眾鳥會議》的版本,已經反
> 映出一種「真正的瞭解」(演員對表演內容的
> 真正瞭解、領悟),與這三年的經驗是相聯結
> 的,如果沒有這些經驗,這個「清楚」的境界
> 是不可能達到的,三個版本中結合了每個人對
> 這首詩中真理的靈視(vision),由此,演出文
> 本仍然可以再修正、發展、以逐漸深化的精力
> 持續更新,如果我們停在原點,我們就是在走
> 下坡了。

在這次演出的高潮結束後,整個團體暫時分開了一
年,各自活動。

然而布魯克的探索是需要中途休息但卻永不停息
的。接下來的一連串演出以及研究都發生在C.I.R.T.的
新場地「諾德堡」(Bouffes du Nord)。這原是巴黎一個
古老和廢棄的劇場,布魯克看上它主要是由於久遠的歷
史洗鍊所產生的質感,就向法國政府申請在那裡表演,
法國政府一口答應了,於是略為整修後,布魯克有了絕
佳的場地演出。後來的《雅典的提蒙》(*Timon of
Athens*)、《伊克族人》、《烏布》、《眾鳥會議》,這些戲
都十分適合在這個古老而帶有衰敗、凋零氣味的場地演

圖9 《伊克族人》 劇照

出，所以這個原本荒蕪的劇場，從此就被布魯克的作品
重新點燃起生命之火，熊熊照亮了觀眾的心靈。㉜

　　在這時期，布魯克更衷心地貫徹他的「簡素」（sim-
plicity）原則，一種必要性的削減、刪除（reduction），
在舞台上和演出中，只留下那些絕不可少的道具和行
動、聲音，使C.I.R.T.的演出益發精純淬鍊；而在戲劇
素材選擇和關懷主題上，布魯克流露出對現代文明的省
思，特別是物質文明對人心所造成的負面影響的批判反
省。在《雅典的提蒙》中，我們可以感受到布魯克寄意
於慷慨而受辱的提蒙的復仇上，對「只有金錢沒有感情」
價值觀的憤怒，及一目瞭然其類比雅典商人奢豪生活與
現代資本主義富賈紙醉金迷的生活的意圖；在改編自人
類學報導文學的《山裡人》（*Mountain People*）的《伊

克族人》裡，我們看到現代文明中弱肉強食的殘忍生態，澳洲的伊克族人賴以維生種植糧食的土地被「國家」（殖民地白人政府）徵收，伊克族人在極度飢餓中，道德解體、父子爭食、全族瀕臨瘋狂和滅絕的慘境，布魯克毫不保留地暴露出這幕悲劇，讓觀者透過眼前的苦難，自己對西方殖民主義下判斷、作反省，的確是掀開現代高度開發的西方文明國家力圖遮掩的不文明的面貌。

《烏布》則是根據傑瑞（Alfred Jarry）的《烏布王》（*Ubu Roi*）改編，以粗鄙的言語、動作露骨地描繪出烏布永無饜足的、食慾的、權力的、財富的貪婪，也是布魯克對現代人的一種理解與批判的方式，借喻現代文明中對自然的予取予求的剝削、人類物質文明愈築愈高的慾望永無停止的一刻。布魯克不管是運用古老或新創的素材，都能找出它們與此時此刻（here and now）的當代關連性，他對當代人類處境的關懷與洞察，也唯有如此才能透過作品與觀眾分享。

至於排演和表演的方式，一直是維持著布魯克和C.I.C.T.或C.I.R.T.（有演出時就是C.I.C.T.，排演練習時就是C.I.R.T.）的一貫精神：「尋找及探索」。在排演中以素材為基礎發展延伸，集體工作來發現素材的各種可能性和表達方式，盡情發展之後，再由布魯克來剪裁、編織、去蕪存菁、以至完成。這段時間中，為了更瞭解伊克族人的生存環境，布魯克和團員們去了一趟澳洲，其餘大部分時間，整個團體都在他們的家「Bouffe du Nord」安居或閉門排演或公開演出（戶內、戶外都一直持續進行著）。㉝

圖10 《摩訶婆羅多》劇照

　　布魯克是一個不斷改變想法，不為任何固定形式所
束限的劇場導演，在1980年代他又有全新的興趣和視野
的作品呈現：包括了1981年契訶夫的現代戲劇經典《櫻
桃園》（*Cherry Orchard*）的新詮釋、歌劇《卡門》的再
創造以及1985年的印度史詩《摩訶婆羅多》的改編壯
舉。其中《摩訶婆羅多》可以說是布魯克一生劇場成就
的最高峰，及其表演藝術研究成果的薈萃，也是令所有
觀賞者畢生難忘的劇場經驗。㉞

　　布魯克導演的《櫻桃園》最大的特色是，不用史丹
尼斯拉夫斯基式寫實的舞台布景及鏡框式的舞台傳統，
而在他巴黎的基地「Boufre du Nord」以最精簡的、近
乎空舞台的必要裝置上，演出《櫻桃園》這齣契訶夫的
生活喜劇。地上舖著布魯克愛用的波斯地毯配上幾個墊

子、一個屏風,時而象徵著優雅精緻的俄國家庭起居室,時而象徵著戶外的草地。演員在空無長物的舞台上能更自由地活動、伸展,要坐就席地而坐,觀眾的想像因而也擺脫限制,配上劇場四壁斑駁朽頹的牆壁,更反映了劇中光陰無情流逝的氣氛。

演員的表演在布魯克和演員仔細鑽研劇本下,發現內在於劇本和角色中的生活韻律和節奏,及細微的情感變化後(甚至一個標點符號都不輕易放過地深究其意……),呈現出細膩、詩意、直接、流暢與精力。不是大家誤以為是的斯拉夫式的憂鬱、濫情,而是以一種絕望的精力,反映出契訶夫劇中角色煎熬不歇的內在痛苦(煩悶、挫敗),他們生活中不自覺的荒謬、可笑,他們起伏不定瞬息萬變的情緒波動。

從這樣的生活中,也讓當代觀眾沒有背景隔閡地看到了自己,那旋即含淚旋即破涕為笑的真實生活景象。沒有換景的干擾,使契訶夫在《櫻桃園》中流動的生活節奏氣氛能不斷地進行,詳細考證過的精緻服裝,塑造出舊俄時代的優雅氣息,在這次演出中所達到的深沈的內在統一,讓工作人員和觀眾都印象深刻。㉟

在《卡門的悲劇》的導演工作上,布魯克在三十年未碰歌劇之後,作了許多創新的改革,首先他把《卡門》這個歌劇的演員、劇本和交響樂編制濃縮得更精鍊、集中,只有「非必要不可」的才保留。主要演員四個,劇本由三小時改到八十分鐘,交響樂編制改為室內樂制的十二人樂隊,在台上演員的後方演奏(隨時可以與台上表演互動,是歌劇演出的創舉)。他在排演過程中帶領演員(也是歌唱家)每天一起做艱苦的身體訓練,目的

就是要歌劇演員從手勢和聲音的陳腔濫調中解放出來，建立身體動作和聲音之間有機的關連性，發展適合劇中每一刻的表現需要的身體語言、歌唱和講話的語言，不要讓身體老是在睡覺，要讓它每刻都是清醒而充滿創造力的。

　　透過每天一連串的練習，演員漸漸擺脫了歌劇演員表演中的陳腐老套，從內心、聲音和動作中找到《卡門》中激情的語言，這個在布景上又再次遵循布魯克精簡原則（只有地上的塵土、地毯、算命紙牌），演出曾在全球各地巡迴，觀賞過現場演出的人數將近二十萬，佳評如潮。布魯克似乎由《卡門的悲劇》的成功達到了他對歌劇的原始理想：「歌劇應該是最能讓人理解、為人接受的演出形式，因為它直接打動人心。」證明歌劇的演出形式本來就不是僵化的，現在也可以是不僵化的，它是充滿生命的表演形式！㊱

三、布魯克終生的興趣和熱愛——
　　莎士比亞的戲劇㊲

　　影響布魯克最深遠的戲劇家，該算是他母文化中最豐富的戲劇營養——莎士比亞了。在《空的空間》（*The Empty Space*）一書中，布魯克不斷地提及莎士比亞的戲劇和伊莉莎白時期的戲劇和劇場，是同時具有直接（immedate）、粗糙（rough）、神聖（holy）三種劇場特質的最佳戲劇。在布魯克一生中共導演過十一齣莎劇，其中《暴風雨》前後共導了三次，莎劇是布魯克終生不

斷回溯且前瞻追求、創作發明不懈的戲劇素材和理想。
俄裔英籍的布魯克是莎士比亞在現代、當代最熱情、有
為的知音，他不斷地以研究文字和戲劇演出，以全新的
角度、創見，發掘、發揚莎劇的內涵和光華，改變了莎
劇原來在英國劇場和觀眾心中最是腐朽的「骨董」的困
境，也深深影響了同代以及後代許多劇場文學藝術從事
者及愛好者對莎劇的觀點。相信在未來，我們仍有機會
再看到布魯克的莎劇作品。

在《變動的觀點》（_The Shifting Point_）這本書中，
則有一整章標題就是〈莎士比亞不是無聊的東西〉
（"Shakespeare Ins't a Bore"）：

> 莎士比亞不只是在質地上與其他劇作家不
> 同，更是在種類上不同……其他作者都會在作
> 品中表現出他自己看待生命的方式，然而莎士
> 比亞的人格、個性透過他三十七或三十八齣劇
> 所表現出來的卻令人難以掌握。……在這些戲
> 中不同角色的不同觀點，展現出不可思議的精
> 密度和複雜度，表現出來的不是莎士比亞的世
> 界觀，而根本就是真實生活的本身。……他筆
> 下的每個字、每一行、每一個角色都不只有許
> 多詮釋，而是無限多的詮釋可能性，就正恰如
> 生活中任何事情所具有的特性一樣，所以，莎
> 士比亞寫的就是生活本身。㊳

布魯克又說：

> 莎士比亞是一塊埋藏在地底下的煤，我可

以寫書或演講「煤是從那裡來的」，但是我對
煤真正的興趣是在寒夜裡，當我需要溫暖時，
把煤放在火上燃燒，讓它成為自己，讓它釋放
出它的能量、本性。㊴

布魯克大聲疾呼我們要以不同的心眼、耳朵去洞
察、諦聽莎劇的訊息。只有經由我們的親自碰觸，這塊
煤才會開始燃燒，並且莎士比亞所有的作品像是一組非
常完整的電碼（codes），以震動來刺激我們立即嘗試組
織其中有連貫的意義。

如果我們這樣看莎士比亞的全部作品，我們就會發
現我們當下的意識就是我們理解莎劇的助手，讓莎劇中
幽暗隱微神祕的部分也喚醒在我們意識中神祕的部分，
去做更深沈的理解，而劇的本身就是最重要的訊息（the
play is the message）㊵，所有的豐富微妙盡在其中。

在論及如何做莎劇導演工作時，布魯克也提出一些
態度和角度：必須以真實而非浪漫、夢幻、詩意或古代
來看待莎士比亞（Shakespearean Realism），而劇中的真
實是要由我們（導演和演員）從其中提煉出來的。演員
要以技巧、想像和生活經驗來找出說詩化台詞的方法，
讓演員明瞭詩化（韻文）台詞的戲，是更能探索到纏繞
在一起的情感、思想和角色的真相，而不是講古文、演
古人。而在形式表現上，我們則要找出一個新風格或是
「反風格」（anti-style），將莎劇工作和現代劇的工作相聯
結，合成荒謬劇場、史詩劇場和自然主義劇場的內涵，
是我們應該實驗的方向。

在製作莎劇時，也要避免很難避免的非愛即惡的兩

極化的主觀情緒態度，以免導致只有自我的觀點，而扼殺了劇中的真相顯現。當然藝術家的工作常常是始於本能或感性的，但不要過度放縱地讓興奮和熱愛蒙蔽了自己，詮釋工作永遠不能盡其完詳，永遠不要讓個人的觀點凌駕於戲的本身之上。

彼德・布魯克以自己為例現身說法，當他第一次導莎劇時是二十歲，導的是《空愛一場》（*Love's Labour's Lost*）。當時他認為導演的工作就是將導演個人心中對戲所產生的意象、視野（image、vision）表現出來，所以展現出來的《空愛一場》就是十分視覺化、浪漫的舞台畫面組合。

然而，到了布魯克導演《惡有惡報》（*Measure for Measure*）的時候，他這個原始觀念修正為：導演的工作是要發現自己和戲的親密關係（affinity），發現他所相信的，可以經由這些意象，使這齣戲在當代觀眾前「活」起來。經由深刻的研究劇本，導演創造出一組全新的意象。

之後，這個觀念又演變了，布魯克漸漸醒悟到，整體統一的意象遠不及戲的本身來得重要，他的工作遂從喜愛一齣戲、表現自己對那齣戲的意象，到由本能來感覺一齣戲該怎麼做開始出發。這是一個態度上的大轉變，不經意識、分析、思考的直覺態度，就使一齣戲可能有許多方面的意義，打開了一個全新的知覺層面。而當演員、導演們能放下情感的偏見，願意也能夠作所有的莎劇時，他們本身會更富有，而他們的團體，也將成為人類史上很驚人的團體。

　　當我們拋開了以私人對作品的愛憎來決定
是否要作戲，而轉向為對作品的探索發現的態
度時，個人的表現才不再成為藝術表演的最終
目的，而我們才走向與觀眾分享發現的境界。
④

　　布魯克在研究莎劇時強調尋找莎劇與當代、與此時
此地的關連，他打了一個「戲的銀河」的比喻：在眾戲
雲集的銀河裡，有些戲在歷史上的某一刻會接近我們，
有些戲則在遠離我們。以他做的《李爾王》為例，李爾
王劇中所表現的人性的殘酷和生命的虛空，正代表著經
過兩次世界大戰後，身心俱疲的歐洲心靈，所以選擇以
「貝克特式」的理解來詮釋的新李爾王，在歐洲巡迴得
到情感上最大的迴響和意義上最深邃的瞭解。

　　而在布魯克的每一齣莎劇作品中，都能找到與當代
或多或少的關連，所以他才能打破莎劇是置之高閣的骨
董的刻板印象，証明「莎劇一點兒也不無聊」，相反地
與你我的時代、生活有切身的關係。現在做莎劇，就像
是洞察到在銀河中的戲星，最接近我們地球的時刻，
（布魯克認為在四世紀以來，伊莉莎白時代從不曾像現
在這麼接近我們），我們也可以感受到星球爆炸、相會
的電光石火、眩目耀眼的光輝。④

　　布魯克在研究莎劇劇本或在與人合譯莎劇劇本（與
Carrier 合譯《雅典的提蒙》為法文時）特別注意到，莎
士比亞作品中不盡的流動、改變性，絕不是靜止的，好
像有很多螢火蟲在裡面不停的活動著，所以在字裡行
間、文句結構中，都是閃亮的光點，在韻文、散文中間

如音樂般地流動，沒有一個地方是可以被「固定」（set）地解讀，它們是活潑的生命，必須要活潑的表現。

　　布魯克同時也提出了對莎劇詮釋的應有態度，是尊敬和不尊敬原著各占一半。因為，他認為莎劇並不是都寫得一樣好，有些比較鬆散有些比較緊密，如何處理這些問題（如：刪改、更動場景、台詞）就要非常小心謹慎，只有相信自己的判斷並承擔其後果，所以對文本的虔敬與大膽的挑戰是要同時交錯運用的。㊽

　　在布魯克所導的十一齣莎劇作品中可以分為三個類型來仔細觀察、理解：

（一）早期作品

　　布魯克早期的莎劇作品以強烈出色而富麗的視覺效果見長，主要是因為在此時期，他認為導演的工作就是表現劇中一連串的意象，他也常在家中畫好舞台設計草圖，自己設計舞台、場景。

　　布魯克在1946年他二十歲時，就執導了他的第一齣莎劇《空愛一場》，創造出一幕幕類似十八世紀畫家華都（Walteau）繪畫中宮廷貴族的優雅精緻愉悅的景象、氣氛，以及對劇作的精確詮釋，使他以弱冠之年在史特拉福一夕成名，同時在作品中，也看出他不甘隨流俗的想像力和創造力的展現。

　　1947年，布魯克又導演了著名的《羅密歐與茱麗葉》（*Romeo and Juliet*），他一反慣常以浪漫抒情手法和維多利亞時代風格來處理此劇的老套，布魯克認為此劇根本上是充滿分不開的矛盾、暴力、激情、詩意，而不是一

個美侖美奐、煽情通俗的愛情故事。這齣戲的演出顯然
不如《空愛一場》受歡迎，但卻使布魯克躋身於英國新
銳而具革命性的導演之林。

（二）執導莎士比亞較冷門的作品

　　布魯克導莎劇有一個重要的特色和貢獻，那就是他
會發掘長久以來不受歡迎（或不常搬演），為人忽視的
莎劇之中不為人見的光采，讓它們重新活躍在舞台上，
大放光芒。而他從不居功，只將所有的功勞歸給莎士比
亞，他只是「照亮」了原本就存在於漆黑中的寶藏，這
些作品包括了 1950 年作的《惡有惡報》（*Measure for
Measure*）、1951 年的《冬天的故事》（*Winter's Tale*）、
1955 年的《泰特斯·安卓尼卡斯》（*Titus Andronicus*）、
1973 年的《雅典的提蒙》（*Timon of Athens*）、1978 年的
《安東尼與克利歐佩特拉》（*Antony and Cleopatra*）。每
一齣戲布魯克都深入挖掘、研究內容，找出他獨到的詮
釋重點或其與當代文化、現代生活的相互關連，使每一
齣「票房毒藥」、「冷宮作品」又恢復生機，引起觀眾
和劇評的熱烈參與和討論。例如：在《惡有惡報》中，
布魯克在作品中觀察到神聖和粗糙劇場的混合，並將其
以劇場效果呈現至飽滿的張力，使得布魯克所導的《惡
有惡報》成為到 1950 年為止最具有啟發性的《惡有惡報》
才演出，並巡迴西德五個城市，廣受好評。在《冬天的
故事》裡，布魯克連續不斷的舞台畫面，達成了莎劇原
著裡反映在時間和季節中看起來似乎不統一的統一性，
他細膩特別的表演指導和處理也使得資深的莎劇演員約

翰‧吉爾古德（John Gilgud）也大誇：「真是史無前例
的！不可思議的！奇妙的孩子！」那年布魯克才二十五
歲。

在《泰特斯‧安卓尼克斯》這齣充滿血腥暴力、有
史以來最少演出的莎士比亞早期悲劇中，布魯克以驚人
的探測力，重現了原劇的動人面目，他創造了近乎宗教
祭典般的流血儀式，他說：

> 在這齣戲中，每件事物在節奏和邏輯上，
> 都與湧現恐怖的一股暗潮聯結，如果再依此線
> 路探索下去，就可以發現一個強有力而野蠻的
> 演出。

布魯克在如此血腥的復仇劇中，展現美感和強烈的
視覺意象；而不使觀眾產生反感的祕密，在於他能善用
美感距離和平衡，使觀眾能直接感受而不致厭惡反有
「神聖」感。

布魯克也極嫻熟於運用自己設計的布景、道具和服
裝來完成他的儀式效果，「演員都穿著像魯本斯畫中黑
藍金色或提香畫中的青色、黃色的服裝，在簡單的銅灰
色布景中活動，暗示著文明中的野蠻。」布魯克也自己
以樂器設計暗示出殺伐殘酷恐怖的音效——如豎琴鏗鏘
的彈撥聲響就代表拉薇尼亞（Lavinia）在滴血等等。所
有這些努力和成效，證明布魯克是一個全能的藝術家，
並且精於選擇、匯融那些最適合眼前作品的素材於一
爐，而沒有半點模仿的斧鑿之痕。

在1973年以法文演出的（由布魯克和克瑞爾合譯）
《雅典的提蒙》一劇中，布魯克運用豪門宴客的提蒙形

象，提出一種「第三世界」對提蒙的富裕奢豪的批判，以及以提蒙的裸體告白人清白的本質如何被「不公義」所污辱、錯待，並引發一位批評家威爾森・耐特（Wilson Knight）對提蒙和現代嬉皮青年的比較：同樣不滿現實、自我放逐，企求如涅槃境界到最後絕望地投海死亡……在巴黎演出成功的《雅典的提蒙》再次救活了一齣沈埋的莎劇。

　　1978 年演出的《安東尼與克利奧佩特拉》中，布魯克將原著史詩般的壯麗廣角視野，凝聚到這對戀人的親密關係上，因為詮釋這個悲劇為親密行為的悲劇，所以布魯克詮釋角色時要他們展現出私人的情感、隱密的決定卻偶然地影響了整個已知世界，使這齣戲提供了觀眾對歷史陳跡新的思考方向，雖然批評家們並不贊同。

　　值得注意的另一點是，布魯克執導莎劇時，合作的演員都是優秀的一時之選，也都是經過布魯克親自挑選，所以布魯克的莎劇在表演水準和群體演出效果（ensemble performance）上始終能居高不下。而幾乎所有與布魯克合作過的演員，都盛讚布魯克異常精準深刻的導演手法，其中包括了：勞倫斯・奧立佛、費雯麗等名演員。

（三）莎劇經典和創新的演出

　　布魯克導演了五齣莎劇經典：1947 年作《羅密歐與茱麗葉》、1955 年作《哈姆雷特》（*Hamlet*）、1962《李爾王》（*King Lear*）、1957、1963、1968 三次導《暴風雨》（*The Tempest*）、1970《仲夏夜之夢》（*A Midsummer*

圖11 《安東尼與克利奧佩特拉》劇照

Night's Dream）。其中又可以分為比較傳統的和比較創
新的表現形式兩種；《羅》、《哈》、《李》三齣屬前
者，《暴》、《仲》兩齣屬後者。

　　在布魯克的《哈姆雷特》裡並沒有特別的詮釋重
點，但他所專擅的群戲的速度感和力度，卻在此劇的
「戲中戲」和「最後決鬥」兩場戲中發揮，其演出場次
創下英國劇史上第三名的連演124場不輟的紀錄，到蘇
俄演出也到處受到歡迎。

　　布魯克的《李爾王》是原名為「莎士比亞紀念劇團」
的皇家莎士比亞劇團（RSC）改名後，第一齣受到全世
界歡迎、讚譽的戲，布魯克主要的詮釋觀點是受到波蘭
批評家詹・卡特（Jan Kott）所寫的著名的莎士比亞評
論──《我們的同時代伙伴──莎士比亞》（*Shakespeare*

Our Contemporary）之中的一篇批評〈李爾王還是終局〉
（"King Lear or Endgame"）所啟發的一種貝克特式的荒
謬主義世界觀——虛無、殘酷、無理性、荒謬的人性與
世界，所有既有價值與秩序的崩潰、世界的敗毀、機械
性替代上帝、自然和歷史主宰一切。

　　布魯克以簡單、荒涼的舞台配上一大塊始終在舞台
上垂下的錫箔金屬板，暴風雨時震動發出刺耳聲響、彷
彿搖搖欲墜來表現《李爾王》的世界。在角色詮釋上，
視每個角色都是孤立、獨特的生命，強調並區分出他們
不同的特質，一反過去以李爾為中心，其他為配角，考
蒂莉亞以外的兩姊妹彷彿同一人沒有區別的錯見，使角
色各有深度的面貌，在劇作的客觀中公平展露。

　　而布魯克在詮釋上所表現的布雷希特（Brechtian）
史詩（epic）式的冷靜客觀，也使中段結尾葛羅斯特失
明（女兒和李爾俱亡），不致太過感傷而分散對殘酷事
實的思考反省，是布魯克最令人佩服的地方；使《李爾
王》不再是惹人傷心落淚卻有光明未來希望的悲劇，而
是以疑惑未知而懼怖的清明心智，面對仍然未知的未來
的另一種悲劇。《李爾王》曾巡迴巴黎、東歐、蘇聯、
美國，到處轟動，猶以東歐、蘇聯對此劇痛苦的主題迴
響最深。

　　布魯克曾三次執導《暴風雨》，1957 和 1963 年的製
作都是傳統方式的處理，場景調度、布景、服裝、燈
光、音樂都是壯麗精緻的。1968 年，布魯克在法國導演
巴霍（Jean Louis Barrault）的邀請下，與一群來自世界
各地的演員（有些後來成為 1970 年 C.I.R.T. 的成員），共
同工作企圖實驗「什麼是劇場？什麼是一齣戲？什麼是

演員與觀眾的關係？什麼樣的狀況對雙方而言是最好的？」布魯克決定以莎士比亞的《暴風雨》為素材，來達成這些實驗。因為布魯克看中隱藏在《暴風雨》中原始的衝突與暴力的發展潛力。

在排演階段，布魯克就與演員一同工作，練習各種不同的台詞說法，來傳達劇中的力量和暴力。在正式演出時，觀眾可以坐在會移動至表演中心區的塔台上，也可以坐在舞台三面旁的箱子、板凳、摺椅上，由觀眾自由選擇入座；在表演中觀眾也可以隨便移動觀賞位子，藉此開放演員與觀眾間的關係。表演是以一連串隨情節發展所衍生、變形的聲音，和與聲音有連帶關係的表情、動作以及重點台詞的重覆、呢喃、沒有分段的朗誦方式進行。

戲的情節是濃縮的、打散的、非口語式的，進行時大多也是不連續的，不斷改變的。其中運用許多象徵性與暴力的角色關係與相互動作，來傳達布魯克對《暴風雨》中這個「失樂園」情境的詮釋，給觀眾感官和理智新鮮的震盪，也引起許多批評家的憤怒非議。

然而此劇在實驗的角度上來看，確實作了許多突破與革新：

(1)演員與觀眾關係的重新評估。

(2)莎劇除了口語、文學性以外的發展可能。

(3)國際化演員共同工作的可能方向。

這些都成為布魯克未來不斷探討的課題。

在布魯克所有的莎劇導演作品中最受讚揚的，要算是1970年的《仲夏夜之夢》了。布魯克視這齣作品為對

劇場純粹的禮讚、對戲劇解放力量的愉悅表現、對演員和表演藝術的頌歌，是他前些作品中暴力和黑暗的抒解。所以，在表演上，這齣戲的基調，是狂歡和無限的動作、姿態的發明和魔術般的單純。這齣戲就開始於探究現代對「魔術、神奇」（magic）的看法可能會是怎麼個樣子？布魯克認為我們迫切需要經驗直接的神奇，惟有如此才能改變我們對真實的看法。

在排演階段，布魯克就帶著大家玩（play）各種遊戲、各種道具，排演場散置著球、電線、棍子。演員可以盡情地發展、玩耍，讓道具成為表演的延伸，不要試圖「演戲」的真正讀劇，在排演中讓演員自由發展、經驗劇中狂亂如夢境似的放肆歡樂等等練習，讓演員接近《仲夏夜之夢》的本質。

演出時，傑出的舞台設計和鮮麗的服裝設計也是成功的要素，四面白色的牆，許多垂下來的盪鞦韆，演員坐在鞦韆上，或坐在白牆上方觀看下面的演出。表演中利用許多馬戲團的特技，如：以棍轉盤的特技和體操動作代表精靈的神祕愉快、敏捷，整個表演中濃郁的馬戲團氣氛使整齣戲流暢、明快、歡愉，是布魯克受梅耶荷的明顯影響，被譽為白色的白晝魔術（white daylight magic）。因為在白光、白牆籠罩之下，焦點全在光鮮奪目的演員，由他們的精力賦予表演「神奇」的魅力，正如戲的中心題旨，也正是布魯克精簡舞台一向的目的，演員是表演的核心！

不論是冷門或熱門的莎劇，我們看到布魯克孜孜不倦、樂此不疲地研發、創造出或神聖或粗糙或直接或三者融混一爐的當代莎劇，但從不曾見到一齣他導的莎劇

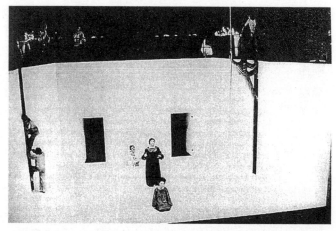

圖 12 《仲夏夜之夢》劇照

是僵化的、死亡的莎劇。作為莎士比亞的熱愛者,布魯
克沒有辜負了他前輩留下的大好遺產,更啟發了無數當
代及未來的莎劇愛好者,使他們更瞭解莎劇的精妙豐
繁,使他們更大膽地創造莎劇演出萬古常新的面貌。

四、布魯克劇場作品中內容與形式
 的探討

(一)布魯克作品的內容探討

在第三節的作品分期中,可以看出布魯克的劇場作

品涵蓋內容、關懷層面廣泛，包括有傳統、現代或創新
的劇目，在這些作品中都反映了布魯克對主題的關切及
獨特的詮釋觀點，以下就分為四大類來探討布魯克作品
中所包涵的思想內容：

第一類反映現世時代、社會、歷史、眾人事件的
題材。
第二類反映個人內在精神或潛意識隱密的波動。
第三類探究人類普遍的關懷、願望及人性本質。
第四類帶來想像及娛樂的歡愉。

在第一類作品中，布魯克企圖以劇場作品反映現實
社會、時代的真相，也對不合理的現狀如：戰爭、人與
人的鬥爭、意識形態的相互傾軋、資本主義社會中激烈
的生存競爭和犯罪與暴力層出不窮，提出批判、質疑，
希望喚起觀眾改革的意願，或是帶給觀眾一種豁然清醒
的意識，再去面對現實人生。這一類作品包括演出亞瑟
米勒、強惹內、杜杭瑪特、彼德懷斯、艾略特等現代劇
作家或改編現代小說的作品；以及莎士比亞戲劇和古典
戲劇的重新詮釋，如：《李爾王》、《伊底帕斯》、《雅
典的提蒙》等與RSC成員共同創新的劇目；在C.I.R.T.
工作階段則有《伊克族人》、《烏布》等。

在第二類作品中，流露出布魯克對現代人類心理和
精神狀況的關懷。在機械化、都市化、物質高度發展、
價值多元化的現代西方社會，所謂「第一世界」（first
world）中，人心受到組織機制與系統的宰制，契約關
係及科技文明帶來了人與人之間的「疏離」（alienation）
與荒寂，價值多元導致無所適從或是無所不能為，對自

圖13 《仲夏夜之夢》劇照

然的破壞與隔閡,以及都會生活的忙碌與壓力和生存競
爭,導致各種精神病症的滋生及犯罪率的升高。這些對
人心的關懷可以在布魯克導演貝克特、品特、艾略特等
的作品中看到。甚至在晚期作品《眾鳥會議》和《摩訶
婆羅多》也未嘗不是布魯克嘗試從波斯和印度的古老智
慧中,找尋可以寄託人心、安身立命的人文價值。

　　在第三類作品中,可以看到布魯克的終極關懷(ul-
timate concern)和對人類生命存在意義和命運的探索,
他似乎要努力從西方世界的混亂喧囂中走出來,秉持著

他一貫對人性的關懷，往不同的古老文化根源中探尋新
生的力量和知識，他的觸角深入中亞、波斯、印度，他
走訪非洲、澳洲、美洲的原始部落，深入瞭解他們的文
化與生活。這些旅行正是孕育著他具文化整合意義及內
容的C.I.R.T.作品的重要養分。走出歐陸及英倫三島，
布魯克帶領著不同民族的C.I.R.T.成員和我們進入更深
邃而廣闊的天地，從古老的神話、傳說、詩歌、箴言、
故事中提煉出精華。在這些古老的素材中往往蘊藏著人
心的原型（archetype）或對社會興衰和人類命運深刻體
驗過所尋獲的奧祕和領悟。這類作品的代表作是《眾鳥
會議》、《歐爾蓋斯特》、《摩訶婆羅多》。

　　這類作品同時也標示著不同文化之間的溝通、對話
及相互詮釋的文化意義。布魯克仍繼續進行著他「從過
去發現未來的人類生命之旅的探索」，他曾說許多地方
他都還沒去過，也一直心嚮往之，例如：中國和大洋
洲。布魯克這類作品也反映出，他發現了現代社會的許
多問題，其實必須要靠每個人探索內在的本心，才能找
到答案。

　　第四類作品，表現出布魯克歡愉輕鬆的一面，處理
的題材內容多是浪漫的愛情故事或具喜感的歌劇、歌舞
劇。布魯克將活力、歡樂和想像力盡情地傾注於這類作
品中，使觀眾得到高度的娛樂效果，滿足了他們心裡對
「美好」的想像。而其中最好的作品不僅是具有娛樂效
果，也深具藝術的價值，並帶來富有創意的美感經驗，
例如：《仲夏夜之夢》就是對劇場和戲劇、表演藝術純
粹的禮讚和慶祝。但是布魯克並不能滿足於這類作品的
幸福歡樂，且僅止於此的內容，所以雖然這些作品為布

魯克賺進了大筆鈔票,布魯克還是要導其他三類的作品或是遠走法國成立C.I.R.T.。

綜觀布魯克作品的內容,幾乎涉及了人類經驗的全面,社會的、個人的、全人類共通的、想像世界的,是一個兼具普遍性和特殊性的劇場藝術家,而他的作品之所以受到肯定,得到共鳴,因為內容的豐富、深刻,且讓觀眾有切膚之痛或快感,是主要的因素之一。另一個因素是,布魯克最擅長尋找、運用最適合內容的形式來表現作品,一個成功的藝術家不僅要「成竹在胸」,有深刻、精密、複雜並且開放的思想和懷抱人類的胸襟,而且還要有靈巧高妙並且獨特的表現技巧來表現,布魯克的劇場藝術的成功即在於裡應外合,內容與形式的精確配合。

(二)布魯克作品形式的探討

現代劇場的表現形式,常常被戲劇學者、批評者分類成許多不同的風格來討論欣賞,而布魯克卻曾說過作品風格(style)追求和討論爭辯都是次要的,最重要的是要在對話、動作、服裝、布景、燈光、整個作品上,做最準確的決定。這些決定的目的是要使整個戲有生命(come to life),不須要太掛慮無關的藝術問題,例如:刻意「重視」、「考究」某一時期的風格是如何如何。所有的心思、精力,都應放在如何使戲真實、自然、生動有力,畢竟所有的藝術作品和人類行為都有一個形式,也都或多或少是「風格化」(stylized)的。但是風格之中,最重要而可貴的性質是——以卓越的方法,傳

達直接真實的人性和人生情境，而不是表面的模擬形
似，這也是布魯克的作品不論是古典、現代或創新，都
能夠不受時期、風格的侷限，各自發展出自己最適合的
表現形式背後的理念原則。㊹

　　布魯克揚棄刻板的風格追求，並不表示他忽視各種
豐富的「風格化」表演資源和傳統。相反的，他極重視
演員的紀律訓練，並且認為傳之已久的表演傳統如：藝
術喜劇（commedia dell'arte）㊺、馬戲、體操、特技、
默劇、東方舞蹈等等，都是經得起考驗的有效訓練和優
良的表現形式。

　　同時他也善於運用當代前衛（avant-garde）、或實驗
劇場發明的新方法來創造，如葛羅托斯基訓練演員的方
法。他運用高度折衷（eclectic）的選擇才能，運用這些
不同風格的表演樣式來豐富作品。折衷主義（electicism）
㊻是現代劇場的一大特色，而彼德·布魯克又是其中運
用得最精彩巧妙的導演之一。在《仲夏夜之夢》裡，我
們看到馬戲團轉盤的技藝，精巧地象徵了精靈世界的神
祕優雅；在《摩訶婆羅多》中，我們看到印度及日本武
術被融入打鬥戰爭場面迸發的激烈精力。在最恰當的時
機選擇最恰當的形式，而又不讓人覺得無趣、沒有創
意，不能不說是一個導演最難能可貴的才能。

　　布魯克作品的形式常隨內容和發展過程而變化萬
千，但是在他漸趨成熟的劇場生涯中，我們發現他作品
的精神愈來愈趨向「質樸劇場」（poor theatre）的觀
念，以演員為劇場真正創造的中心，摒除不必要的燈
光、音效、服裝、布景、道具的裝飾，崇尚簡約及單
純，以最精練的形式發揮最大的效果，即使在要求演員

和修改劇本時,他也是秉持這種精簡的態度。有批評家
欣賞這樣的回歸以演員為核心的表演,也有人證之為開
倒車或是刻意追求原始。在後期作品,特別是在
C.I.R.T.成立以後的每齣作品,我們看到布魯克追求這種
劇場理想的最大實踐,如:《卡門》和《櫻桃園》。本
來一般製作都會大費周章地設計舞台布景和效果,布魯
克卻在他古老的劇場裡,鋪上泥土或波斯地毯,簡單而
深入地反映了兩劇內在的精神力量,生動地讓演員展現
了角色的深度與魅力,觀眾的絡繹不絕和掌聲證明了:
不管有沒有華麗的舞台裝置,由演員演出的戲,才是觀
眾最在乎和劇場活動的根本重心。

　　重視風格背後的本質、折衷式的選擇、簡練純粹的
追求,是布魯克目前作品形式的三大特色,在他早期的
導演作品也曾追求外表富麗堂皇、美侖美奐,而現在他
更走向追求內在形式的豐富、深刻與複雜,未來,恆常
變動的布魯克,在形式上又會有什麼新的改變,我們無
法預知,但是根據他過去的不凡成績推論,我們相信他
仍然會超越風格,帶給我們形式與內容互相契合的劇場
作品。

註釋

①Jones, Edward Trostle. *Following Directions: A Study of Peter Brook*. Frankfurt am Main: Lang, 1985, p.20.

②同前，參考頁32-51。

③同前，以下一節參考頁53-85。

④安東・亞陶（Antonin Artaud, 1896～1948）法國演員、導演和詩人，創建「殘酷劇場」（Theatre of Cruelty）的觀念，影響了當代法國及全世界的實驗劇場工作者。他曾經在超現實主義劇場中製作了史特林堡的《夢幻劇》以及他自己創作的《血花》（*Spurt of Blood*）。所謂「殘酷劇場」是指運用象徵化的姿勢、動作、聲音、節奏來激擾觀眾，使觀眾感受到舞台上戲劇演出的內在力量，劇場演出就如催化劑一般，解放了被壓抑的潛意識，使人能看到真正自我。1938年，他被認為精神失常，送往精神病院，同年出版了他重要的《劇場及其替身》（*The Theatre and Its Double*），兩年後病逝於精神病院。

⑤以上一段資料參考 *Peter Brook: A Theatrical Casebook*, pp.28-70.

⑥Brook, Peter. *The Shifting Point: Forty Years of Theatrical Exploration 1946-1987*. London: Methuen Drama, 1988, p.74.

⑦「總體劇場」（total theatre）是1962年首先由包浩斯（Bauhaus）式的建築家葛羅皮厄斯（A. Walter Gropius）為威瑪劇場導演畢斯卡特（Erwin Piscator）提出的一個設計案，但沒有完成。後來就逐漸發展成：1.創造三種不同的舞台空間：圓形劇場、凸劇場（thrust theatre）、端點舞台（end stage），以更激進的舞台結構演出。2.另一方面也指舞台上所有的要素，包括：移動、形式、燈光、色彩和

口語及音樂的聲音，以及有機的身體動作，都要一起協調統一地組合運用，以創造一個「總體劇場」的效果，這是從阿匹亞（Adolph Appia）的作品和華格納樂劇中（gesamtkunstwerk）的概念而來。3.這個術語也被應用到亞陶企圖運用有力的聲音、動作、色彩、燈光來達到對觀眾普遍而全面衝擊的「殘酷劇場」效果。

⑧*The Shifting Point*, p.76.

⑨筆者曾參考彼德・布魯克親自拍攝的《馬哈／薩德》的影碟。

⑩Brook, Peter. *The Empty Space*. Fairfield Graphics, Pennsylvania, 1968, pp.67-68.

⑪同前，頁68。

⑫*Following Directions,* p.81.

⑬Trewin, J.C. *Peter Brook: A Biography*. London: MacDonald, 1971, p.150.

⑭*Following Directions,* pp.83-84.

⑮*Peter Brook: A Theatrical Casebook,* Com. by David Williams. pp.73-106.

⑯*Following Directions,* pp.165-169.

⑰同前，pp.169-170.

⑱*A Theatrical Casebook,* pp.167-171.

⑲同前，頁170。

⑳同前，頁171。

㉑同前，頁173。

㉒同前，頁197。以上一段參考頁172-198。

㉓同前，頁199。

㉔同前，以上二段參考頁199-208。

㉕同前，頁207。

㉖阿塔爾（Attar）波斯神話中的火神。

㉗聖杯（Holy Grail）或叫sangreal，在中世紀的亞瑟王傳奇
　故事中，一隻相傳是耶穌基督在最後晚餐時用過的杯子，
　後來出現在亞瑟王的餐桌上，騎士們便著迷於尋找聖杯的
　超俗事業，而導致圓桌武士的分裂。聖杯代表的克爾特族
　（Celtic）的魔術和神祕力量的象徵，也代表人類對古蹟遺
　物的狂熱心態。

㉘金羊毛的故事：希臘神話中的一則傳說，敘述傑森
　（Jason）渡海尋找金羊毛，歷經波折、冒險，後來因女巫
　米蒂亞（Medea）對傑森情有獨鍾，幫助他得到金羊毛，
　並嫁給傑森，成為國王、王后，後又因傑森移情別戀，引
　發米蒂亞（Medea）血腥復仇的悲劇故事。

㉙基加麥許（gilgamesh）：一首長篇的巴比倫史詩，描述西
　元前第三世紀巴比倫國王基加麥許傳奇式的冒險故事、英
　雄事蹟，裡面記錄的洪水故事和聖經中的記載有驚人的相
　似性。

㉚*A Theatrical Casebook*，以上二段參考頁225-232。

㉛六〇年代到七〇年代美國加州一個著名的政治劇場團體，
　專門製作演出以政治社會問題為主題的戲劇。

㉜*A Theatrical Casebook.*

㉝同前，以上一段參考頁353-390。

㉞同前，參考頁321-333。

㉟同前，參考頁334-352。

㊱同前，頁371。以下一段參考頁365-371。

㊲以下參考：

　　1.*A Theatrical Casebook,* pp.135-163.

　　2.*Following Directions,* pp.87-125.

　　3.Brook, Peter. *The Shifting Point: Forty Years of Theatrical*

Expolration 1946-1987. New York: Methuen, 1988, pp.69-97.

㊳同前,頁96。

㊴同前,頁97。

㊵同前,頁97。

㊶同前,頁91。

㊷同前,頁95。

㊸以下一段參考資料來自:

　　1.*Following Directions,* ch.5 "Peter Brook and the Art of Film", pp.127-164.

　　2.*The Shifting Point* , VIII. "Flickers of Life" , pp.187-211.

㊹*The Shifting Point,* p.180 "The Taste of Style".

㊺藝術喜劇(commedia dell'arte):十六世紀到十八世紀初,盛行於義大利乃至全歐洲(包括法、英、西班牙、俄國)的一種即興喜劇,源於義大利南部嘉年華會時由業餘團體演出。它有固定的角色、行當,再加上事先安排的分場大綱(scenario),就在野台由熟練的演員集體即興發揮。角色要戴面具,每個角色都有特定的性格。常見的角色有吝嗇老人、蠢士兵、愛賣弄學問的人、聰明的僕人等。其中,最著名的丑角是Harlequine和Columbine,在英國叫做Pumchi-nello和Pierrot,在法國叫做Scapin和Scaramouche。藝術喜劇於十八世紀走向衰頹。十八世紀的哥多尼(Goldoni)和哥其(Gozzi)都嘗試復興,但都沒有成功,雖然留下許多分場大綱但沒有人會用。這項傳統已經喪失,但是歐洲戲劇卻在無形中吸收了許多它的技藝,保留在各國不同的戲劇樣式中。

㊻折衷制宜主義(eclecticism)是以一種折衷、制宜的態度來處理戲劇呈現時的風格問題,德國導演萊因哈特(Max

Reinhardt）就以這種態度和觀念來處理他導的戲。他認為每一齣戲都需要重新研究，找出它獨特的表現風格，沒有固定的公式可循。另一位俄國導演柯米沙柴夫斯基（Theodore Kommissarzhevsky, 1874～1954）也強調「內在折衷主義」（internal eclecticism）。他認為每一個角色和情節都有他的特性，導演必須要去發現可以引發當代觀眾正確聯想的視覺符號來呈現，因此，他的作品中常混合了來自許多不同時期和風格中的元素。到了二十世紀，大部分的導演都接受了這種觀念影響來處理一齣戲的呈現風格。

第三章
劇場理論

　　彼德‧布魯克在劇場工作之餘，不間斷地以演講、訪談、文字發表對劇場藝術的各種見解、看法及研究成果，也對劇場、戲劇的本質、意義和目的提出許多重要而根本的問題，提供給劇場工作者、愛好者重新思考，他自己也在工作過程中以其知識和經驗企圖解答，或提出他思考的方向及結果。其中以1968年集結在倫敦大學的演講稿為《空的空間》一書為其最重要、最有系統的劇場理論。

　　布魯克在本書中以獨特、深入的角度來定義、分析戲劇、劇場，闡述他心目中理想戲劇和劣等戲劇的諸種樣態和區分方式，並舉前輩或當代戲劇家的作品或理論詳加討論，藉以說明、闡釋他的創發理論，使其理論能深植於劇場戲劇實務之中，充滿啟發性。筆者在本章中將試圖闡明他劇場理論的中心思想（見於《空的空間》），及其他的重要理論觀點。

一、布魯克對「戲劇」的定義和基本觀念

　　「戲劇是什麼？」這個根本問題，在人類歷史中有戲劇出現以後，就不斷地被人探尋答案，也下過無數定義。在現代視聽媒體多元化，電視、電影的強大壓力威脅下，劇場戲劇究竟是什麼？它的特異性和生存空間在那裡？使得這個問題格外迫切地需要解決。布魯克在其劇場工作生涯中也不斷在尋找著答案，企圖為戲劇下定義，在《空的空間》中開宗明義的第一章第一句話，就

是一個探索的結論：

> 我可以選取任何一個空間，稱它為空蕩的
> 舞台。一個人在另一個人的注視之下走過這個
> 空間，這就足以構成一個戲劇行為（一幕戲劇）
> 了。①

　　在戲劇史上，這個定義算是最廣義而開放的一個，
其中包含了人、時間和空間三個戲劇要素：人又可以分
為觀賞者和被觀賞者（即狹義的演員和觀眾），兩者在
同一時間內在同一空間範圍內的互動關係；而舞台可以
是任何一個「空的空間」，在這個定義中，將戲劇從亞
里斯多德的《詩學》中對戲劇的定義和古典三一律中，
解放出來。戲劇可以是任何自由的形式，可以是即興
（improvisation）、發生（happening）、機會（chance）劇
場，可以是活報劇場（newspaper theatre）等等。只要它
包含了三個基本要素，也將劇場從鏡框式舞台傳統稱霸
的局面中解放出來，只要是任何一個「空的空間」，都
可以成為「舞台」。

　　這個定義同時又將演員和觀眾的距離拉近，成為一
種近乎生活中的注視與被注視的親切關係，它也是將戲
劇從繁複富麗的道具、布景、燈光、音效、服裝、化妝
中，還原回人與人之間在時空中最純樸原始的相遇。這
不僅反映了現代前衛劇場的新興思潮、關懷焦點和對傳
統的批判，也反映了布魯克心中理想的基本戲劇面貌。

(一) 舞台工具觀

關於舞台的空間，布魯克也曾詳加探索其諸般可能性。他認為空間是一個工具，有好的舞台空間，也有壞的舞台空間，凡是阻礙達成表演與觀眾的融合的空間，就是壞的空間，反之，則是好的；另外，還要看戲的本身型態最適合在何種空間內呈現，在選擇適合的空間上包含了很大的自由度。布魯克舉了許多他在各種地方、空間演出的例子：在市場、街角、廣場、教堂、郊外採石場、野台。演出的本身就是充滿這個空曠空間的行動（action）②。

(二) 戲劇三要素

而如果從戲劇的實際完成工作的過程來看，布魯克又畫出了另一個等式：戲劇＝RRA，戲劇＝排練（repetition）、演出（representation）、幫助（assistance）（來自觀眾的幫助）。這裡，布魯克又找到了三個要素：排練、演出、幫助。排練這個字在法國是repetition，意即重複，為了達到演出的熟練成果，演員必須要排練。但排練可不是僵化或機械性地重複，「而是有目的有意志的重複」，是一種創造性的活動，是一種「生動」的「準備」工作③。而一再重複同樣的東西「蘊藏著衰退的種子」，因為「戲劇永遠是一種自我摧毀的藝術」，如何來調和這個矛盾呢？只有藉著再現（representation）（法語的「演出」）。

　　再現的過程不只要出現在演出中，也要發生在每一次的排練中，使戲劇能不斷展現新鮮流動的生命，因為一個戲劇節目「從它被固定下來的那天起，它本身的某些東西便令人無以察覺地開始衰亡了」④。在真空裡，演員的工作是毫無意義的，要使排練（重複）成為演出（再現），還需要一樣東西，那就是「幫助」，觀看者的幫助。在排練中導演扮演幫助的角色，演出時幫助則來自於觀眾，用觀看來「幫助」演員完成演出，演員也「幫助」觀眾在一個特殊的場所，跳出實際日常生活的重複，每一刻都過得更加清楚，更加緊湊。排練、演出、幫助構成了完整的戲劇活動，包含了演員、導演和觀眾的三角關係，而在布魯克所理解的「必要的戲劇」裡，演員同觀眾之間只有實踐上的區別，而沒有根本的差異。

　　當討論到戲劇的本質時，布魯克說：「真理在戲劇裡是永遠變動的。」他以《空的空間》這本書為例，告訴讀者：

　　　當你讀這本書時，它已經過時了，戲劇卻
　　不像書本，它有可能永遠從頭開始。

　　因為書本的本文（text）一經定稿印行出來，就不能再更動，但表演的本文（performance text）卻永遠有修改、變更的可能，譬如今天在排戲中發現了一個更好的表達演員情緒、戲劇情境的姿勢或走位，就取代了昨天的演法，每一天的排演、演出都有可能從頭開始，亦即每一次排演，演出都是嶄新的創造。⑤對布魯克而言，戲劇的本質是「永遠的變動」。

（三）戲劇與日常生活

　　他在論及戲劇與日常生活之間的辯證關係時，這麼形容：

> 　　在日常生活裡，「假如」是一種虛構，在戲劇裡，「假如」是一種實驗。
>
> 　　在日常生活裡，「假如」是一種逃避，在戲劇裡，「假如」都是真理。
>
> 　　當我們被說服，並相信這一真理時，那麼戲劇和生活就合而為一了。⑥

　　布魯克認為：這是一個很高的目的，聽起來也像是很艱難的工作，演戲需要大量工作，但是若是我們像遊戲一樣體驗這項工作時，那麼它也就不再是工作了。布魯克在《空的空間》一書中的結語即是「一齣戲就是一場遊戲。」（a play is a play）⑦這句話的意思不是開玩笑式的輕佻戲言，而是布魯克發自內心的體會，只有在遊戲中，人類才能展現出最大的自由、創意、想像力，並獲得最高的滿足和快樂，作戲就是要達到這樣的效果和體驗這樣的創造過程。而這份對遊戲的恆久深長及高度的興趣（interest），正是布魯克從事劇場工作的起點，也是支持布魯克在劇場中不斷創新求變，永不枯竭，永不疲憊，永不止息的原動力！⑧

（四）戲劇最嚴格的考驗

戲劇像放大鏡，又像縮小鏡，舞台是生活的反映。在台上、台下和兩者之間有緊緊相牽連的人與人、人與生活的關係。布魯克也領悟到戲劇最嚴格的考驗是在於：一場演出結束後，留下的是什麼？因為戲劇過程中激烈的情感，逗樂的地方或是卓越的論點都會被遺忘、會消失，只有當觀眾那種想要更清楚地看清自己的願望與戲中的感情和論點有所聯結時，才會有東西在腦海裡

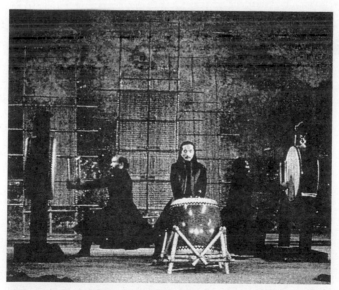

圖14 《摩訶婆羅多》〈大戰〉一景

燃燒起來,在記憶中留下痕跡、圖象、畫面、氣味,留
下的是這個戲的主要形象,在一晚之內就可能改變某些
觀眾對生活的看法。戲劇在此,可能成為令人精神一新
的藝術。

　　而這樣的精神成長,是否能夠持久發生,就要看觀
眾想要改變的意願有多麼強烈,他就會有多麼拚命地去
留住這些印象與記憶。⑨

（五）劇場藝術的獨特性

　　在思考劇場藝術做為一門獨立藝術形式的獨特性
時,布魯克提出劇場具有一種其他藝術形式所沒有的潛
能——將單一的觀點由許多不同的視野取代,劇場可以
立即呈現多面向的世界,不像電影（或其他影像媒體）
總是被限在單一的視點中。所以當劇場獻身於創造這個
奇蹟——一個輪廓鮮明浮現的世界,它才能恢復它原來
具有的力量和強度⑩。

　　而劇場藝術的另一個特性是——總是用「現在」來
表現自己。而電影銀幕上閃現的都是「過去」的形象,
它只是日常感受到的虛構世界的令人滿意而歡快的延
伸。劇場戲劇則發生在當下此時此地真實的體驗過程,
這是它最能牽動人心的地方。也難怪許多政府設立審查
制度,因為劇場戲劇引起群眾強烈感情的力量是無法預
估的,於是他們只有先預防了,這不正是對劇場戲劇潛
在能力最有效的讚美嗎?⑪布魯克自陳他寫的《空的空
間》是對正在衰落和演變中的戲劇進行探索,企圖從這
些變化中找到不變的劇場戲劇獨特的性質,作為救亡圖

存、找回生機的新起點、新靈感、新信心。

（六）劇場的工作過程和目的

　　在布魯克的觀念中劇場工作過程只有一個舞台，不是大家誤解的「製作」舞台和「銷售」舞台，而是劇場工作有兩個階段：第一：準備，第二：誕生。好像賽跑前的訓練和正式比賽一樣，嚴格的準備不會阻斷比賽出乎意外的鮮活質地發生；沒有準備的比賽則將是脆弱、混亂而無意義的。然而，準備不是在建立形式，最精確的成形時刻正是在表演行動發生的那一刻。⑫

　　布魯克對戲劇和劇場的真實意義的產生，有深入而精闢的見解：他認為劇場現象只會存在於一群準備好的人和另一群沒有準備的人的化學性充滿動力的相會之間，當他們彼此融合成一個更大的圓時，劇場事件才算真正發生。⑬所謂化學性的充滿動力的相會是指演員的表演刺激觀眾的反應，而觀眾的反應又回饋到演員的表演，劇場活動就是這一連串交互反應的過程。

　　學習劇場不只是在學校或排演室，它是滿足其他人類所有的事情都可以被發現的期望。

　　我們的存在可以分為內在以及外在生活，內在是我們的本能、隱密的生活，外在是我們的社會生活。劇場藝術與後者的關係較深，但它是嘗試將看得見的已知世界表達呈現出來——讓不可見的、未知的事物也出現，於是一個更濃縮、高密度的真實被顯露出來，一刻接著一刻，就是一連串真實的瞬間。劇場表演不是為博物館或什麼商店創造，而是為了這一連串真實的瞬間，而只

有演員能反映出人生命微妙的波動。⑭

　　劇場僅存在於當兩個世界相會的那一個準確的時刻中，一個社會的縮影，一個小宇宙，每天晚上在一個空間中被拉在一起。劇場的角色就是給這個小宇宙一種燃燒和飛逝的滋味，在那裡我們現實的世界被整合和變形，在那裡我們心中對我們所處的世界能被賦與及迸發更強烈而集中的知覺能力。⑮

二、「生命力」的劇場觀

　　布魯克根據自己的劇場經驗、知識，反省他當時（六〇年代）戲劇的困境，他將戲劇區分為四種：⑴僵化戲劇（Deadly Theatre）；⑵神聖戲劇（Holy Theatre）；⑶粗糙戲劇（Rough Theatre）；⑷直感戲劇（Immediate Theatre）。有時四者分開存在於同一地區的不同劇場中，有時分別顯現於不同地區的劇場中，有時其中任兩者同在一幕戲中出現，有時在一刹那間四者交織湧現。⑯

　　布魯克以這四種區分來判斷、評價戲劇，他是從劇場活動是一個有機的生命體的觀點出發，再深入探測戲劇的生命力強弱，彌漫在劇場的氣氛、情調狀態、戲劇與觀眾的關係及造成觀眾什麼樣的反應來判別這四種戲劇，企圖給予不同時地在與自己的難題進行搏鬥的劇場人一些幫助，分享一些他探索的結果。他解釋為「自傳式的理解」⑰，確實提供了劇場工作者和戲劇愛好者一

個新的視野、新的標準作戲、看戲。而這個標準不是萬
能絕對的公式，它只是一個建基在根本的劇場生命力上
的一個觀點，它的特殊也在於此，直接切入核心。

關心劇場的生命力，所以首先他就大力撻伐了僵化
戲劇的無所不在，防不勝防，明白宣判這種戲劇已經是
垂死的戲劇，保留在劇場的各個環節的工作中、演出
裡，屢見不鮮。而其他三種戲劇：神聖的、粗糙的、直
感的都各有其不同的生命力量，是鮮活跳躍的戲劇。

（一）僵化戲劇

僵化戲劇的意思就是劣等戲劇，與商業戲劇有著最
密切的關係，因為它帶有欺騙性，比比皆是。所以布魯
克才迫切地痛陳它的虛妄，揭穿它的假面，大聲疾呼：
「不要上當！」

布魯克首先分析了僵化戲劇的現狀，嚴厲指陳這些
僵化戲劇就像娼妓，收了人們的錢，卻無法使人得到滿
足⑱，無法提供真正的娛樂。僵化戲劇不僅存在於小型
喜劇、低劣歌劇，也存在於大型歌劇和悲劇裡，在莫里
哀、布雷希特的作品中，尤以在莎士比亞的戲劇中它們
找到最舒適的藏身之處，而一些劇評家和觀眾卻還糊塗
地忍受著枯燥無味，還以沈悶為有深度，真是自欺欺
人。

舉例來說，在法國演出古典悲劇就有兩種僵化演
法。傳統的：用特殊的嗓音、風度儀態、高雅的表情、
具有音樂性的聲調；另一種：心不在焉地對上列的同一
種事物進行說明。一味模仿著老演員的外在姿態、動

作，重複著過時的皇室、貴族儀態風韻，顯得蒼白無
力；要不就是在莎劇中，在念白上給角色的語調貼標
籤：情人是「浪漫的」，帝王是「威嚴的」，完全出自想
像，沒有真實基礎，表演全是模仿和因襲。如果依照這
些反映某時代特定批評態度的術語來表演，無疑是走向
僵化戲劇的絕路。

　　如《李爾王》一劇中的姊姊高娜瑞兒（Goneril），
絕不僅是一個殘忍黑心的女兒。如果以這樣的想法來表
演，出現的就是一個僵化平板的壞女兒而已。另外的一
個例子是布魯克看的兩個京劇團演出：他所看到的「北
京劇團」的演出仍不脫離傳統，但每晚的演出都將那古
老的戲劇形式加以創新；而他所看到的台灣的「中國京
劇團」亦演出同樣的劇目，但他們模仿老樣子，砍掉一
些細節，誇大噱頭部分……毫無創新。僵化和生動的區
別在中國傳統戲曲中也是清清楚楚的，這些以上的例子
都反覆闡明著活的戲劇真諦──永遠是一種自我摧毀的
藝術，從它被固定下來的那天起，它就開始走向死亡，
戲劇工作者怎麼能夠不小心地提醒自己：「不要掉入僵
化陷阱中！」呢？

　　而所謂的完全遵照原著重現的作品，只是展示出學
術研究的意義，沒有創新作品的生命力。因為舞台上的
各個因素：動作、姿態、聲調等，都會隨著時代和生活
的流動而變化，「在戲劇中，每一種形式一經誕生便注
定要死亡。每一種形式都必須進行重新的組合，而且這
種新形式所包含的新概念將會帶有周圍一切影響的印
記」⑲，對服裝、音樂、布景也都必須進行更新，才會
有新的生命力。

又比如大歌劇（grand opera）是趨於荒誕的僵化戲劇⑳，歌劇是最必須革新的，但所有人都堅持：歌劇無需進行任何革新，以傳統為理由，使傳統成為觀眾和有生命力的戲劇的障礙。事實上，在任何地方的文化組織、沿襲下來的藝術標準中，在經濟組織中，在演出制度中，在演員生活中，在評論家的職責中，在劇作家的創作裡，在導演的工作中，甚至在觀眾的心靈中都有僵化的因素。布魯克仔細地一一檢查這些因素，讓讀者能警覺「僵化」的滲透和無孔不入的存在，可以防止它的發生或揮掃它的陰影。

在紐約百老匯的戲劇裡，據布魯克的觀察和工作經驗看來，最致命的是經濟因素。由於經濟因素主宰了一切，使得排演時間會因資金短缺排練不到三週，或因演出劇目不賣座，匆匆下檔，商業的利益轉輸推動百老匯這部機器，使得劇目創作不得不考慮票房收入，使得「人際關係」充滿緊張。在布魯克眼中，百老匯已經失去那種「在長期的工作和對他人真誠的信任中，所形成的一種真正的、不引人注目的親切感。」

對觀眾而言，紐約蘊藏著世界上最好的一部分觀眾，但卻很少看戲，原因是票價太高……。在九〇年代的今天，百老匯的商業劇場仍面臨同樣的問題，商業利潤的追求，使百老匯的戲劇走向僵化，苦無出路。這也是六〇年代、七〇年代外百老匯（off-Broadway）、外外百老匯（off-off Broadway）的興起原因，為了反抗百老匯「商業掛帥」的傳統，為了救活沒有生機的戲劇，就解開沈甸甸的金錢束縛吧！讓戲劇在商業圈外呼吸自由新鮮的空氣，才能綻放新的花朵。

　　在演出制度上，也有可能導致僵化或是革新的因素，例如：巡迴演出制度。劇團和演員在巡迴演出時，最怕的就是與各地的觀眾缺少即興而直接的交流互動關係，而被迫重複排演過的內容，演完一無所獲。最好、最興奮的狀況則是每場演出，都接收到不同的觀眾反應，激發回應出不同的戲，下戲後再修改不滿意或在預期效果以外的片段，使得巡迴是「苟日新、日日新、又日新」生機盎然的旅程。布魯克舉了《李爾王》和杜杭馬特的《拜訪》（The Visit）兩齣戲作例子，說明世界各地的觀眾不同，帶給演員不同的感受，導致不同的演出效果。而英國六〇年代仍保存的節目檢查制度，也造成演員不能在演出中改動和即興創作的僵化可能。

　　演員的工作應該是有自覺、有意志地持續不斷地在藝術上成長，可是布魯克察覺他同時代的許多演員當擁有一定的知名度和成就後，就停滯不前，不再進步用功了，轉向愈來愈單一的工作。這是一個可悲又危險的發展過程，因為無數演員在還沒有機會將他們天生的潛力完全發掘出來以前，就走向僵化的死巷。還有一些則是錯誤理解了優秀的表演方法體系，把它們解釋成刻板的教條，白白浪費了自己的熱情和精力。但一個演員的真正力量在於：想要演戲的願望。如果一個演員瞭解自己的這份力量，不為環境所迷惑，在藝術上精益求精，發展他（她）的直覺和心靈感知，持續不斷的訓練，提防「僵化」的入侵，就能開闊眼界，更上層樓，締造新境。㉑

　　那麼，導致僵化戲劇產生的罪魁禍首究竟是什麼呢？布魯克認為是那些評論家們，他們千篇一律、了無

新意的評論文字，扼殺戲劇。但是，藝術如果沒有評論
家來評論，便會不斷面臨更大的危險。因為「不合格」
是現在世界各種戲劇的通病，這時就需要評論家來搜尋
戲劇的不足，技術上的缺點，有條理的分析「不合格」
的原因。如果他大部分時間是花在抱怨上，那才是真正
為戲服務。評論家一定要承擔起公正誠實挑毛病的責
任，要求看真正夠水準的戲的呼聲，是評論家的根本職
責；他另一個職責是作開路先鋒，布魯克坦承道白他同
時代的戲劇狀況很糟糕，戲劇界的共同目標與志向是：
「朝向一個不僵化及更明確化的戲劇方向前進。」其中
評論家負擔的重任是：「以形象來描繪在他社會裡戲劇
是什麼樣子？他有沒有根據他在周圍所獲得的每項經驗
來不斷修正他所描繪的？」基於此，布魯克贊成評論家
投身到戲劇圈的生活及戲劇活動中，愈瞭解內情愈能寫
出有生氣的評論，而在這個大量新題材、有創造性的作
品湧入電影界的時代，要使評論家保持對優秀劇作的熱
情，這個中心問題，也是劇場作家的困境。㉒

　　布魯克認為戲劇的根本性質就在對劇作家提出一個
要求（此處布魯克認為戲劇的根本性質是對立、衝突與
矛盾）：要進入對立角色的精神世界的要求，莎士比亞
和契訶夫的作品建立在這樣的原則上，所以創作一齣戲
極為困難。同時，劇作家不可能像其他作家一樣閉門隱
居式地埋頭苦寫，他必須熟悉舞台和演員的關係，才能
完成令人滿意的作品。彼德・布魯克舉出了威斯克
（Wesker）㉓、阿登（Arden）㉔、奧斯本（John
Osborne）品特、（Harold Pinter）為例，他們都同時是
導演、演員、作者，有的還當過劇場經理，熟知劇場的

各個部門。他必須深入人群，探觸「大眾的脈搏」，這些都是劇作家主觀條件上的難處。

　　再加上前面所提，好作品流向電影而去的客觀困境，劇作家只有面對最本質的問題：戲劇要用戲劇化的語言表達一切，無論要傳遞的訊息價值如何，它要根據屬於舞台本身的價值起作用。舞台就是舞台，在這個舞台上講的話是否有生命力，不論傳統或創新的形式，他都要找尋方法，面對危機，認識自己心目中的戲劇是什麼樣子。而劇作家們的最佳典範是莎士比亞，布魯克這麼分析莎士比亞是怎麼利用我們今天仍在利用的觀眾的那幾個小時：

> 　　將大量豐富無比的活生生的素材填到裡面，他爭分奪秒地利用著這段時間。這種素材存在於廣闊的範疇之內，根扎千尺，高聳入雲。技術手段，有韻及無韻台詞，多次變換的布景，興奮因素，不安因素，有趣的人和事，都是作者為達到自己的需求不得不利用的東西。

　　莎士比亞也有明確的目標：為人類和社會服務，「雄心和抱負是劇作家多麼需要的兩樣東西啊！」

　　布魯克是這樣語重心長地為劇作家打氣！劇作家又是多麼自由啊！他可以把整個世界搬上舞台。布魯克認為現在有兩類作家：探索內心體驗和探索外在世界的都認為自己是全面的，只有莎士比亞做到結合兩者。布魯克鼓勵劇作家們放棄離群索居的牢籠，改進寫作手段，努力尋找連接觀察與經驗的線路，為劇場藝術園地培植

新苗，因為即使是集體創作，到最終也仍需作家的參
與，才能達到最大限度的簡潔和集中。㉕

　　什麼是僵化的導演呢？就是老是重複運用陳腐的方
法、公式引導演員走戲，陳腐的舞台手法處理開場、換
場、結尾，以陳腐的觀念與技術設計師們溝通。大言不
慚要讓「劇本自己說話」的那些導演們，事實上，如果
不從劇本中將它的聲音召喚出來，一個劇本將發不出任
何聲音來；一個導演如果從來不提出挑戰性的問題，就一
定會淪入僵化中，做出死氣沈沈的戲來，而不自覺。㉖

　　那麼，僵化的戲劇，觀眾要不要負責呢？答案是肯
定的，但也是矛盾的。每一個觀眾都有他所需要的戲
劇，他可以判定戲的好壞、生動或沈悶，決定下次要不
要再看？要不要建議親戚朋友去看？這直接影響著演出
的口碑，左右演出團體場上場下的心情。但他進到劇場
來，欣賞做好準備的戲，一切都已經無能為力了，所以
是不是不該再作沈默的觀眾，才能制止僵化戲劇的繁衍
滋長？是不是更該細心虛心地傾聽靜默中所有的反應，
走向觀眾主動詢問觀眾的感受來檢視自己、修正自己？

　　布魯克聲明自己不是要作僵化戲劇的藝術審查委
員，他說：

　　　對於浪費，我並不特別在意，但我認為，
　　不知道一個人浪費掉的是什麼才是一件憾事。

　　僵化，從來不是指死亡，而是指某些不夠活躍的東
西，那些做僵化戲劇的人，並不清楚戲劇可以生龍活
虎、豐繁美麗到什麼地步，所以這樣子浪費它的資源。
但就因為不夠活躍，尚未死亡，所以還是能發生變化

的。但這些忙於一季又一季演出旺季的人們，是否有時間衡量一些生命攸關的問題：

> 到底為什麼要有戲劇？為了什麼？
>
> 它是不是一個時代的錯誤？
>
> 是不是一個過了時的怪物？就像古老的紀念碑和奇異的風俗那樣留傳至今？
>
> 我們為什麼鼓掌？
>
> 舞台在我們的生活中真的占有一席之地嗎？
>
> 它能有什麼職責？
>
> 能貢獻出什麼？
>
> 能發掘出什麼？
>
> 它的特性又是什麼？㉗

　　思考以上這些基本的重要問題，也許可以喚醒他們沈睡或昏倦的細胞，活動活動他們腦中停滯的戲劇觀念，著手興革滿目皆是的「僵化」戲劇。也許不能起什麼作用，我們至今仍看到沒有生命力的戲劇到處上演，甚至轟動。但是，在看戲過程或一齣戲的工作過程中，下每一個決定、做每一個判斷時，布魯克的「僵化戲劇」的概念和提出的這些問題，都可以使得做出的決定和判斷，保持高度的清醒，以免於僵化的弊病的積極作用。

（二）神聖戲劇

　　神聖戲劇簡明扼要的說：就是使無形具體化成為有形的戲劇㉘。使無形的精神活動、思想、情感透過有形

的形式傳達給觀眾。因為日常生活不是生活的全部，戲
劇還要滿足人追求無形之物的渴望，超現實的需要，要
求比最充分的日常生活形式更為深邃的現實的渴望，追
求生活中失去的事物的渴望，這完全顯現在戲劇的起源
──原始宗教儀式上。

　　儀式就是以有形的形式捕捉無形的更高存在真相，
企圖溝通神靈（超現實）與世人（現實）的世界。我們
都知道，在希臘戲劇裡，悲劇起源於酒神戴奧尼索斯
（Dionysus）的崇拜儀式「酒神頌」（dithyramb），喜劇
起源於歌頌生殖器的陽物歌（phalic song）；而中國戲
劇最早的雛型，也是起源於巫覡的儀式；人類史上的其
他文化（如：埃及、西亞）中，戲劇的起源都與儀式脫
離不了關係。我們可以說戲劇藝術是宗教儀式世俗化的
產物，但是這些古老的儀式不是已經被人遺忘，就是已
殘缺不全，面目全非了。而神聖戲劇就是秉承儀式的精
神所做出來的戲劇，企圖在劇場中實現儀式般的淨化、
昇華等精神作用，將無形化為有形，分享給在場的每一
個人。

　　但如何去找尋有力的表現形式呢？這是神聖戲劇最
迫切的追尋，它不會是那舞台帷幕腳光的偉大傳統，因
為在完全的幻覺中，我們都變成無知的孩子，也不是一
味平淡無力地模仿儀式的外在形式，我們要撤掉帷幕，
移開腳光，穿透外在形式，尋找儀式的內在表現形式，
為此我們重新檢查一切的傳達媒介。為此，布魯克做了
一個殘酷劇場工作室（Theatre of Cruelty Workshop），來
進行一系列的探索和研究。

　　布魯克受到了亞陶（Artaud）的觀念啟示：

　　要從引人注目的中心人物通過最接近於神
聖的東西的那些形式表達思想，這是一種像瘟
疫一樣的戲劇，有酗酒，有感染，有比擬，有
魔法。在神聖的戲劇裡，表演，事件本身，代
替了劇本。㉔

　　布魯克以此為出發點，進行實驗，要找尋另一種語
言，就像由字詞組成的語言一樣嚴謹，用以聲音、動作
組成的語言，來探討神聖戲劇究竟是什麼樣子？他讓演
員僅用一種聲音或一種動作或一種節奏來傳達一個想法
或願望。這樣，演員就發現為了傳達他無形的意圖的訊
息，他需要專心，喚起他儲存的所有情感；他需要勇
氣、明確的思想；最重要的是他需要：新的形式。

　　演員需要創造用來作為訊息的，直接傳達給在場的
人的形式，這個形式就成為他情感衝動的容器和反射
器，也是真正被稱作是「行動」（action）的實質本體，
亞陶稱它為「穿過火焰的信號」。布魯克透過這些實驗
的進行，將無形的東西轉變為最有效無誤的，可以共同
享有的形式。透過各種不同無言語彙的探究，要開發人
心底如火山、地心般沸騰的能量，因為布魯克認為，在
這個轉趨「形象化」的年代，言詞已經不再能塑造出如
伊莉莎白時代的劇作家威力相當的觀念和形象了。

　　梅耶荷特在表演上發展的生物機械理論，曾創造出
令人驚奇的舞台場面；荒謬劇場（Theatre of the Absurd）
的作家們也利用另一種語彙，如幻想中不實的東西和結
構上的刻意追求新奇，來嘗試開拓新界的諸般可能；六
〇年代的許多前衛劇場以及「反亞里斯多德」文學劇場

（Anti-Aristotlean）的傳統，也是察覺「人造語言，反為語言所限制」的情況，進行一連串以身體、動作和聲音為表演主幹的演出；而許多戲劇學者也回溯到戲劇泉源的宗教儀式，研究儀式的進行內容、方式與戲劇的關連，布魯克也正是此一潮流中的先鋒之一。

他的《馬哈／薩德》及以後一連串的作品，都展現出他在這一方向持續努力開發的豐富變化結果。而他對亞陶「殘酷劇場」的觀念，是採批判性角度的進行探索，他懷疑亞陶劇場中的觀眾，在經歷對觀眾的感官進行強烈刺激、震動、驚怖和洗劫之後，是否真能達到如儀式一般的淨化效果？這是真正的神聖意涵嗎？解放了觀眾以後呢？強烈的震撼消失後，有什麼東西留下來呢？它不應該只滿足於停留在呼喊：「醒醒吧！」「生活吧！」這一聲召喚就夠了，它還有針砭和激勵人們的效果，引發人去構成某些聯想，實踐某些行動。

如一些好的偶發劇（Happening），先向觀眾射一猛箭，摧毀很多僵化的形式，然後再提出問題，開闊他的視野，使他看清自己周圍的生活。神聖的戲劇不僅顯示無形之物，而且提供可能覺察它的條件，機遇劇就可能與這一切有關連，所以布魯克認為：

> 在劇團工作的人，無疑地應迎上前去接受
> 這一挑戰，滿足這一要求。⑳

他引證了三個努力以自己的方式接受挑戰的人：舞蹈家摩斯・康寧漢（Merce Cunningham）、作家見克特（Samuel Beckett），戲劇家葛羅托斯基（Jerzy Grotowski）。摩斯・康寧漢出身瑪莎・葛蘭姆舞團，他指導下

的舞者都受過嚴格的訓練，但他們卻較注意彼此即興、
自發的動作之間的優美流線形態。由於他們各自的想
法，在彼此之間發生、交流，他們的動作從不重複，始
終在進行，動作之間的間隙具有形式，觀眾感到節奏恰
到好處；表演確實適度，一切都是自發而又有秩序的，
在無聲中蘊有很大的潛力——使無形成為有形，具有神
聖的性質。㉛

貝克特則是善用「象徵」，真實的象徵是堅實的、
明確的，是真理所能採取的唯一形式（布魯克語）。
如：《等待果陀》中兩人在樹旁等人，《克拉普最後錄
音帶》中一個人為自己錄音，《終局》裡兩個人在塔裡
閒盪，《快樂時光》中一個女人被沙埋至腰部等，都是
純粹的創造、新鮮的形象，他們每個人都和我們有關
係，我們可以有無限的想像空間，從有力的有形象徵帶
領我們接觸無形的事物。㉜

但是在努力捕追無形之物時，我們不能放棄常識，
如果我們的語言太過特殊，觀眾就只會困惑不解地離
去，布魯克再度提到莎士比亞：

> 他的目標始終是神聖的、超自然的，但他
> 從不因為在最高平面滯留太久，而犯錯誤。

葛羅托斯基也清楚這一點，所以他認為「神聖」和
「嘲弄」都需要。我們是永遠無法看到無形之物的全部
的。葛氏與他波蘭的小團體，一向朝著「神聖戲劇」目
標工作，他深信戲劇是一種工具，一種自我研究、自我
考察的手段，一種救世的可能性，所有的演員把自己作
為工作的領域。經過無數的排演和演出，一步一步擴展

自己的知識領域。而演員要具有犧牲奉獻的心志，將自
己全面地敞開、暴露出來，透露自己的祕密作為獻給觀
眾的禮物。葛氏和他的演員們，是以宗教般的虔誠和苦
行式的身體心靈鍛鍊，獻身表演藝術。

　　葛氏的「貧窮劇場」（Poor Theatre）理念就是如
此，讓戲劇卸下華麗的外衣（所有裝飾的道具、布景、
服裝、化妝、音效、燈光），回到演員的身上，開發蘊
藏在演員中無限的寶藏，回到戲劇的中心上來。由於他
們放棄除了自己的軀體以外的一切別的東西，他們的時
間無所限制，有明確的目標，將這件事作為終生的志
業，無怪乎他們做出了世界上最絢麗多采的戲劇。葛氏
的表演理論也成為二十世紀最重要、最有系統的體系之
一。但葛氏在七〇年代末期以後，漸漸停止了戲劇的演
出，轉向人類學的研究探索，不再對外公開演出，而只
在團體內部互相研習、討論、發表。

　　葛氏就曾提及自己與布魯克的不同，他對布魯克
說：「我的探索建立在導演和演員的基礎上，而你的探
索則是建立在導演、演員和觀眾的基礎上。」布魯克承
認這是可能的，但對他來說那太間接了。於是他們兩人
後來走向不同的發展方向，因為他們對這個基本問題：
「戲劇究竟為什麼？」有著不同的答案，布魯克堅持公
開演出，強調觀眾對完成戲劇活動的必要性。㉝

　　布魯克還舉了另一個追尋「神聖戲劇」的六〇年代
美國劇團──「生活劇場」（Living Theatre）為例。這
個由朱利安・貝克（Julian Beck）和茱蒂斯・馬莉娜
（Judith Malina）所主持的劇團，是一個流浪的團體，大
約三十幾個團員一起生活和工作，他們談戀愛、生兒育

女、演戲、編劇本、進行體育和精神活動，他們的中心
工作是演戲，演戲是為了糊口，也更為了探索生活的真
諦，也是這個團體的共同目標和存在的最終意義。他們
離開「亞里斯多德式」的文學戲劇傳統，探求神聖性，
使得他們要轉向更多的傳統、源頭──瑜珈、禪宗、精
神分析、靈感、發現、書籍、傳聞來滋長，使得他們採
取了豐富而又危險的折衷主義（eclecticism），從眾多的
素材中主觀的精細選擇、組合。而這個方向也是同時代
許多美國實驗劇團不約而同的作法，布魯克自己的許多
作品也是以高度個人風格的折衷主義來完成的。㉞

　　而「神聖戲劇」究竟帶給觀眾什麼樣的感受呢？劇
場的氣氛如何呢？布魯克提到一種沈默，一種「深沈的
真正的戲劇性寂靜」。劇場有兩種高潮，一種是爆發出
歡呼聲、跺腳聲、喝采聲、雷鳴般的掌聲，而另一種表
示欣賞和認可的高潮，甚至可能是深深地一種傾心、吸
引，就是鴉雀無聲的沈默。在神聖戲劇中的劇場就籠罩
在這樣的氣氛下，如同參與一個宗教儀式，受洗禮或建
醮起乩或神靈附身那樣地莊嚴肅穆、摒氣凝神，蘊藏巨
大的能量的靜寂。在那樣撼人的靜默中，觀眾心中冒出
許多模糊字眼：詩意、崇高、美、魅力，這些可疑、神
妙不可言喻的字眼又再度回到戲劇中。在宗教式微的現
代社會中，戲劇對這些劇場革命家而言，正發展出類似
宗教的功能，幫助自己和觀眾再度分享那奇異的神聖經
驗，再有機會超脫出日常生活的實際，嘗試捕捉那無形
的廣闊世界裡的訊息。

　　布魯克一生在各地旅行，每到一處都會去觀看當地
尚存的原始宗教儀式。他在海地的伏都教㉟宗教儀式

裡，看到從有形到無形，又從無形到有形的循環過程。
就靠著一根旗杆和人，他們敲鼓召喚了遠在非洲的諸神
千里迢迢而來，神靈是無形的，沒有旗杆這個接合點，
就不能把有形世界和無形世界連接起來。五、六小時
後，神靈來了，準備變形，附在一個人身上了，他不再
是某一個人，而是有形的神，可以觸摸得到，所有人都
可以同他交談、握手、爭論、或是詛咒他、跟他一起睡
覺。就這樣的一個晚上，海地人和統治他們的神發生了
聯繫，這麼簡單又這麼奇妙！旗杆和人是有形的，透過
這樣的媒介，海地人觸摸到了無形的神。而神聖戲劇就
是在追尋那有力的旗杆和人作為傳達無形之物的形式
啊！

　　戲劇不是因富麗堂皇的建築而神聖的，也毋須害怕
燈光太亮、拉近演員會暴露什麼不可告人的祕密，因為
神聖戲劇是我們所需要的，我們到那裡去尋找呢？布魯
克問我們也自問：「在雲端還是地上？」⑩布魯克其實
是回答了我們也自答：要望向雲端的神祕，但要從地上
找有形的東西，來表現在那雲端深處的無形之物。

（三）粗糙戲劇

　　布魯克所謂的「粗糙」可以看做太過「精雕細琢」
（delicate and refined）的對比意思，粗糙戲劇就是不經
過太多文雅的修飾，而直接以原始純樸的面貌出現的戲
劇。它也是歷久不衰，廣受歡迎的各種形式的民間戲劇
的共有特性。從希臘戲劇中並重的悲劇和喜劇面具上，
我們就明瞭喜劇在最簡單、粗糙的舞台上演出與廣大民

眾生活貼近的戲劇內容和樣式,它們往往以沒有風格為
特色,它們靈活、微妙、引人、合乎時尚,反映人們生
活中酸甜苦辣的濃郁滋味。

「最富有生氣的戲劇總一再出現於正統的戲劇之
外」,例如:「布雷希特戲劇的標誌,就是那白色的半
幅簾幕,兩邊牆之間吊一根鐵絲就行了。」�37最能給
「粗糙」力量的,當然莫過於粗鄙卑下的東西。污穢和
俚俗原本是自然現象的一部分,是粗糙戲劇的天然肥
料,而且由於這些東西,粗糙戲劇就起了它社會解放的
作用。因為流行戲劇經常就是反權威、反傳統、反華而
不實、反矯揉造作的,是喧鬧的戲劇,也是值得喝采的
戲劇。當正統的戲劇走向僵化貧乏之際,戲劇復興就要
求助於生龍活虎的民間藝術,例如:梅耶荷特在馬戲團
和歌廳中找出路,布雷希特選用的表演風格扎根於餐館
的歌舞表演,考克圖(Jean Cocteau)�38、亞陶、瓦克
坦科夫(Vaktankov)�39,所有這些具革命性的戲劇高手
都回到人民那裡去了。

美國藝術家們真正集會的地方,是在偶而的貨真價
實的音樂會,而不是歌劇演出。在戲劇史上,也早有這
種「流行」(Popular)的傳統,如:逗熊遊戲、強烈的
諷刺和荒誕的滑稽摹仿之類。伊莉莎白時代就有這樣的
演出,傑利(Alfred Jarry)的超現實戲劇《烏布王》
(*Ubu Roi*)也是粗俗的;而在中國民間的百戲雜技、角
觝和插科打諢、滑稽調笑的「參軍戲」等,不僅是中國
戲劇的源頭,也是宋元雜劇、明清戲曲乃至現代京劇及
各地地方戲曲中不可或缺的戲劇因素,在村里野台上發
射出龐大的能量,引發最大的喝采和歡樂。粗糙戲劇永

遠與大眾同在，劇場中的氣氛總是熱烈、喧嘩、洋溢著澎湃的生命力、騷動而充滿興味的。

布魯克認為粗糙戲劇的意圖在於：毫無顧忌地製造快樂和歡笑，即是「娛樂戲劇」，真正帶給人娛樂的戲劇，不會是老調重彈、陳腐不堪的東西，它必須不斷充實新的電源，發現新的面孔、新的想法。最強有力的喜劇是扎根於原始模型，神話和反覆出現的基本情況裡，牢牢生長於社會傳統之中，它的能量一方面由輕鬆愉快和歡樂提供，另一方面，產生反叛和對抗的能量也在哺育著它。粗糙戲劇作者常常通過笑聲進行諷刺和揭露，對偽善進行戰鬥，目的在引起社會變革。

和神聖戲劇一樣，粗糙戲劇也仰賴於觀眾深刻而又真實的渴望，要開發各種各樣力量取之不竭的泉源，布魯克舉了一個絕妙的例子，他說：

> 如果在神聖戲劇所創造的世界裡，禱告比打嗝還要真實的話，粗糙戲劇恰與之相反，打嗝成了真實的，而禱告則被看成是滑稽可笑的。

神聖戲劇所涉及的是無形的東西，其中包含著人的一切隱藏的感情，粗糙戲劇則是牽涉到人的行為，它實際而直接，其中最具代表性，也對戲劇界影響最大的，是布雷希特。

布雷希特出於對觀眾的敬重，不讓他們在幻覺劇場（the theatre of illusion）的移情（empathy）或同一（identification）作用中完全忘記自己，而發明了「疏離」效果（alienation），透過打斷，打破第四面牆所構築出

的同一幻覺，使觀眾不跟著劇中相同的情緒走向，使觀眾冷靜而頭腦清楚地觀察、思考現實社會中存在的問題，激起他們改革的熱望。布雷希特的「社會行動劇場」的宗旨，就在於引導觀眾更公正地理解自己的社會，以便瞭解該社會有可能在哪些方面進行改革。「疏離」可以藉由評論、滑稽諷刺、模仿、歌舞、舞台上的幻燈片、告示牌等一切誇張手法來達成，它是有豐富潛力的戲劇語言，是產生生機勃勃的戲劇的一個可行手段，目的在不斷戳破華而不實、故弄玄虛的輕氣球。在布魯克的作品中如：《李爾王》、《馬哈／薩德》都有疏離效果的巧妙運用。

　　布雷希特戲劇觀直接影響到他的表演理論，他要求他的演員要有頭腦，不是激動地投入角色，而是要能對自己的表演有評價的能力，對劇作中的思想內涵要有透徹的理解，成為一個忠實的代言人。但是理論變成了文字，就容易造成誤解和混亂，許多柏林的劇團就把布雷希特的活力、生氣弄得僵化、索然無味。劇院不是教室，透過分析和討論是掌握不住布雷希特的，要在排演中創新，運用各種生活的情境來孕生。⑩

　　而在契訶夫的作品中，透過他無限輕柔而小心翼翼的從生活裡提取的成千上萬細薄的層次，將它們匠心獨運、優美精巧地安排成序，並賦予它們豐富的寓意。它們從來不只是生活片斷的流水帳，那一系列的生活印象就等於一系列間離，每一次中斷：人物上下場、告別，都會微妙地誘導人們思考。所以契訶夫視《櫻桃園》為喜劇，對史丹尼斯拉夫斯基將其詮釋為感傷的悲劇感到不悅，透過布魯克這一番解釋，我們可以比較瞭解觀賞

契訶夫作品的真正角度。⑪

　　布魯克歸納出戲劇的內涵不外乎是對自我、個人、激情主觀的探尋和對社會、政治的客觀評價，布魯克認為對自我的觀照最深沈的當代劇作家是貝克特。在六〇年代歐洲學運、美國反越戰運動、中國的文化大革命、拉丁美洲國家的獨立運動浪潮之下，許多作品反映了強烈改革政治社會的希望，而這就是流行戲劇要與觀眾保持活躍關係的重要途徑。但是布魯克認為最傑出的戲劇是兩種內涵能同時發展的，不僅要去見識理解社會各層面，也要深入人性的陰暗面，也就是要兼具布雷希特和貝克特兩者的特長。布魯克的典範仍是莎士比亞，他認為莎士比亞兼具前兩人的特性，又超過這兩者。他說：

　　　在布雷希特之後的戲劇裡，我們所需要的
　　是尋找前進的路子，以回到莎士比亞那裡去。

　　要看清楚莎士比亞戲劇力量的所在，才能邁開大步。莎士比亞戲劇中，透過粗糙和神聖無法調和的對抗，形成強烈的衝突張力，韻文（表現神聖的）和散文（表現粗糙的）穿夾並用，代表這兩種不同風格的並存和對比；由不間斷的短景連接而成的戲劇，主要情節套次要情節使戲劇力量凝聚不散。舞台上空無一物，使得戲劇行動輕便靈活，將想像視野推展到無限，是電影或電視所望塵莫及的開放性舞台，包羅了宇宙萬有；三層象徵了神、法庭和人的世界，活脫就是一個哲人的精美機器。在這個舞台上，莎士比亞自由無阻地從外在行動世界走向內部心靈世界，用不同的方法、風格表現許多不同的意識階段（個人的、社會的、意識的、潛意識

的），同時表現了人的一切。

莎士比亞的戲劇在觀眾和演員之間所達成的關係是最理想的。從遠到近，不斷變換焦距，跟蹤追上或是跳出跳進，各種層次，常常重疊，在結構和內容上都蘊藏著豐富的奧祕和戲劇力量，所有的一切構成一個精密的整體。而現在我們演出莎士比亞的戲劇，就只有讓觀眾和這些戲的主題直接接觸，時間和傳統才會消失，作品的「現代感」才會誕生。㊷

神聖和粗糙的對立世界，實際上是相互關連的，莎士比亞的作品掌握到也表現出了這樣的真相，現在的戲劇也要朝此方向努力。像法國劇作家尚・惹內的作品《屏風》中，就具有混合了嚴肅、美麗、荒誕、滑稽的魅力。布魯克這麼說：

> 戲劇需要永恆的革命，然而不負責任的破壞則是有罪的，會產生強烈的反作用和更大的混亂。㊸

推翻了假神聖戲劇，不要認為對神聖戲劇的需要就已經過時了，對革命家和宣傳家們的空洞無物呼口號戲劇感到不滿，也不要以為談論人、權力、金錢和社會結構，都會是迅即消失的時髦。在布魯克的想法中，二十世紀的六〇、七〇年代，粗糙戲劇是更有生命力，而神聖戲劇是更加僵化了，最重要的是，似乎沒有人再需要戲劇，再信任藝術工作者了！

布魯克非常沈重而憂心的看到戲劇的現狀，但他並不絕望，且努力找尋挽救的對策。能否抓住觀眾的注意力，並使他們不得不相信我們，就全靠我們了……。

　　要做到這點，必須誠實，沒有耍花招，也
沒有把東西藏起來，我們必須攤開兩隻空手，
並且讓觀眾看到我們的袖子裡也是空無一物。
只有在這時，我們才開始演戲。㊹

　　沒有裝神弄鬼的特技，就是以最簡單又最豐富的工
具：一個空無一物的舞台和一群努力要完全開放自己的
演員，再將劇場的觀眾吸引回來，再將戲劇從無到有的
魔力召喚回來。

（四）直感戲劇

　　布魯克在《空的空間》中的最後一章探討了「直感
戲劇」，其中有許多篇幅是提出他在劇場導演工作中，
如何企圖達成「直感戲劇」的工作經驗、方法和心得。
這一部分有關的方法，就留待下一章中再合併討論。在
這裡先分析布魯克所謂的「直感戲劇」是什麼。

　　「直感戲劇」建立在劇場中直接的交流感應，在演
員與導演、觀眾的關係上，戲劇的復興在於對觀眾挑
戰，觀眾也決定要向自己挑戰。當它是他們的一部分、
他們的代言人時，有一些成功的時刻，它們會突然在某
個地方發生，在一些演出當中發生。在一次完整的體驗
和完整的戲劇演出裡，對觀眾而言，劃分僵化、粗俗、
神聖的戲劇都已經毫無意義。在這稀有的時刻，歡樂、
淨化、頌讚的戲劇，探索的、有共賞意義的、活生生的
戲劇，全都合而為一了㊺。但是這一刻是如同電光石火
般的迸放，稍縱即逝的，一旦過去了，這個時刻也就過

去了，沒有辦法用任何模仿使之再現——僵化的戲劇隨時都在趁虛而入，探索要重新開始。

所以布魯克心中的直感戲劇，就是在排練場或劇院中那些台上台下交會相遇的珍貴時刻。它雖然是可遇而不可求，神祕而美好的，但是卻可以以一種工作態度來孕育它的誕生。那就是在工作中保持清醒的靈活，永遠開放著變動的可能，永遠可以從頭開始，永遠提防陷入僵化，從排練到演出，分分秒秒的開放，自由流動的創造，直感戲劇才更有可能隨時隨地發生，在參與者的生命經驗中留下永恆不滅的印象。

這樣的戲劇是布魯克畢生努力追尋的目標，也是他在《空的空間》一書中最後總結的觀點，是他一生的劇場理想。直感戲劇有可能是神聖的，有可能是粗糙的，但絕不可能是僵化的。它看似難於以言詞、理性來辨識，顯得含糊曖昧，但在劇場中的人們都能清楚感覺它的存在或它的消逝，準備好的演員和未準備好的觀眾在每一個此時此地（here and now）都期待著「直感戲劇」的發生。這是劇場會昔在、今在、永在的一個基礎。在劇場裡人們能體驗人與人之間共享交流的美妙時光，雖然它不可多得，但將令人畢生回味無窮，令人再度激起對生活的熱望，再度體會生命的美好和神祕。

三、布魯克劇場理論的獨特性

布魯克在《空的空間》中，肯定地警告那些想要把

這本書當成指南來用的人：「裡面沒有格式，也沒有方法。」工作中的練習和技巧，是要靠工作團體中的每一個人來共同創造、完成，理論、分析只可能是一些提醒，一些不同看待問題的角度和對答案的暗示。

在布魯克的劇場理論中最特別的四點是：

1. 他提出的問題或標題都比答案重要，可以引發我們恆久深遠的思考。

2. 他堅信劇場中「真理是永遠在變動的」，所以他對問題的答案也會一直變化，並一直誘導著讀者要自己進行變化。

3. 他對過去和現在的戲劇的舉證說明都能提出獨到精闢、切中要害的見解，他看戲的批評水準和功力，對讀者起了好的提升和示範作用。例如：關於莎士比亞的論述賞析是布魯克的絕活，莎士比亞一直是布魯克的典範，因為布魯克重新看到他的戲劇和劇場的豐富，自由和偉大之處。

4. 在劇場史中有許多戲劇史家依風格或形式來為戲劇分類，所以有自然、象徵、浪漫等等主義的戲劇，也有悲劇、喜鬧劇（farce）、通俗劇（melo-drama）、悲喜劇（tragic-comedy）、喜悲劇（comic-tragedy）、黑色喜劇（black comedy）、感傷喜劇（sentimental comedy）等等分別，而彼德·布魯克原創性地以劇場的生命力來區分四種戲劇，撇開了或是說涵括了以風格和形式的斷面來劃分的傳統觀點，帶給我們劇場性的、全面性、整體性的觀察和評估的現代觀點，在歷史的意義

上看來，是前無古人而後啟來者的。

關於布魯克所受的前輩或當代戲劇家的影響，在布魯克許多劇場理論的論述中常常一再被布魯克引證、舉例做為典範，如：莎士比亞、契訶夫、布雷希特、亞陶、葛羅托斯基、史丹尼斯拉夫斯基、貝克特、生活劇場（Living Theatre）的貝克和瑪莉娜（Beck & Malina），尚‧惹內（Jean Genet）、彼德‧懷斯（Peter Weiss）以及高登‧克雷格（Gordon Craig）。

布魯克在《變動的觀點》一書中為這些「道上的人們」（people on the way）闢寫專文討論，他這麼說道：

> 我相信我們現在是受到各種影響的，我們不斷地被別人影響同時也影響著別人，這就是為什麼在我的觀念中最糟糕的事，莫過於給人貼上標籤，加上特殊的簽名，被稱為具有某種特色。一個畫家由於他特殊的風格而開始被大眾認可，但那也成為他的囚牢，他再也不可能融會別人的作品風格而不失掉自己的面子。可是這在劇場中並不合理，我們是在一個一定要自由交流的領域裡工作的。

他正是這樣自由開放地接受著來自古代、現代和同代優秀劇場藝術家的影響，他是怎麼去看待這些影響？又如何將這些影響轉化成不同的東西，灌注到自己的作品中呢？

主要是深刻的瞭解，全心全意地走進他們作品中深邃的世界，廣泛地去體驗他們的整體，深入去探索他們

不為人知解的領域，將那掩藏其中的幽微的真實揭露，
然後是找出自己獨特的觀點或詮釋，照亮他們的作品，
使他們更透明化。於是，可以將這樣清澈犀利而獨特的
洞察結果注入作品、自己的精神核心或是評論文字中。
這樣健康而有機的交流活動使布魯克能隨時保有新鮮的
創作活力，同時也不斷輸送散播他的活力給別人。這樣
的開放態度是值得我們學習的。

註釋

①Brook, Peter. *The Empty Space*. Pennsylvania: Fairfield Graphics, 1968, p.9

②*The Shifting Point: Forty Years of Theatrical Exploration 1946-1987*. London: Methuen Drama, 1988, p.147.

③同註①，頁138。

④同註①，頁15。

⑤同註①，頁100。

⑥同註①，頁141。

⑦同註①，頁141。

⑧同註②，頁243。

⑨同註①，頁136。

⑩同註②，頁15。

⑪同註①，頁99。

⑫同註①，頁7。

⑬同註①，頁236。

⑭同註①，頁234。

⑮同註①，頁236。

⑯同註②，頁9。

⑰同註①，頁100。

⑱同註①，頁9。

⑲同註①，頁16。

⑳同註①，頁17。

㉑同註①，頁26。

㉒同註①，頁33。

㉓同註①，頁34。阿諾‧衛斯克（Arnold Wesker, 1932～）

英國劇作家，早期劇作以廚房水槽式（kitchen-sink）的家庭劇著稱，著名作品包括有三部曲：《根》（*Roots*）、《我正在講耶路撒冷》（*I Am Talking about Jerusalem*）和《廚房》（*The Kitchen*）及其他，主要在英美兩地上演，他曾親自導他自己編的劇。

㉔同註①，頁34。約翰・阿登（John Arden, 1930～）英國劇作家，早期喜劇創作以現代生活為題的怪誕喜劇，也曾寫過歷史劇《中士馬斯格雷夫之舞》（*Serjeant Musgrave's Dance*, 1959）當初被認為是失敗之作，後來重演才被認為對現代歐洲戲劇有卓著的貢獻，曾創作過政治劇、音樂劇、兒童劇等，也擔任過演員和導演。

㉕同註①，頁35-37。

㉖同註①，頁38。

㉗同註①，頁40。

㉘同註①，頁42。

㉙同註①，頁48。

㉚同註①，頁54-57。

㉛同註①，頁57。

㉜同註①，頁58。

㉝同註①，頁59-61。

㉞同註①，頁62。

㉟同註①，頁63。

㊱同註①，頁64。

㊲同註①，頁66。

㊳同註①，頁68。

㊴同註①，頁68。

㊵同註①，頁78-84。

㊶同註①，頁79。

㊷同註①，頁85-96。

㊸同註①，頁96。

㊹同註①，頁97。

㊺同註①，頁135。

第四章
在表導演領域的工作
方法和探索心得

一、現代導演發展的歷史背景

　　瞭解西方劇場歷史的人都知道,從一有劇場開始,就有了「導」和「演」這兩個層面的工作,幾千年以來,隨著文明的累積和演進,有許多傑出的劇場工作者、許多戲劇史料都留下了關於導演和表演藝術的經驗、紀錄、心得、問題供後進者參考。①以導演藝術而言,西方劇場最早在古希臘時期,就有指導演戲的人,指導演員動作和說台詞,那就是劇作家本人。中世紀劇場,因為有複雜的換景裝置和篇幅浩繁、連演數日的劇情,需要有三至五人分工負責走戲和控制布景、道具,這些人被稱為「舞台監督」(源自法語maitre de jeu 或是 r'egissear),其實就是監督者(superintendents),負責監督演出過程中的各項工作。

　　而伊莉莎白時期的莎士比亞(劇作家)親自指導演員演戲,排戲前先作製作計畫(regiebuch),莫里哀也親自糾正每一個演員細微的演員台步、手勢,以長於處理演員的技巧(jeu de actear)聞名於法國路易十四宮廷上下,十八世紀的「演員經理」(actor-manager),由卓越的演員兼任劇團經理如:約翰・坎柏(John Kemble)②、大衛・蓋瑞克(David Garrick)③和馬克瑞迪④等,指揮整齣戲的排練、演員動作說白,甚至加上對整齣戲服裝、道具、布景的歷史考證和風格統一的要求,儼然已經是現代導演的前身。

　　而真正可說是西方近代第一位導演的是，十九世紀
末德國的薩克斯曼寧根公爵（Saxe Meningan）。他具體
表現了導演工作的全面：集中而長時間的排演，有紀
律、整合的表演，歷史考證過的正確布景和服裝、舞台
畫面，鉅細靡遺的安排和調度，成為整體而統一的一個
個單位。從他開始，現代導演算是真正誕生了，而在受
他啟發之後，導演的概念和功能也不斷地被二十世紀許
多傑出的導演藝術家（artist-director）如：法國的安端
（Andre Antoine）⑤、柯波（Jacques Copeau）⑥、德國
的布拉姆（Otto Brahm）⑦、雷因哈特（Max Reinhardt）
⑧、俄國的史丹尼斯拉夫斯基（Konstantin Stanislav-
sky）、梅耶荷特（Vsevolod Meyerhold）⑨、英國的高
登‧克雷格（Gordon Craig）⑩提出的導演即是要做
「全能藝術家」的理想，加以擴充發揮。

　　許多討論導演方法和理論的書也紛紛出籠，例如：
亞歷山大狄恩（Alexander Dean）⑪的《導演學》等，
導演遂成為主導二十世紀劇場潮流，創造二十世紀劇場
豐繁多采的劇場風貌的主要人物。崛起於六〇年代的彼
德‧布魯克正是其中閃耀的一位，他不僅創作風格殊
異，同時也留下了對導演工作的寶貴經驗心得，分享給
同代、後代的劇場工作者，其中也包含了他對表演藝術
的探索追尋。

　　我們也知道從古到今討論表演的書籍、文章不知有
多少，有出自文人、批評家、演員各種人筆下的思考、
經驗，而在近現代又有史尼斯拉夫斯基精密深湛包容宏
闊的表演體系、葛羅托斯基的演員身心訓練方法的研
究，還有各國許多表演教室、老師創發的各種表演方

法,例如:史波林(Viola Spolin)⑫的即興方法(im-
provisation),再加上各種文化中相異的許多傳統的劇場
紀律、傳統劇場的演員訓練,如:中國傳統及地方戲
曲、日本能劇、巴里島的舞劇、傀儡戲等等,數不盡的
傳統資產,都是表演藝術的寶庫。布魯克對這些豐富的
表演資源抱持著折衷(eclectic)立場,形成了他作品中
採用各種表演傳統的方式演出或訓練,而都能創造出不
同於原來表演或文化範疇的新意和新活力、新生命。這
種既開放又創新的抱負和能力,也是值得我們研究和學
習培養的。

布魯克對所有表演和導演方法的探索,都是為了達
到「直感劇場」(immediate theatre)中,演員與觀眾間
如電光石火相際會的交流共感的效果。與同時代的傑出
導演藝術家們一樣,布魯克也有自己獨特的想法和做
法。因為在科技昌明,知識日進千里,價值多元化的二
十世紀,個人獲得了空前的解放和自由,藝術表現也打
破了許多傳統的觀念,開創了人類精神文明的新天地。
而劇場藝術總是也在一波一波的藝術潮流中最後才起變
化的,因為劇場總要匯集業已產生變化的時間、空間藝
術的視(繪畫、雕塑、建築)、聽(文學、語言、音樂)
元素及動作因素(舞蹈)完成,才能產生變化。

如羅伯・威爾遜(Robert Wilson)的《沙灘上的愛
因斯坦》,若沒有相關視聽動作元素的先產生,是不會
出現的。而在新媒體(電視、電影、錄影帶、影碟)的
強大勢力下,古老而又新鮮的劇場藝術(或稱之為表演
藝術),做為反映人類個人或社會生活的藝術形式,呈
現出多元化的發展,卻仍然是展現著無比的創造力和前

瞻性，提供人們廣闊無限的想像和歡愉。下面就分為導演和表演兩大部分來闡述布魯克的探索心得和工作方法，講導演是絕對脫不開表演的，所以這兩部分在第一部分將採綜合論述，而第二部分討論表演，則著重在布魯克對表演所持的綜合性概念（general concept）和獨特的探索心得。

二、布魯克在導演藝術上的工作方式及探索發現

布魯克的導演工作方式可以分為三個部分來看：

1. 起步準備階段──導一部戲是怎麼開始的？
2. 排演階段。
3. 演出階段。

（一）起步準備階段──導一部戲是怎麼開始的？

布魯克導戲總是從一個深沈的、不具形式的預感、暗示開始工作，他稱之為「The Formless Hunch」，像一股味道、一種顏色、一道陰影，當他對一個劇本有了這種感覺，他才確定要導這齣戲。他說他沒有技巧也沒有做戲的結構，因為他是從沒有定形的情感出發來做導戲的「準備」。「準備」意指走近他的意念和感受，從設計場景開始，在不斷地毀壞和重建中設計出來，再設計

服裝、顏色，所有這些舞台語言，都為了使他那股心中
的感受更具體。逐漸地，「形式」出現了，還必須再經
過修飾和測驗，不是一個完成的形式，只是一個場景，
只是一個基礎，真正的工作是和演員一起開始的。故導
演自己的工作開始於對素材神祕的、主觀的直覺感動。

（二）排演階段

　　排演可分為兩個部分來討論：
　　a.導演和演員、劇本的部分。
　　b.導演和設計、技術的部分。

a.導演和演員、劇本的部分
　　布魯克說排演時的關係是演員／主題／導演，主題
是比劇本更廣泛的素材概稱。
　　排演的過程，是要創造出一種演員可以自由自在地
產生他們對戲的貢獻的過程，排演的主要工作，是探尋
意義，然後使它變得有意義。布魯克在排演的初期階
段，採取凡事開放的態度，絕不限制任何事。在他初導
戲時，他也會對演員發表他詮釋劇本的方向，但後來他
就覺得這是一種陳腐的開始方式，他改成由運動、練
習、舞會或任何事開始，而不是從概念開始。
　　這個未成形的感受，藉由排演過程中的匯集創造慢
慢成形，眾多排演創造出的資源，使成為主要的構成因
素，導演就是要持續地激發、刺激演員，問許多問題，
創造一種演員可以挖掘、探索、調查的氣氛；同時，他
一面獨自地又一面和別人一起，架構整齣戲的組織，當

他這樣工作下去，他就可以開始辨認出湧現的形式了。

　　在排演的最後幾個階段，演員的工作，是要照亮劇本隱藏的生命的黑暗區域，當劇本隱晦不明的區域，被演員照亮釐清的時候，導演的工作就是要分清楚演員和劇本兩者意念的差別，將所有無關本題的，只屬於演員個人的，而不是演員與劇本直覺的關連的部分刪除。所以導演面臨的工作，是永不滿足於表達單一的觀點，即使它再強大，也會使整齣戲貧乏掉。導演要發掘隱藏在劇中所有不同交錯的意見，他要釐清劇本字裡行間的寓意，要分別演員和劇作家的意見和表現的差距。

　　排演的最後階段是非常重要的，導演催促、鼓勵演員摒棄所有多餘的東西，做剪輯和使戲更緊密的工作。導演要無情地執行剪裁的工作，甚至對他自己，因為演員的每一個創新，都包含了導演自己的發現，因為導演不斷地暗示，發現一連串的動作，一連串闡釋事件的事件，這個階段過去，戲就留下一個有機的形式。這個形式不是強加在戲上的概念，而是被「照亮」的戲劇，當結果出現是有機而統一的時候，絕不是找到了一個統一的概念從外附加在劇本身上的。

　　他認為如果導演使自己變成奴才，變成一群演員的協調者，將自己限制在建議、批評和鼓勵中，這樣的導演是好人，但他們的工作絕不可能超越某一點。布魯克將導演分成兩部分來看：一部分當然是統籌管理，做最後決定，下是非判斷；另一部分是維持戲在正確的方向線路上，他成了嚮導，他要研究地圖，他必須知道他正在往北還是往南走，他一直在尋找，但不是「信步所之」地，他不是為了尋找而尋找，是為了一個目的。如果有

這種導演的敏感度在，任何人都可以做導演做得盡責而富有創意。

一個導演可以聽取、接受別人的建議，他也可以不斷更換方向，然而所有的精力都仍指向一個單一的目的地，這樣清醒的知覺狀態，使得導演能發號施令，而所有的人都樂於同意。這樣的導演敏感度怎麼來的？又和「導演的概念」有什麼不同呢？

導演的概念是在第一天工作以前就有的一個意象，而所謂的導演敏感度，是在工作過程的結尾才成形的意象。一個導演只需要一個觀念——他必須在生活中尋找，而不是在藝術中——他需要問自己一個劇場活動在世上究竟做了些什麼？為什麼會有劇場活動？一個導演可能花下一輩子的功夫找尋答案，他的工作供給他的生活，他的生活也供應他的工作。事實上表演是一種活動，這個活動有動作（action），動作發生的地方就是表演，表演在世界之中，所以每個在場的人都受到演出的影響。導演責任的關鍵所在是他要有探知「潛能」的能力，這種能力可以引領他找到演出的場所、演員及表現的形式，潛能是存在而未知、隱藏的，只能在群體主動積極的工作中被發現、再發現、再強化發展之。

在團隊中，每個人都只有一個工具，即是他自己的主觀性。導演亦或演員皆然，不論他多麼開放自我，他還是跳脫不出他的自我。劇場工作者需要認清劇場工作需要演員、導演都同時面對許多方向，每個人都必須忠於自己，也忠於「真理總在別處」的超然知識，因為如此，每個人有可能做自己又超越自己，經由與他人的交流，這樣的「進出自我」的活動漸漸增加。這也是劇場

帶來對生活立體、多重視野的基礎。⑬

　　布魯克認為雖然每個演員都會受自身條件的限制，但事先就決定演員不能演什麼，是終究要失敗的企圖。要提供演員進行各種冒險的時間和條件，因為演員令人感興趣的地方，是他在排演時表現出無可置疑的特色，演員令人失望之處，則是他墨守外表的相似。沒有一個演員在藝術生涯中完全是原地不動的，在排演中演員不斷經歷變化。排演之初，他們心情有各色各樣的緊張情況，包袱重重，年輕經驗少的演員和年長經驗豐富的演員，各自面對著各種不同的情況而有起有伏，導演要盡力也須感覺出演員想做什麼、不想做什麼、演員給自己的意願造成什麼障礙。導演不是強迫灌輸演員表演，而是能使演員展現出連他本人也搞不清楚的表演才能來。⑭

　　布魯克以自己第一次導戲為例子，現身說法了導演的實際做法，他第一次導戲就對他的一群尖刻而又愛挑剔的業餘演員，神態自若地編造了他自己的一個並不存在剛剛獲得的成功，以增加他們和他自己都需要的信心。第一次排練的情況總像是瞎子帶領盲人，布魯克建議可以討論工作背後的一些想法、出示模型或服裝圖、或是書或照片，或是開開玩笑、讀劇本、喝飲料、玩遊戲等等，都為了準備好第二天的工作。第二天再來，每個散出的因素和關係就已經起了微妙的變化，排練中所有的每一件事，都影響到這一持續變化的程序，例如：一起玩遊戲，可以增強信心、友誼和無拘無束的關係，但目的不是要達到社交自如，是要建立演員間坦誠相見、合作無間的感情。

　　排練的成長是一個發展的過程。導演要明白每件事
都自有其適當的時刻，他的藝術就在於認清、看準這次
適當的時刻。他要耐心等待，不是咄咄逼人，到了第二
週一切都會自動改變，一個詞一個點就可以立即傳達思
想。由於有了和演員一起經歷的過程，他一開始的想法
必然會不斷改變，他會明白他也不是原地不動的，無論
他準備工作做得多麼多，他也不可能獨自地充分理解一
部戲。演員們的感情會照亮他的感情，他會理解更多或
知道他欠缺什麼。

　　如果，一個導演在第一次排練就帶著有記著舞台走
位和動作等等的腳本，布魯克以為那就是一個真搞「僵
化戲劇」的人。他又舉自己作例子，他在 1945 年導第一
齣大戲莎劇《空愛一場》時，帶著一本厚厚的排演本到
場，贏得許多人尊敬的眼光，但是等到正式排演起來，
活生生的人完全不能像家裡的模型紙板人那樣聽話，他
們完全無法照事先計畫的方式被控制著進行。

　　而布魯克發現跟前這一套做法更有趣——「富有活
力，充滿了各自不同的變化，由個人的熱情和懶散所形
成，可能有那麼多不同節奏，開放了那麼多料想不到的
各種可能性⋯⋯。」於是布魯克拋開排演本，來到演員
當中，運用演員這個一直在談話、體會、探索的活材
料，導演的藝術媒介是在作出反應時逐漸形成的，他不
是私下的進行思考，他要在全體演員前暴露他拿捏不準
的地方：比較、深思、犯錯、倒回去、猶豫、從頭開
始，排練就是看得見的出聲思考。⑮

　　在布魯克眼中導演有好幾種，有一種蹩腳的爛導
演，他們會在首演時逼使演員的不安全感化為恐懼，恐

懼化為力量，演出一場好戲來；還有能自圓其說、能言
善道的導演，因為演員會把責任都推給他，也很容易犯
錯；另一種是最謙虛的、德高望重沒有架子的大好人，
卻走上無所作為的毀滅性道路。導演是要幫助所有的演
出人員，在排練過程中向著理想的境地發展，「時而進
攻、時而讓步、時而誘導、時而退縮，直到那種不可名
狀的精力順利表現出來才肯罷休。」⑯

在排練中有時要把形式和內容放在一起研究，有時
要分開，導演要幫助演員看到並克服自身的障礙。布魯
克比喻得妙，所有這一切就是導演和演員之間的對話和
舞蹈……一場導演、演員、劇情間的三步舞，呈環形向
前，誰是領舞的要取決於你站的位置。

導演將會發現，始終需要新的方法，每一種方法都
是一種刺激，在內心或其他方面，激勵出與戲的主題有
關的東西來。他會發現任何排練技巧都各有其用，而且
沒有一種技術是可以包羅萬象。他會輪番使用各種方
法：閱讀、看畫、解釋、邏輯、即興表演、鼓勵等等，
在不同的時刻對不同的人用不同的方法，有時需要放鬆
隨便友善，有時需要安靜、嚴格紀律和高度集中，有時
要集中注意個人，有時要注意整體表現，要看此時此刻
上不同實際的需要。導演要有「時間觀念」，掌握住排
演過程的節奏和不同的界限，布魯克所有的作品，都是
在這種工作態度和方式下進行以至於完成的。

布魯克不主張排演時有外人來參觀，排演必須要在
沒有擔心自己表現得愚蠢或做得不對的顧慮之下進行，
才能有自由放鬆的發展。但在到達一個階段，例如：整
排，就可請外人來看，因為新面孔造成的新緊張、新的

要求；刺激演員有新的感受、產生新的創造。⑰排演的
過程對導演十分重要，與演員工作使他更豐富視野及更
被擴展，他將對劇本有重新的瞭解和「看見」，最後的
定形工作可以愈遲愈好。事實上直到首演都還有可塑
性，且每次演出都可發現不同的新樣貌。

b. 導演和設計、技術部分

布魯克原本十分重視劇場中的視覺部分，他著迷於
模型、布景、燈光、音效、色彩和服裝。他在1956年導
莎劇《惡有惡報》）的時候，認為導演的工作是創造一
個讓觀眾進入劇情的意象，製造一連串流動的驚人圖畫
做為觀眾和戲之間的橋樑，但他後來就體驗出劇場是一
個事件（event），重要的是發生的事件，那才是觀眾的
真正興趣所在。譬如說：伊莉莎白（《惡有惡報》女主
角）是怎樣營救弟弟出獄？又怎樣地寬恕好色不公的總
督？人物之間的衝突、作為和轉變，和表現戲劇情境的
逼真與特殊性是戲劇中最重要的事（event）。

布魯克說過，在演出中一項最早的關係就是導演／
主體／設計師，布魯克由工作中體認出排演過程的有機
變化、發展的重要性，主張所有道具、布景、服裝、燈
光、音效、化粧的設計與排演同時進行，不要事先就都
設計定案或製作完成，才能修改配合「發展中」的戲
劇。因為像布景就是能否表演的幾何學，布景設計錯
誤，演員的表演根本就無用武之地。

所以，最好的設計師是在整體概念逐漸形成的同
時，一步一步地和導演進行工作，翻來覆去、修修改改
也爭爭吵吵，一個「開放式」的而不是「封閉式」的設

計。他要把自己設計的東西，看成是隨時在動、在進行
的東西，是舞台上不斷流動的畫面；服裝則對演員的表
演有直接的影響，不適宜的服裝將與演員格格不入，嚴
重干擾他的表演，所以，當排演還在發展期間，設計和
技術的部門都是愈晚定型愈好⑱。這在實行上有時會有
實質的時間和溝通（人事）的困難，這可能也是布魯克
為了達到作品的統一性，常常自己擔任許多設計工作的
另一個原因吧！

（三）演出階段

　　布魯克深信，所有形式的戲劇只有一個共同之處，
那就是都需要觀眾。戲劇是由觀眾來完成創作的，沒有
觀眾在場，作品不算完成，當導演坐在人群包圍之中，
他對個人作品的看法會完全改變，他會在觀眾的環繞幫
助下，不再片段地、熟悉地發現自己在隨著戲裡時間的
正當排列而接受一個個的印象，重新看到完整的戲⑲。
　　導演要在觀眾之間，體察出觀眾變化萬千、出乎意
料的反應；有時嚴肅的場面卻引觀眾發噱，逗趣的場面
卻令觀眾緊張、莫所適從。戲劇與別的藝術唯一不同的
是，它是即時的藝術，沒有永久性，卻有許多永久性的
標準和一般規則作為批評它的壓力。事實上布魯克以為
並沒有永久性的標準存在，同一齣水準的戲，在不同的
觀眾中就有不同的意義價值和效果，就只有暴現在觀眾
前的演出本身，是最嚴峻的考驗。
　　一場演出結束後，到底留下了什麼？觀眾的反應決
定了這一晚演出的價值，這個關係可以被期待、考量，

但是無法預期。唯有當藝術家認為藝術是他們的天生需
要，是他們的生命，並將這種感受分享給觀眾，他們寫
出來的作品，在觀眾身上引出無庸置疑的如飢似渴的感
情來，才是布魯克所理解的「必要的戲劇」；在這裡，
演員和觀眾之間只有實踐上的區別，而沒有根本的差
異。

　　布魯克在一個精神病院的心理戲劇會上，親身體會
了看戲必要的真實情況。在那裡，人人期待這個戲劇
會，主治醫生向病人提出主題，大家提出很多主題，互
相交談討論後，醫生立即轉而用戲劇表現這些主題。不
久，圓圈內每個人都有自己的角色，有人站出來當主
角，有人當觀眾在主角身上尋找自我，或看著主角表
演，態度公正地加以評論。會出現一個戲劇衝突的，這

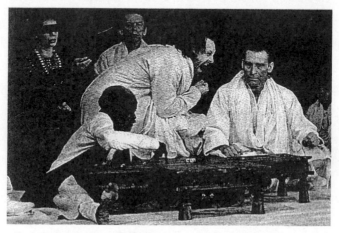

圖15 《摩訶婆羅多》〈賭局〉

就是真實的戲劇，他們有一個共同的願望，要人們幫他
們從困苦中解救出來。經過了兩個小時的過程，由於一
同投入這種體驗之中，在這所有人的一切關係上，就會
有小小的改變。

有的東西更加生氣勃勃、有的更加流暢，原來封閉
的心靈，如今開始溝通，離開屋子和進屋子時已經不太
一樣了，而且嘗到了這種甜蜜的滋味。他們會希望再回
來開會，這種戲劇會議將會是他們生活中的一個慰藉。
這是一個「心理戲劇」（psycho-drama）⑳的過程，布魯
克以此為鮮明的例證說明，他所期望的劇場演出也是如
此。

有戲劇衝突、人人切身的、關心的主題，能帶來改
變和慰藉、使人覺得有再來參與的需要和渴盼，這樣的
戲劇才是必要的戲劇。所以有評論家就稱布魯克的戲劇
為有治療效果（clinic effect）的戲劇，其實布魯克看重
的是過程發生的情況及其必要性，效果則是「真實」發
生後，必定隨之附帶而來並自然產生的。

劇場的工作是循環的。在最初，我們有的是不具形
式的真實，在最後，當循環完成，這個相同的真實可能
突然再現——被把握住了、被轉換、消化了——融合在
一起的循環過程中，參與者包括了演員和觀眾。只有在
這一刻真實才變成一個活生生的、具體的事情，而戲劇
真正的意義也才出現。㉑

布魯克劇場藝術集大成的展現是1985年的《摩訶婆
羅多》，本書舉為導演工作的最佳例證。《摩訶婆羅多》
所創造的劇場經驗，不僅是劇場藝術的高度發展結晶，
也是人類史上跨文化溝通的重要事蹟。

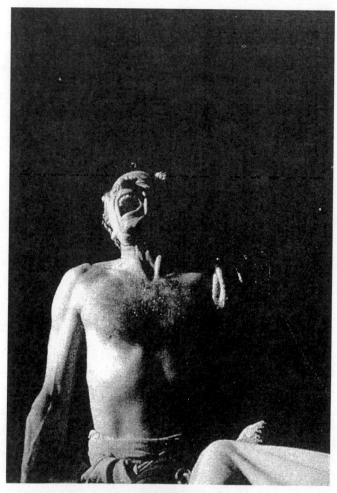

圖16 《摩訶婆羅多》〈放逐森林〉

「摩訶婆羅多」在古梵文的意思裡，是這個世界的
偉大詩篇，它是印度兩大史詩（另一為 *Ramayana*《拉
瑪耶那》）之一，共有 18 巨冊，十萬詩行，有荷馬史詩
《伊里亞德》和《奧狄賽》加起來的八倍長，有聖經的
十五倍長，是印度和遍及東南亞的印度教文化的核心；
也是印度、東南亞戲劇、舞蹈、說書、民俗藝人、偶
戲、電影甚至連環圖畫的題材泉源。學者和民間都認為
這是亞洲最富想像力的偉大作品。布魯克在 1985 年的亞
維儂戲劇節，演出了長達十二小時的《摩訶婆羅多》，
布魯克與法國劇作家凱瑞爾（Jean-Claude Carriere）改
編史詩成為劇本的三部分：〈擲骰子的遊戲〉（"The
Game of Dice"）、〈放逐森林〉（"Exile in the Forest"）
和〈大戰〉（"The War"），在巴黎郊區的一個白色的採
石場作露天演出。

那時 60 歲的布魯克，因為史詩所講述人的不和諧
（兩個堂兄弟家族的權力鬥爭）而導致瀕臨自我毀滅邊
緣的戰爭，而聯想起我們所處的時代，再加上史詩中幾
乎包含了所有根本的人生境遇、人類情狀的豐富意象和
思想內涵，廣度更勝過莎士比亞的全部戲劇和波斯的
《眾鳥會議》，深深吸引著布魯克，所以決定導演這篇屬
於全人類的偉大史詩。他正式準備了十年，從各種角度
探索這個作品的豐富主題。

他的這齣作品，等於是他一生至此所有劇場探索及
各地深度旅行觀察的經驗大成。包含了許多不同風格的
戲劇傳統下的不同表演形式，例如：亞洲的舞蹈和武
術、許多不同的通俗劇場傳統等等。以及許多其他不同
種族文化的表演方式，都經過布魯克的篩選，匯集成豐

富多變而又統一的折衷（eclectic）風格；演員來自世界
各地，演出團體就是一個「小世界」，也象徵著劇中的
父子兄弟妻兒，就是這個世界上的眾多民族。

在表演上，這種「多元化」的文化特色，也成為演
出的一個顯著風格。經過多次甄試錄取的演員們，被布
魯克要求要從自己的文化和自己的個性中去尋找角色、
呈現角色，使演出自然流露出各個文化對普遍人性的詮
釋。由於布魯克在挑選演員時就將文化背景和角色氣質
列入重要考慮，所以排演的結果都是適切並常令人驚喜
的。

在劇本的思想內容上，《摩訶婆羅多》是探索不盡
的寶藏，主要是呈現許多人類道德上的複雜性和哲學上
的矛盾兩難，探索最深沈而原始的人類主題：自我發
現，道德的力量，個人的抉擇和命運的預先安排，在社
會中的人，和人的毀滅社會。而史詩中並沒有回答這許
多人類共同的問題，只是不斷地具現著一種積極的態度
（a positive attitude），面對個人與宇宙緊密牽連其中的經
驗之相互矛盾的複雜性的一種積極的態度。

布魯克正是企圖以美學上的努力，來傳達史詩中思
想的密度、深度和開放性以及那一種積極的態度——
《摩》劇說的是一個如同今天我們自己的故事一樣黑
暗、悲痛而恐怖的故事。然而面對這種情況，態度不該
是消極的、史賓格勒式的，在劇中沒有悲觀的絕望、虛
無、空洞的控訴，是一些別的什麼，一種生活在災難境
況不使人喪失接觸那些使人能積極生活、奮鬥的意義與
價值的生活方式，而「積極」意味著什麼？你是要退出
這個挑戰還是採取行動，不然你又要如何呢？今天每人

圖17 《摩訶婆羅多》〈大戰〉

都在談論又要如何呢？《摩》劇雖然沒有提出答案，卻提供我們許多思想的食糧。

　　在所有舞台硬體設備和技術設計上，布魯克要求要有「印度的味道」（a taste of India），卻不是完全採用印度地方色彩的風格，以不破壞內容上的普遍感應性。在舞台設計上，布魯克與設計師奧波蘭斯（Obolensky）原本畫了許多草圖，但後來都打消了，因為布魯克覺得太過累贅而又不能營造出最精確的氛圍。

　　在最後階段，卻創造了最簡樸有力的設計，其中包含四個重要根本的自然元素：土、風（空氣）、水、火的活用。採石場中的泥土，給予演出落實於大地的質感和印度地理的黃土印象；露天自然曠野裡的夜空和空氣；舞台上人造的溪流和池塘象徵著《摩訶婆羅多》一劇和印度大河文化中水（恆河）與生命、死亡映照的密

切關係；火則象徵著啟發、純化、創造、戰火、生命之
火，在舞台上、演出中以特殊效果呈現，如：戰爭中的
火把、突起的煙彈、火線圈成的圓，亮燃著整個水池等
等，都引起觀眾的摒息注目。

在音樂設計上，是採用印度的樂器加上其他器樂、
音響的合編，成為有「印度風味」的曲調，由印度人和
許多音樂家一起合作研究完成；燈光設計上，是隨著劇
情和角色內心的變化而變化；服裝和化粧是經過考證研
究和舞台上美感效果及實用性三方面的考量後決定的，
仍然採用印度的傳統布料、服裝色調及化粧方式，以確
立這些角色基本上印度的外型及其在古印度社會代表的
身分、階級。

為了更能掌握《摩訶婆羅多》史詩的精髓，布魯克
帶領了所有技術層面的設計藝術家和演員多次前往印
度，深入瞭解印度文化。觀賞《摩訶婆羅多》的舞劇及
聽說書人講它的故事；觀察其他各種印度的表演形式如
卡塔卡里劇（Khatakali）㉒；會見梵文學者，深究《摩
訶婆羅多》的哲學思想和人物典型。與劇作家Carrier埋
首卷帙浩繁的史詩，在原文、譯文中選擇、斟酌改寫、
推敲譯筆，樂在其中，不斷發現遺漏的精華、未明的真
意。

在排演過程中，是寫成一段作品就試排一段，若不
順Carrier就修過再排，所以最後演出的法文已是精鍊扼
要的流暢譯筆。演員還是先經過了十個月集中艱苦的身
體訓練和以劇本為題材——刺激開放創造力和感覺的即
興練習和發展，才開始正式進入定本的排演。布魯克仍
保留給演員最大的空間自由發展素材，《摩訶婆羅多》

中有最真實的打架、搏鬥，也有最幻想超現實的神人同
體和面具表演，須要演員變換自由的彈性。所有的演員
經過了這次經驗都承認自己成長了許多，而觀眾透過劇
中運用的說故事技巧，也彷彿和劇中的小孩一樣瞭解、
疑惑著祖先的故事，從中學習到許多。

　　誠如布魯克所說：

　　　　聽了這個故事，你就會變得有美德起來，
　　真正的故事是包含著一個「行動」的。

　　《摩訶婆羅多》代表著布魯克劇場生涯的高峰，也
代表著布魯克對當今人類現況及前途的關懷和希望，以
及他在文化上的廣闊抱負及視界（horizon）。對劇場藝
術諸般元素的巧妙利用和深刻瞭解，使得他載譽全球，
《摩訶婆羅多》一劇也成為八〇年代國際劇場令人難以
忘懷的風雲盛事。㉓

三、布魯克在表演藝術上的探索心
　　得及訓練方法

　　布魯克的研究和指導表演的工作，可以分為兩個時
期來談，亦即1970年以前和1970年成立「國際戲劇研
究中心」以後。由於在1970年以前布魯克一直是合約在
身的不同劇場的導演，所以他的指導表演工作有一定的
時限。只是純粹為了演出的目的，雖然也有突破不凡的
表現，但總是因為外在限制，而不能盡情伸展他的理想
（除了「殘酷戲劇工作坊」）。

　　而在1970年以後，國際戲劇研究中心成立，布魯克召集一群來自不同文化背景的演員，開始一連串有計畫的訓練、旅行、實驗、演出，對布魯克的表演觀念和劇場工作，有深遠的影響和帶來顯著的進步與變化。以下就分別討論，以供進一步的瞭解、比較和參考。

（一）1970年以前

　　布魯克這段時期的表演觀念，來自劇場工作和與傑出演員共事，密集的演出和排戲進度，包括了演員的工作是什麼、演員的基本態度、演員的困難和其解決的方法。不同表演方法的正確運用和理解以及技巧問題等的體察思索，對表演具有普遍性的觀照。

演員的工作和基本的態度

　　布魯克認為表演是以很小的內在動作開始的，小到全然看不見的程度。演員是敏感的工具，例如：讓演員想像「她正在離你而去」之類的情景，這時，在演員內心深處出現了一個微妙的動作，在任何人身上都會發生波動，但由於演員是更加敏感的工具，這種顫動在他身上是探測得出來的。要想使這一閃動傳遍整個機體，就必須完全「放鬆」，這種放鬆可能是天賜也可能從後天培養。

　　排演就是為了使演員解除身心緊張的干擾，讓演員就此靈通起來，這些演員就是透明化了（transparent）的——是自我通過而呈現透明的（依葛羅托斯基的術語）。在年輕演員身上常出現「透明狀態」，可以表演微

妙而複雜的形象。

　　而年長的職業演員必須走兩條路並行的方法——內部刺激必須有外部刺激的幫助才行，演員無知與有經驗的問題在排演中一再出現。總之，演員為了理解一個困難的角色，必須盡最大力量發揮自己的個性和才智，布魯克以為愈多及愈重要的舞台經驗，可以讓演員更有信心，但卻不一定能保證這演員這次一定演得好。

　　在舞台上的好演員可以演好電影，反過來可就不一定了，因為鏡頭可以放大演員在表演上最初的那一刻衝動。布魯克舉了兩個傑出的演員作例子，來說明演員可以變得如何令人欽佩傾倒。一個是約翰，吉爾古德（John Guilgud），他以他的舌頭、聲帶和節奏感合成一個樂器，創造了真正的魅力。他自己瞭解並能善用他的長處：頭腦和聲音，永無止境地精選、清除選擇、分類、提煉並使之質變，使得他的藝術非凡動人而機智。另一位是保羅‧史加菲（Paul Scofield），他是將自己的整個身心——十萬萬個高敏感度的掃描器——反反覆覆地說台詞，是樂器與演奏者合而為一的一個通向未知之境的有血有肉的樂器，每晚演出都是既相同又迥異。㉔

　　愈是接近演出的排演階段，演員愈是接近於表演的任務，就愈要要求自己同時隔開、理解和完成更多的要求。他必定要達成一種完全可以控制的那種失去知覺的狀態，它的效果是完整的、不可分割，在其中，直覺的理解力不斷煥發感情的光彩，情感的淨化不可能簡單得只是情感上的洗滌，它一定對人（觀眾）的整個身心都會有一種吸引力。㉕

演員的困難

　　布魯克在六〇年代時覺得對演員來說，最困難的任務是既要真誠（sincere）又要間離（detached）。演員必須對自己的藝術真誠，但又要保持距離，才能看到自己表演中是否有老套重複的東西，是否已變成技巧、訣竅的奴隸。但是光在感情上一頭栽進水池或是仰賴繆斯（Muse）的靈感、突如其來的激情（passion）來表現真誠，結果也有可能成為最壞的表演。他認為：

　　　　表演的特殊困難即在此，演員必須用自身的、靠不住的、變化多端而神祕的材料作媒介，他必須要專心一意，又得保持一定距離——即是不脫離的間離，他必須練就如何用真誠達到不真誠，如何真誠地說謊，並且必須隨時防止僵化的毛病。㊱

解決演員問題的一些方法

　　布魯克理解演員的困難，也提出了一些方法可以幫助演員。因為人人身上都有僵化戲劇，我們常憑記憶想像出對突發狀況的反應：如開門看到意外即尖叫、張口表示驚異，但當時，內在真正的反應反而被抑止而消失莫辨了。

　　所以排演中就須要有即興表演、各種練習，為的就是要擺脫僵化戲劇，一再縮小範圍，讓演員清楚看到本身的各種障礙，看到自己通常用假象代替新發現，使演員自己覺醒，產生更深、更有創造性的創作衝動。兩人

或兩人以上的練習和集體創作，是為了找到一種彼此能直接反應的方式，讓演員在不同的方法中都能互相溝通，使眾人之間產生一種生動而戲劇性的暢通。要訓練演員達到萬一有一位演員做出一件意想不到而又真實的事情，其他演員能夠隨機應變做出符合情況的反應，這就是集體表演也即是集體創作。

　　練習絕不僅是學校表演教室的事情，課程結束並不代表一定會成為一個好演員，演員必須不斷在生活和工作中教育自己。演員，如同任何一個藝術家一樣，就像一座花園，只除一次草是不夠的，要常常除草施肥，除去障礙，變換方法不斷學習。並且要訂出一個「淘汰」的法則來，在排演中不斷淘汰支節冗廢，往角色步步逼近。但是，排練並不能保證演出成功。

　　對平庸的演員來說，排練是使角色漸漸固定下來，如釋重負地感到倖免於最後的難關；上場就像打靶，只看這場有沒有命中紅心。對真正有創造力的演員而言，他一直永無休止地挖掘人物的各個方面，又不斷砌磋、修改，為自己探索的真誠所驅使，沒完沒了地摒棄舊的又從新開始。

　　因為在性格上他們就容易接受這個思想：任何東西都還不夠的這個想法。首演那天聚光燈下，只讓他們看到他們創造的表演可惜的、不足的地方。每天他們都下功夫進行再創造，讓角色時時重新誕生，這樣就會時時產生困難，有時連有創造性的演員也不得不求助累積的表演技術，來幫他過關了。㉑

技巧和形式的問題

表演的方法和技巧很多，布魯克認為演員得要有正確的判斷能力來學習才不會抱殘守缺，誤入歧途。他舉例說：就如史丹尼斯拉夫斯基體系常被錯誤地理解，年輕演員學會許多令人憎惡的假貨，有了好壞參半的影響；亞陶讓人以為表現感情，無所顧忌地暴露，就是真正重要的事。葛羅托斯基的理論，使這種信念更有增無減，還有所謂親身體驗一切的自然主義。其實演員正投身於非現實行為的體驗中，企圖將每個細節，毫無二致地再現出來；使他的表演常處於高潮卻過火、軟弱令人不能信服。而另一些演員，則把自己每一根纖維都用在一個動作上全力以赴的形式。

但是真正的藝術要求要比全力以赴更嚴格，而且需要更簡練或完全不同的表演。演員需要與情感相共的一種特殊的理解力。開始時它並不存在，要加以培養，作為一種進行選擇的工具（這就是可以累積培養而成）；需要間離，也特別需要一些形式，但卻不是僵化、矯揉造作的形式。他要去創造、發現最能配合劇情角色的表現形式，在劇本中一個隱喻或一個密碼、聲音、動作、台詞中的音樂性、節奏感等等都是表現形式。

而技巧是靈活的，不受規則約束的一種說話、動作的方式，演員要以清醒的頭腦試驗無數種可能，在這同時也找到正確的技巧形式來表現。導演也在不斷想著各種排練方式，來幫助演員，這是永無休止既快樂又痛苦的過程，一直至所有的演出結束。㉘

對身體訓練和想像力的重視

　　布魯克發跡於英國劇場，在英國的戲劇訓練傳統
中，首重聲音的訓練，因為在莎劇和其他文學性濃厚的
劇本中，演員最重要的任務被認為是把台詞表達得淋漓
盡緻，而將身體的訓練和表達能力視為是次要的。

　　然而布魯克在皇家莎士比亞劇團擔任多齣戲導演
時，卻特別強調身體訓練，對演員技能的奧祕和表演的
肢體層面特別感到興趣，常在排演中加入大量的肢體練
習。如在《仲夏夜之夢》的排演中，要求並親身參與和
演員學習馬戲團的基本技藝。因為他發現一個好的演員
的身體必須要與思想、情感、聲音一起同時發展，不能
各行其是、各自為政。一個好的演員必須在身體上常保
警醒（alertness），這樣才能與聲音、思想和動作產生新
鮮流暢的互動，聲音和動作才能達成平衡和具有統一
性。

　　演員是一個時時清醒的具有完整性的人，在任何時
刻，需要不同的表達的時候，自然流露出一連串身體、
歌唱或說白的語言。他的身體必須足夠自由、開放而有
創造力的，他必須對自己的身體有如此的期許和允諾，
而光有這樣的身體仍然不足。

　　布魯克觀察到好的動作有兩種：一種是運動家或舞
者的動作，一種是演員的動作，兩者的不同在於，前者
的起動力來自身體的本能，後者的起動力則來自演員的
想像力。所以大量的身體訓練和練習並不能保證卓越的
表演成果，演員想像的能力才是最大的關鍵，如果演員
的內在意象非常強烈、巨大，演員就能超越他身體的限

制。

　　彼德‧布魯克舉了一個例子，一個身體壯碩大塊頭近乎笨拙的演員莫斯特（Zero Mostel）在一場戲中，竟表現出不可思議的輕盈和飛快的速度。當一個真正的演員準備好他的身體時，理想的境界就實現了。所以一個戲劇學校裡的學習，在於使身體成為一個讓表演的衝動——即想像的衝動，能毫無阻礙地通過的自由的樂器，而不只是使身體具有表達力而已。

　　布魯克這種觀念啟迪了許多後起的導演，也指引了劇場新的發展方向，使他成為這個世紀偉大的導演和表演教師之一。㉙

殘酷劇場工作坊對表演新可能性的開發

　　1962 年布魯克與馬洛維茲（Charles Marowitz）合作主持的「殘酷劇場工作坊」，受到《劇場及其替身》（*The Theatre and Its Double*）的劇場幻想理論家亞陶（Antonin Artaud）的表演和劇場觀念的激發，在沒有公開演出的商業壓力之下，進行一連串以實驗的方式和狀況來研究、探索一些表演和舞台技術的相關問題。

　　這些工作不是要重現亞陶的書中夢想，而是一個新方法、形式的探索過程，包括了：透過特別設計的各種即興表演練習，來開發更能直接傳達訊息、表達思想、情感的新鮮的動作和聲音（單字、單音）；企圖擺脫傳統演技方法中的角色發展（development）和設計（design）的邏輯，找到與觀眾更直接的溝通方式；摒棄以日常語言和自然的方式溝通，試圖達到更強烈而深入的經驗和洞見的分享。這一次工作坊的創新研究、實驗和

演出，帶給布魯克深遠而突破的影響。

　　一種新的表演方式出現了，有人接受、叫好，有人拒斥、叫罵，若干片段也實現了若干亞陶那更詩意、更具透視力的劇場的理想。在布魯克未來的劇場工作中仍不斷持續著同方向的探索，「殘酷劇場工作坊」是布魯克展開實驗重要的第一步。

　　而它對表演新可能性的拓展，可以在布魯克作品《馬哈／薩德》中得到很清楚的證明。布魯克在其中運用了布萊希特、亞陶的理論，應用了工作坊中開發的新劇場語彙，那些如燃燒火焰般的舞台形象，一分也增減不得，寓意豐富的舞台動作、撼人未聞的聲音出自演員深處，觸及觀眾的內心，既是「神聖戲劇」又是「直感戲劇」。如果沒有工作坊的刻意探索及累積的經驗，布魯克是無法導出這個經典傑作的。

　　由於這個工作坊成功的成長經驗，讓布魯克體會到工作坊中的實驗對演出的重要影響，以致在以後的每一次戲中都一直採用這樣的工作方式。這樣的工作理念也促成了1970年國際戲劇研究中心的成立。其實六〇年代在美國、歐洲同時也有許多工作坊，在如火如荼地進行對表演新可能性的開發，而能持續最久且創作展演不輟，口碑、聲名、票房俱佳的，大概非彼德‧布魯克莫屬了。

（二）1970年以後——國際戲劇研究中心的探索和發現

　　布魯克在表演、劇場觀念上最大的改變時期，是

1970 年在巴黎成立了「國際戲劇研究中心」之後，彼德·布魯克的劇場工作觀念，從開始喜歡一個劇本，到從這個劇本應該被怎麼做的本能感受著手工作，然後再對在戲的工作過程中所發現的東西加以反應、變化。他認為個人的表達不是一個目標的重點，而應該向共同分享的發現邁進。

由於他在一九七〇年代發現劇場正面對著現有形式的困難，而感覺到透過一個新的結構來重新探索的必要，於是展開一系列的實驗行動和尋找劇場意義、表演溝通方式的可能性以及在文化背後賦予文化形式的「生命力」。

布魯克之所以要找來自不同文化背景的演員一同工作，就是想要藉著不同文化的歧異和對比來彼此學習、融會，尋找人類能相互瞭解的語彙（身體、聲音、姿態、動作）。只要演員擁有足夠的專注力、誠意、創造力就可以一起工作，他們要在劇場中尋找到像音樂一樣感動人的東西，要以一種新的方式，發現人與人之間強大而健康的差異性。

布魯克提及三樣挑戰，演員在布魯克的表演實驗中將要面臨的：

1.探究語言的性質。
2.探索神話的力量。
3.讓外在的世界──觀眾、地點、季節、時辰直接在演員身上起作用。

三樣事情在布魯克的執導作品中都產生了特殊的效果。㉚

布魯克在國際戲劇研究中心與來自不同文化的演員所作的表演藝術探索和演出，最主要的成功原因在於：布魯克對各種文化的深入瞭解、知識、進出自如，使得排演或演出，不致表現出一個文化拼盤或混合沙拉，而是能呈現出異文化間的相關性的關連（relational rather than cultural），表現出異文化背後共有的生命力。

這種工作方式的目的是將劇場的觀眾範圍擴大到不限於同一文化、社會背景，試圖要使不同文化的人類能以更廣泛交流的語言在劇場發話。使現代紛歧的文化和精神生命，能在劇場中能再有統一和整合的機會，讓戲劇再提供如儀式、祭典般，共同分享的經驗。

不管是在旅行公開中的即興表演、閉門的訓練或演出中，布魯克鍥而不捨地嘗試各種方法，來尋找更廣泛共通的劇場語言，探索劇場的本質和根源，實驗演出者和觀眾的關係，及演出與演出場地的關係，開發演員和表演的各種可能性。運用集體合作長期發展固定素材（material）作不同階段的持續演出的工作方式，都使得同代的劇場藝術家，受到許多的影響和啟發。而這些長期的精力耐性與心血的灌注才孕育出布魯克最成熟的後期作品，如：長達十二小時分三段演出的印度史詩《摩訶婆羅多》。

必要的光輝及模擬「真正的人」

布魯克曾說如果他要辦戲劇學校，重點會放在尋找發現情感的本質上，超乎言語在事件之外的情感的本質上。表演最原始的意義是兩塊板和一份演員的熱情，熱情是演員必要的光輝。

　　布魯克將劇場表演和吃禁藥的效果相比較，兩者平行但相反的經驗，服藥的人可以成功地改變他的知覺，好的劇場也可以創造同樣的可能性，卻沒有任何服藥悲慘的後果。在劇場中，這些突破知覺的正常限制的瞬息，是充滿生命力的，其特殊價值是由於它們是所有的參與者所共享的，每個個體在瞬間的高潮中，達到與他人融合的寬廣的經驗。要達到這樣的過程，每樣事情都很要緊：題材、技巧和才能，不管時間多麼短暫，布魯克認為最重要的是知覺的增進。

　　在劇場中的每一件事，都是模擬劇場外的事情。一個真正的演員就是一個「真正的人」的模擬，他所有的部分都是開放的，一個能將自己完全打開的人——他的身體、他的心智、他的情感，沒有任何一個管道是阻塞的。所有這些管道、發動器都百分之百的運作著。這就是一個真正的人的理想形象，除非依靠一些傳統的紀律持續地鍛鍊，這是在現實世界中一般人沒有辦法達到的境界。

演員的訓練與模擬高超的人

　　一個演員他必須要有非常嚴格、準確的紀律訓練、練習，反映出一個獨一無二的人，必須要腳踏實地的磨練自己的技術。

　　1. 是在他的身體上下功夫，像Meyerhold或Grotowski所作的身體訓練的開展。
　　2. 發展他的情感，使他能表現所有幅度的情感，從最粗糙的到最細膩的，像Stanislavski或演員工作

室（Actors' Studio）所作的努力方向。

3.發展他的智識和理解力，就像Brecht的演員觀念
中所強調的。

三者都是必要的，他要使自己成為永遠比自己偉大
的想像的僕人，將自己高度準備發展的裝備全部派上用
場，他必須永遠服務於使這個比他思考、認識都還要偉
大的人類意象的具體表現的工作。這就是為什麼一個演
員要訓練並且持續地訓練自己，像演奏家和舞者一樣。

高超的演員就是在模擬高超的人，因此他必須發展
所有人類可能具備的才能，這當然是不可能的，但是一
旦這種挑戰被演員認知到了，他的靈感和精力也就跟著
出現了。

演員的三重責任

一個演員有三重責任：

1.他與劇本的關係（他與他的角色和他自我的工
作）。
2.他與其他演員的關係。
3.他與觀眾的關係（尊重觀眾，從觀眾學習），要
達到成功的演出。

三者都不可以偏廢，都要發展到一定的程度。

演員要做好的樂器（工具；instrument）、要歸零

布魯克認為演員要做好的樂器（或工具），目的是
在傳達其他方式都不可觸及的真理，演員的身體要隨時

準備好並且保持敏感。

演員的聲音和感情開放而自由，演員的智慧反應要
迅捷靈光，同時演員要打破他的一連串的習慣。演員的
表演是要想各種辦法減少演員外在的肌肉、想法、自我
個性和其他等等地方和角色的差距，一點一滴的減少差
距，直到角色充滿了演員的那一天。這恰恰相反於史丹
尼斯拉夫斯基的觀念「Building a Character」（建造角
色）。

彼德・布魯克強調了「Starting from Zero」（歸零）
的重要。㉛但是兩人的說法也有相關的邏輯性。都是建
立在演員與角色關係的探討上，有不同的看法和做法。
布魯克強調的是演員自我的歸零之後，才能讓角色的一
切進入充滿演員；史丹尼斯拉夫斯基則是強調在自我的
基礎上用各種方法建立起角色來。布魯克著重在去除演
員的特殊個性或習慣來容納角色的個性，史丹尼斯拉夫
斯基則著重於運用演員本身的個性、經驗或能力（如感
官記憶或情緒記憶）來幫助表現角色的特性。

「歸零」的意思，也展現於「國際戲劇研究中心」
的努力方向上。「從零開始」——不同文化中的每個人
都帶著他自己的「包袱」，當這些包袱都投入一個活躍
而富蘊生機的時刻，不同的個體就找到不同的表達方式
來進入這個零點，而在這個零點之中又是彼此相關連
的。「歸零」也展現在國際戲劇研究中心的戶外即興演
出中，演員準備了一些簡單的素材，留下大片空白，視
此時此地（here and now）與觀眾和演員彼此之間的互
動來創造發展，從零開始，有無限的可能性。

布魯克在表演和導演藝術上最大的啟發是將排戲過

程當作是研究、探索和瞭解創作素材的旅程，同時他不
斷向各種不同文化的表演藝術形式及身體、聲音訓練及
表達方式汲取養分，長期操演鍛鍊演員的身體、聲音、
思想、情感及心靈，使來自不同文化的演員能互相學
習、刺激碰撞出新的火花。他開放的排戲態度和與跨文
化的演員合作交流，長期扎根的表演訓練，長期群體研
究、探索表演文本及實驗表現的新方式，都是使他的劇
場作品品質精良、獨樹一格的重要背景和過程。

註釋

①以下導演起源及發展沿革資料來自*Directors on Directing: A Source Book of the Modern Theatre.* Ed. Cole, Toby, and Chinoy, Helen Krich. pp.9-77, "The Emergence of the Director"

②約翰坎柏（John Kemble, 1757～1823）英國十八世紀著名男演員，擅長演悲劇角色，情感濃烈凝鍊，演技很被敬重，同時也是劇場經理，推動許多劇場行政和服裝布景的改革。

③大衛‧蓋瑞克（David Garrick, 1717～1779）歷史上最著名的英國男演員之一，大大改變了當時的表演風格，以自然輕鬆的說話方式代替了正式的朗誦方式，在他經營德雷巷（Drury Lane）劇場時，在幕前幕後促成許多改革，最重要的是把舞台上的燈光設備掩藏起來以及取消舞台上的觀眾席。扮演過許多莎劇中的悲劇英雄角色都十分傑出，備受稱道，他演的喜劇也很受歡迎，他也寫一些改編自老戲的劇本，並長於寫開場白和收場白，曾與太太巡迴美國、法國演出，廣受歡迎，死後葬於「西敏寺」。

④馬克瑞迪（William Charles Macready, 1793～1873）英國演員，長於演悲劇，是他當時唯一能與金恩（Edmund Kean）匹敵的名角，身為演員經理（actor-manager），致力於劇場改革，堅持整排，特別重視主要角色和群戲，拯救莎劇於復辟時期的裝飾風格中，曾到美國演出。

⑤安端（Andre Antoine, 1858～1943）法國演員，製作人、經理、導演，是十九世紀末劇場改革的重要人物之一，在1887年他創立了自由劇場（Theatre Libre），演出自然主義的新戲包括：易卜生、霍普特曼等的作品，在布景和表演

上也要求寫實，啟發了歐洲和美國寫實、自然主義戲劇的
風潮，如：布拉姆（Otto Brahm）在柏林創立自由舞台
（Freie Buhne），葛林在倫敦創立獨立劇場（Independent
Theatre）。

⑥柯波（Jacques Copeau, 1879～1949）法國演員、導演，
作品對歐洲劇場有巨大影響。他雖然對安端的創新很有興
趣；但卻厭倦寫實主義的戲劇，創立「老哥倫比亞劇場」
（Theatre du Vieux Colombier），企圖尋回真正的「美和
詩」，他的展演訓練是劇場革新的要件，他為法國培養了
許多優秀的劇場工作者。

⑦布拉姆（Otto Brahm, 1856～1912）德國文學批評家、導
演，由於受當代戲劇特別是安端的自由劇場的影響，創立
了「自由舞台」（Freie Buhne），和一份同名的雜誌，鼓吹
自然主義戲劇和表演，掃除德國舞台上過時的傳統，引進
歐洲的新主流，由於運用史丹尼斯拉夫斯基（Konstantin
Stanislavski）的表演方法，使他的喜劇和古典劇無法像自
然主義戲劇那樣成功。

⑧雷因哈特（Max Reinhardt, 1873～）奧地利演員、劇場經
理、傑出導演。在柏林運用新的舞台和燈光技術、音樂和
舞蹈創造戲劇，反對明星演員制度，強調整體演出效果，
進行許多劇場改革，在群戲場面調度、壯麗的布景建築和
風格處理上獨步群倫，尤以古典劇作如：希臘悲劇、莎劇
的重新詮釋揚名於世。

⑨梅耶荷特（Vsevolod Emilievich Meyerhold, 1874～1940）
俄國演員和導演。曾與史丹尼（Stanislavsky）合作，後因
劇場觀念方向不合，而自組工作室，強調「劇場主義」，
以象徵化和風格化的表演為追求目標及特色，研習傳統表
演技藝，如：體操、芭蕾、藝術戲劇、馬戲，主張演員應
訓練自己為有用的工具，創立表演上「生物機械學」（bio-

mechanics）的理論方法，和布景上的建構主義
（constructuralism），後在共黨統治下飽受壓抑，最後未經
審判死於獄中。他的劇場充滿創意和熱情，近年來漸漸為
人重新研究發掘，是俄國現代劇場主要的開創者之一。

⑩高登・克雷格（Cordon Craig, 1872～1966）從小在英國
戲劇世家長大，是名演員泰瑞（Ellen Terry）和葛德溫
（E.W. Goodwin）的兒子，後來轉向布景、舞台設計的工
作，他的設計作品和劇場觀念影響歐美舞台和劇場甚巨，
也是第一個提倡導演該是一個「全能藝術家」的人，而他
的許多理想並沒有都能由他實現完成，是一個天才型的設
計家、理論家，由於他不擅團體工作中的溝通能力，所以
才會有希望演員都是被操縱的傀儡的構想。

⑪亞歷山大・狄恩（Alexander Dean），美國導演兼表演教
師，著有《導演基本原則》（*Fundamentals of Play
Direction*），主張導演是可以經由熟知某些原則的知識及
運用的訓練而長成的，影響美國劇場的導演及戲劇表演教
育很深。

⑫史波林（Viola Spolin），劇場遊戲（theatre games）的創始
人，發明了許多解放演員想像力的劇場遊戲及即興
（improvisation）的方法，使排演過程或表演訓練能有更多
可能性，更大的開放性，其所著的《劇場即興》
（*Improvisation for the Theatre*）影響了全球的表演訓練和
排戲方法，許多劇場工作者都運用他的方法或工作深受其
啟發。

⑬*The Shifting Point,* pp.1-15.

⑭*The Empty Space,* p.103.

⑮同註⑭，頁104-108。

⑯同註⑭，頁108-109。

⑰同註⑭，頁126。

⑱同註⑬，頁78。

⑲同註⑬，頁128。

⑳同註⑭，頁133。

㉑同註⑬，頁18。

㉒「卡塔卡里」（Katakhali）南印度一種很受歡迎的舞劇表
演形式，融合了舞蹈、音樂和表演來串演故事，題材大多
來自印度史詩《拉瑪耶那》（Ramayanna）和《摩訶婆羅
多》（Mahabharata）及《普拉那》（Puranas），演技繁複
精深，注重眼睛和面部表情，手的姿勢和全身動作的配
合，演員訓練艱苦漫長，至少都需要六至十年才能成熟。
「卡達卡里」演出時間很長，常從晚上九、十點演到早上
六點，觀眾才意猶未盡地散去，演出時演者與說唱者（也
兼音樂演奏者）分工合作，須要高度默契才能達到良好的
演出效果。近年來「卡達卡里」以優美兼有力的表演形式
得到國際性的讚譽、推崇與競相觀摩學習。

㉓以上一段資料參考自Peter Brook: A Theatrical Casebook.
Com. Williams, David, New York: Metheum, 1988, pp.353-
390.

㉔同註⑭，頁109。

㉕同註⑭，頁126。

㉖同註⑭，頁116。

㉗同註⑭，頁115。

㉘同註⑭，頁117-120。

㉙Theatre Journal, 1986, vol.38, no.2, pp.13-15.

㉚同註⑬，頁105-107。

㉛同註⑬，頁231-236。

第五章
評價、影響及啟示

　　劇場藝術一直是人類社會及生活中最積極有力的自
我反映藝術，人們藉著劇場表達分享著不同時代、不同
區域的思想和感受，也藉著劇場批判、反省或欣賞自己
或他人的生活，從中獲得生命的成長、生活的能量及情
感的滋潤。彼德·布魯克在人類文明史上最動盪不安、
思潮澎湃的二十世紀，以他豐富多樣的劇場作品為時代
留下了他觀點獨特、鮮明有力、情理兼備的見證，忠實
反映了二十世紀人類社會與心靈複雜多樣的面貌和多元
化的感受。以他涉獵創作的作品題材、範圍及品質數量
來看，確實可稱得上是二十世紀中最深具批判力和文化
視野的優秀劇場藝術家之一。

　　在即將邁入二十一世紀的表演藝術領域內，回顧二
十世紀的劇場歷史，一波波的劇場運動潮起潮落，可以
說是一個劇場主義（theatricalism）①大豐收的時代。許
多革命性的劇場、表演的理論、系統被創建，表演藝術
的定義功能和範圍也不斷地被延伸、擴充，出現了許多
傑出的設計家、表演團體和導演藝術家，以嶄新的、多
元化的劇場語彙和表演形式，實現總體劇場（total
theatre）的目標。彼德·布魯克也稱得上是其中最多
變、多才多藝而有活力的劇場藝術家之一，任何一本六
○年代以後的劇場史或戲劇百科全書、年鑑都少不了對
他質量兼具的劇場作品予以詳盡評估引介。而他的劇場
理論、劇場工作方式和哲學，也深遠而活潑地影響了同
代及未來的劇場工作者。

　　他將劇場工作視為一種生活方式，一種生命探索的
旅程，更鼓舞啟發了當代無數的劇場工作者的熱情和靈
感，堅定了他們對劇場藝術創作的信念，加入這個追尋

探索繼而分享的行列。在本章中也嘗試概括性地討論布
魯克的評價、影響和啟示，同時也提出個人對布魯克導
演作品和方法的一些疑惑和心得，以便更清楚地瞭解布
魯克劇場作品和生涯對人類文明的意義與價值。

　　首先討論劇評家和戲劇史家們對彼德‧布魯克作為
一個劇場導演的評價。他們公認他是二十世紀最富創造
力的導演藝術家之一②，尤其是對英國的劇場界。他的
作品成為英國主流（West-end theatre）③和非主流
（fringe theatre）劇場之間的橋樑④，既能做成功的商業
劇場作品，也能大膽地做出實驗創新的作品。他永遠在
變動的劇場風格，令批評家們始終無法用一個標籤來為
他下定論或歸類；有一位劇評家約翰‧赫爾本（John
Heilpern）說得好：「布魯克的作品在表現得最好的時
侯，簡直就是見證劇場裡珍貴的即發狀況（happen-
ing），那是一種真實而又新鮮的自然，一切都流動進行
得如此自然，然而事實上卻是花了經年累月的辛勤工作
才換來的自然啊。」⑤

　　不同的批評家都一致肯定布魯克「探索」（search）
或研究（research）的精神，並推崇他持之以恆的努力
比他的天才更為重要，他們也稱道他在劇場理論上所提
出的見解，以及剖析他同時代劇場問題的敏銳與犀利。
對他的劇場導演工作方式，群體的尋找發現劇義的深奧
處，更使劇場工作者和研究者都備受提醒與刺激；對他
的運用各種方法來找到最適合的表演形式，也認為是可
以達到更廣泛更深入的知覺的有效途徑。在他對劇場本
質和功能的重新質疑研究上，批評家們認為他所提出的
論點，都是極具參考價值的經驗和深思的心得。他提出

的問題，今日仍是每位劇場工作者要自己面對、解答
的。

　　而他最受爭議的地方，就是他對於劇場表達語言的
創新和突破，例如在《歐爾蓋斯特》和《暴風雨》兩劇
中的語言實驗（linguistic experiments）動作和聲音的非
語意學（semantics）範圍內的可能性，或重新創造一種
新的「語言」。有批評家認為不知所云，有批評家喝采
一個全新的劇場語言就此誕生，更能傳達隱微的真理。
就像當布魯克重新詮釋莎劇時，許多衛道人士批評他扭
曲又擅改了莎劇，使莎劇失去莊嚴的美感，而更多的人
卻歡呼迎接布魯克的新版莎劇，讚揚他解救了博物館裡
的莎士比亞，讓莎士比亞能在現代復活得生意盎然。在
《摩訶婆羅多》到處轟動的演出後，也有人批評布魯克
剽竊印度文化，以一種文化帝國主義的姿態剝削印度的
偉大史詩，甚至連布魯克的印度女演員都說布魯克誤解
了《摩》劇的真實意義。

　　眾口滔滔在現代至於後現代文化中是可喜的文化多
元化、多樣性的現象，畢竟要是大家在意的作品，才會
有議論紛紛的興趣和評論出現，更何況以「解構主義」
（de-constructuralism）的觀點來看，布魯克對於「原典」
（text）的自由詮釋，已被認為是每一個讀者（也是另一
個作者）的當然權利。雖然布魯克對於跨文化的素材應
更加深其文化背景的瞭解和呈現，以更尊重題材的文化
特殊性，否則便難以規避從自己的文化觀點詮釋其他文
化的偏見，由於殖民主義時代東西方文化的特殊權力關
係，布魯克身為一個西方劇場工作者，若不在觀點上更
加小心和尊重，更難逃被視為是「西方文化帝國主義」

的評斷。

　　總之，整體來說，對布魯克的評價大部分是嘉許及肯定他的劇場成就的，做為一個劇場導演，還有什麼比富有原創力、多才多藝還更好的評價呢？晚年的布魯克實際上已經是實至名歸，譽滿國際的現代戲劇大師（Master）之一了，「而布魯克吸收了許多不同文化、宗教、意象的影響，卻不服膺任何一個。從一個西方的自由、人文派的知識份子進而成為一個世界公民，布魯克的作品也反映了這樣的過程和恢宏的氣象，在二十世紀的尾聲，他仍然會是劇場革新的主要動力吧！」⑥

　　在布魯克晚期的導演作品中，例如：《眾鳥會議》、《摩訶婆羅多》等，都是以不同文化的古老故事為中心題材，來發展成戲劇，並運用儀式的形式──「神聖戲劇」的實現。有些批評家認為布魯克的這類作品呈現，雖然具有異國色彩的新鮮感，但缺乏深入瞭解史詩內容後反映出的深度。雖然在處理不同文化的戲劇素材的同時，布魯克還運用了不同的表演形式和劇場語言來表現，再加上來自不同文化的演員共同參與發展和演出，從內容到形式再到組織成員都是新的挑戰，都為最後呈現出的作品增添層層變數。

　　布魯克的導演工作確實充滿創造性，也充滿各種困難的新挑戰，令人質疑的是：一齣數小時的戲，經過高度濃縮的處理，是否能成功地呈現出一個卷帙浩繁的人類史詩故事呢？或者一齣導演和演員的共同創作，只要這齣戲的本身觀眾覺得好看，有所啟示、感動就夠了，不須考慮是否完全展現了原著的內容深度，因為內容的詮釋權力在於該戲的導演？這些問題都值得大家再去深

思。

　　另外關於布魯克運用非語意學範疇內的聲音和肢體語言來表現戲劇內容的方式，曾經是布魯克搭檔的馬洛維茲（Charles Marowitz）批評布魯克所導的《伊底帕斯》（*Oedipus*）為：「僅止是這齣戲內在意義的粗率外在表現罷了。」「這齣戲只能算是一個純粹形式主義（pure formalism）式的迷人的實驗。」名批評家馬丁·艾斯林（Martin Esslin）也批評此劇：這些「儀式的形式是否能說服那些懷疑的不信者（unbelievers）呢？」⑦布魯克創新的劇場語言究竟能為觀眾瞭解多少？它們是否能正確地傳達戲劇的內容又顧及內容的深度？而儀式的神聖性又是否真正能為人類普遍地感受？批評家們質疑著，布魯克的實驗是創新的，是對僵化的西方戲場語言文學（或是社會行為主義的）的反動，試圖為戲劇注入新的活力。但是他的探索成果有時是成功有效的，有時卻是失敗而模糊的，我們肯定他的創新精神，卻不能全盤接受他的作品全是成功的佳作，仍然要持批判的眼光，一一重新審視。

　　筆者自己也看過《馬哈／薩德》的影碟演出，對布魯克的導演作品也有一些疑惑（但是在此必須聲明，劇場演出和電影演出的效果，因為媒介的不同，會有很大的差距。）雖然布魯克營造的戲劇效果和張力，以及感官震撼十分強烈，但是在傳達馬哈和薩德兩人對革命不同的理念的大段獨白的處理上，就顯得有些呆板無力單調，使人極容易忽視其內容的重要性，而只重視兩人及周遭精神病患怪異的表情和反應。整齣戲確實造成了一個整體性的血腥、混亂怪異的印象，但是在角色的性格

塑造上卻十分模糊，每個人彷彿都只成為導演手中一個
象徵性的符號；馬哈是受制於宿命的革命悲劇英雄，薩
德是一個懷疑論的變態知識份子等等。

　　也許布魯克對於電影語言的掌握能力，不及他對劇
場語言的掌握能力，也或許這正是布魯克所要的效果。
但是這樣的效果在我看來，使這齣戲的思想內容，在強
烈的表現形式下，無法被兼顧地、清楚地傳達給觀眾，
實在十分可惜。由此，我聯想到布魯克在許多創新的演
出中，削弱文字語言的重要性，加重聲音和身體語言的
表現形式，是否有可能因為強化了「劇場性」（theatri-
cality）可簡化或弱化了戲劇的內容和思想？這些都是布
魯克導演作品中的潛在問題。

　　接著討論布魯克的劇場生涯對當代和未來戲劇藝術
的影響。布魯克一生就不斷地在各種文化影響中，促進
自己的成長，接受影響是一個主動的選擇，包含了清楚
的判斷，而不是被動地、沒有自覺地被影響，或一味地
模仿跟進。在這裡我們也要來重新檢視布魯克的影響，
促進我們對他的清楚認知和吸收長處，增進我們的成
長。

　　1.他的劇場理論的影響。布魯克的劇場理論專著
　　《空的空間》，已經成為二十世紀最重要的劇場理
　　論之一。其中對當代劇場危機的察覺和尋求解決
　　之道，對劇場的定義、本質及存在的根本問題提
　　出疑問並嘗試解答，以是否具有生命力來區分戲
　　劇的優劣，以劇場引起觀眾何種反應來為戲劇分
　　類，帶給所有的劇場工作者一種新的看法和領

悟,留下許多空間和問題讓我們思索,讓我們自己去找尋自己的答案。他為劇場所塑造的意象:「空的空間」、神聖的、粗糙的、直感的、僵化的戲劇,也成為劇場工作者心中鮮明的圖象,可以作為欣賞和創作時的評判標準。

2.對於導演自由創作詮釋權利的發揮與證明。在一百多年的近代導演崛起的歷史中,一直存在著導演和劇本關係的爭辯,是忠於原著或是修改、創新?在導演逐漸掌握了全劇的統一風格,主導排戲權力和負擔戲的成敗責任後,導演就愈來愈有獨立創作權利;而優秀的導演藝術家的創新精神,使新舊劇目都讓觀眾耳目一新,不論手段如何,劇場的最後演出成果是最好的證明。

彼德・布魯克以優秀革新的手法執導古典劇作,如:莎士比亞戲劇,也主張如果不加以修改以配合當代精神,就沒有演出的意義與價值,由觀眾和批評家的好評中,證明布魯克的做法和觀念是正確的,也影響了英國一向保守的劇場,啟發了許多後進。而同時代的優秀導演藝術家,也都各自以優秀作品證明了自己創作的合法合理性。時至今日,導演的自由創作和詮釋權,已經完全為劇場界或觀眾認同與支持了。

3.他的導演方法和劇場工作方式。布魯克將排演工作視為一種探索的過程,一段集體及個人成長的旅程;主張且力行透過團體合作的工作坊來發展演出的素材;主張採制宜折衷的開放心胸來嘗試、接受各種表演形式和訓練;重視排演和演出

圖18　《暴風雨》劇照

中演員、導演和觀眾之間有機的、有生命力的互動關係，影響了許多與他工作過的人和看戲的觀眾或閱讀過他排演資料的讀者和表演團體。現在許多的表演團體都採用這種方式工作，這種方式雖然不是布魯克獨創的，但是他算是其中運用得最好也最持久的導演之一了。

4. 開發創新而獨特的劇場語言（各種聲音及肢體動作）呈現作品。有鑑於現存的劇場語言的僵化，布魯克勇於致力開發新的、有生命力的劇場語言，來呈現新的劇場內容，堪稱當代劇場多樣的劇場形式革命先驅之一。

5. 開啟運用跨文化（cross-culture）與不同文化之間的戲劇題材的風氣，及與不同文化的成員一起工作的方式和可能的做法。在國際戲劇研究中心的

工作期間，布魯克與來自不同種族的演員一起工作，企圖跨越不同的文化、語言的障礙、隔閡，尋找人類新的劇場語言，整合新的、更宏闊的文化秩序，是七〇年代以後乃至後現代主義（Post-modernism）文化中一個重要的文化現象和趨勢。布魯克開風氣之先，也以創作印度史詩《摩訶婆羅多》作為這個方向創作的最好範例。

6. 神聖戲劇（Holy Theatre）的追求與實踐。早在《空的空間》發表的時期開始，布魯克就十分注意原始的儀式（ritual）與戲劇的關係，在他後來的旅行和創作中也不斷吸收、呈現出將「無形之物具體化為有形之物」的戲劇表現。在八〇年代以降，各地劇場研究熱衷原始祭儀的風潮中，足見布魯克的研究也是先知先覺的領導之一。

7. 建立獨特的劇場美學，開啟嶄新的劇場美學風格。布魯克的劇場作品愈到後期就愈發地以最簡練精粹的舞台樣式和近乎空場的舞台空間，完全揚棄繁複華麗的劇場美學，來呈現他「以演員為表演中心」的劇場理念。在簡樸素淨被化約為儀式元素式的舞台上，反而更能展現劇場空間的象徵和多變性，開發觀眾想像力的參與空間。

　　最後要討論的是彼德・布魯克劇場藝術生涯給我們的啟示。

　　布魯克總是愛說自己是人生旅途中的一個冒險者和旅行者，而這也代表著他一生生活和劇場創作的理念和哲學，他因著興趣而選擇了劇場藝術作為他展現生命的

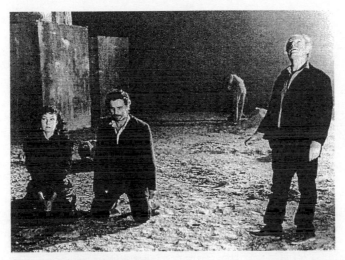

圖19 《卡門的悲劇》劇照

媒介，也藉著劇場工作來追尋他對生命與生活中各種困
惑的解答，流露出他對人世種種現象與情境的反省與關
懷。他透過對人生的思考、感受和不斷的閱讀、學習以
及遍遊世界的旅行，體驗不同的生活經驗，來加深他的
作品的深度與廣度；透過劇場工作的排演和實驗的過
程，來促進自己和演員知覺的成長。

　　作為一個劇場藝術家，他從一開始就抱定藝術創新
求變的精神，這似乎也是他的本能，永不疲憊地探索新
的表演形式、新的劇場語言，忠於自己的藝術直覺，追
求著劇場中鮮活的生命力的表現。他將劇場的工作視為
一種生活方式（theatre as a way of life）⑧，他以生命來
對待戲劇。他的生活供給他的劇場以養分，他的劇場工

作又回饋他的生活。他清楚的認知劇場與生活是密不可分的，終生實踐著他的理念，使自己的生活和劇場都持續地發展、變化、逐步豐富著。他也從來沒有忘記觀眾，那是因為他樂於將他的發現分享給眾人，也樂於聆聽觀眾的反應，他深深瞭解也一直努力要達到的，就是劇場中人與人珍貴的相會（meeting）所帶來的知覺的增進、情感的交流感應。

這樣一種以生命對待戲劇的方式和態度，可以說是將生命與戲劇結合，他生命的探索即是他戲劇的探索，再以人類創造的本能尋找形式，來呈現探索的內容，分享給大眾。布魯克就是這樣專誠地工作生活了四十多年，創造了許多令人難忘的劇場經驗，同時忠於自己個人生命的體驗探索，他這種看待戲劇的方式，啟示了無數劇場工作者和愛好者，啟示我們劇場的工作可以是一種生活方式，可以與生活交融並行，可以使生命更豐盛而有意義，可以帶來他人（共同工作的人員及觀眾）和自我的成長。世界一舞台，舞台一世界，布魯克的劇場藝術生涯，讓我們看見劇場生活可以是多麼地精采而有意義。對劇場工作者而言，雖然探索永無止盡，但是探索過程永遠比結果的成功重要；在每一個「此地此時」（here and now）中掃除障礙，探尋真相，再現真實，努力創造，就是一種快樂啊！

彼德‧布魯克重視傳統，不僅是戲劇上的，也是整個人類文化上的傳統，從傳統中學習，也從傳統中創新。彼德‧布魯克根植本國文化的傳統，發揚莎士比亞戲劇深入寶山的研究及探索熱情和獲得的啟示，是非常值得我們學習效法的。特別是在台灣及中國現代戲劇受

到大量西方甚至日本劇場形式、語言和思想的影響，許
多演出作品只是一味移植模仿西方現代劇場不同的表現
流派，卻缺乏對本身文化、社會、美學的反省和反映，
對本身環境、土地、人民的觀察和關懷。布魯克根植傳
統、尊重傳統的創作精神，更讓我們深刻領悟到「全盤
西化」的危機和荒謬，刺激我們對自己的文化應有更多
的自覺和謙卑探尋、厚實扎根的心志。

　　而在邁向新世紀的當代，布魯克開放、自由、容納
百川而成江海的文化視野，不僅反映了當代文化打破地
理歷史界限，頻頻溝通、重新整合的趨勢，也顯示了一
種新世紀戲劇的可能面貌。戲劇作為一種具體的社會文
化現象，雖然在現代也面臨到內在與外在的危機，但是
危機卻更能激發優秀劇場藝術家深思及洞察危機以創造
更新的能力，啟示著我們開創新世紀戲劇的契機。

　　最後還要來談談筆者個人的一些研究心得。

　　1.對於布魯克的劇場理論中談到的四種戲劇分類，
　　　筆者以為須要再補充一點。布魯克言及神聖、粗
　　　糙、直感戲劇之有生命力，而強烈撻伐比比皆是
　　　的僵化戲劇，但是他為了要撥亂反正，在舉例說
　　　明時舉了許多精緻劇種的僵化現象。他的意思是
　　　要革除僵化的因素，而非否定精緻的戲劇。因為
　　　精緻的戲劇也有可能製作得非常有生命力，令觀
　　　眾深深為之傾倒，關鍵完全在於製作單位的工作
　　　理念和態度，是否能有自覺的從事創造性的戲劇
　　　活動。

　　2.以筆者身為台灣劇場工作者的一份子而言，是非

圖20 彼德‧布魯克近照

常羨慕布魯克能有如此充分的經濟支援和充裕的
時間來從事戲劇研究及排演工作的。因為在台灣
的劇場工作者，面對資金、場地、資訊、人才和
時間各種短缺，並沒有辦法像布魯克那樣得天獨
厚。但是，我們不要忘記布魯克最初踏入劇場時
也是一貧如洗、兩袖清風。他完全是靠他自己的
才能和努力，在英國劇場闖出一番局面。誠然，
英國較為健全的商業劇場制度和穩定的劇場觀眾
群，都有助於培養年輕而優秀的劇場藝術家。
在台灣，並沒有如此優良的戲劇環境，所以劇場
工作者更要付出加倍的努力來創作，來堅持自己
的志向，才能實現自己的戲劇理想，才能改善自
己的戲劇環境。光是抱怨環境欠佳或是心灰意冷
地離開劇場，並不能使環境變好。只有肯默默耕
耘的戲劇工作者，都在自己的崗位上盡心盡力，
制定推動戲劇活動的政策、鼓勵創作、提供申請
經費、場地的各種管道；學術研究討論，引介，
創建新興觀念；多元化地從事劇場創作、發表新
作展演，勇於創新實驗，讓戲劇演出深入民間，
培養新的觀念，聯絡舊的觀眾，才能使台灣的戲
劇生機蓬勃，逐步改善戲劇的整體環境。

3. 再談到布魯克在C.I.R.T.成立之後的「旅行──
訓練──演出」的劇場工作模式，實在令人心動
神往。但是在台灣的劇場工作者似乎不可能有那
麼多的時間和經費能投注在劇場工作上。但在可
能的範圍以內，筆者希望布魯克細心耐心琢磨、
研究作品的功夫，能鼓勵劇場工作者以較長的排

練時間來孕育更優秀的戲劇作品，不要「貪多嚼
不爛」，匆促排戲就上演，使自己和觀眾失望。
在文化政策上，筆者也希望政府和民間能廣延人
才或設立基金會，提供劇場工作者或劇團各種訓
練的機會和經費，使劇場工作者的技藝有發展精
進的可能。

另外，布魯克的創新精神和持久的熱情，對此間
的劇場工作者而言，也是一個很好的現身說法。
他的精神也可以應用在此間的劇場工作中，增加
一些堅持的力量；他的導演工作方式也可以應用
在實際的劇場工作中，例如：重視即興及集體發
展一個固定的素材、嘗試各種表演方式的可能
性，重視排演過程中的訓練，對傳統戲碼的創新
詮釋和演出等等。事實上在筆者的劇場工作經驗
中例如：在蘭陵劇坊所受的表演訓練和所作的演
出，都採用了這些方法和觀念來排演和演出。相
信有許多小劇場工作者也都對這些方法、觀念有
所瞭解或接觸，只是台灣的劇場工作者應培養更
高的文化自覺及厚實的專業知識，以更持久的研
究精神來創造和開發與本地生活、文化、社會息
息相關的劇場訓練、表達方式和內容。

　　在本書中，不僅希望詳盡完備地介紹布魯克的劇場
工作方式和作品特色及其重要的劇場理論，也嘗試採集
不同批評家的觀點，對布魯克的作品進行客觀的批判。
惟有兼顧優缺點的批判和介紹，才能掌握這位被譽為
「劇場大師」的導演最真實的面貌。

　　希望本書的完成能刺激台灣的劇場工作者更尊重、
扎根於自己的文化傳統，深入探索自己文化中的經典作
品之內涵與特質；也能更具有開闊的胸襟和視野，廣泛
吸收並論述引介各國傑出劇場及文化工作者的實務經驗
和思想觀念，不僅在創作理念和工作方法上受到更多元
的啟發，也在比較參考他人經驗的過程中，有更多批
判、反省和思考的機會。如此才能在不卑不亢的文化自
信基礎上，建立起更宏觀的跨文化視野，在創造台灣未
來的劇場文化時，有更踏實豐厚的內在資源。

註釋

①劇場主義（theatricalism）在二十世紀初就被提出來做為
 重振劇場藝術的中心理念，主張運用所有戲劇的既有手
 段、方法，創造以戲劇表演為主的劇場演出，而非以文學
 表達為主的戲劇。

②David Bradby and David Williams, *Director's Theatre*.
 Smartin's Press: N.Y., 1988, p.145.

③西端劇場（West-end theatre）：倫敦市西區的商業劇場，
 相當於美國的百老匯劇場。

④*Following Directions*, p.15.

⑤Roose-evans, James. *Experimental Theatre*. Routledge:
 London, 1989, p.185.

⑥*Following Directions*, p.210.

⑦*A Theatrical Casebook*, p.123.

⑧Grotowski, Jerzy. *Towards A Poor Theatre*, Touchstone: New
 York, 1968, preface by Peter Brook，布魯克認為Grotowski
 的戲劇是一種生活方式，而他自己的後期（自從C.I.R.T.
 開始）戲劇也是。

附錄一　布魯克作品一覽表

a.彼德‧布魯克導演劇場作品一覽表

1925　3月21日出生於倫敦。

1942　馬羅的（Christopher Marlowe）的《浮士德博士》（*Dr. Faustus*）。當時布魯克還是牛津的學生，與一群業餘演員合作，在倫敦火炬劇場演出。

1944　電影《一個感傷的旅程》（*A Sentimental Journey*）改編自勞倫斯‧史登（Laurence Sterne）的同名小說。

1945　考克圖（Jean Cocteau）的《煉獄機器》（*The Infernal Machine*），於倫敦的「雄雞」劇場俱樂部，和Chanticleer Theatre Club演出。

　　　魯道夫‧比席爾（Rudolf Besier）的《溫波街的髮夾》（*The Barretts of Wimpole Street*），於倫敦Q劇場演出。

　　　蕭伯納（George Bernard Shaw）的《賣花女》

（*Pygmalion*），於英國和德國巡迴演出，蕭伯納的《人與超人》（*Man and Superman*），於伯明罕劇目劇場（Birmingham Repertory Theatre）演出。

莎士比亞的《約翰王》，於伯明罕劇目劇場演出。

易卜生的《海上夫人》（*The Lady from the Sea*），於伯明罕劇場演出。

1946　莎士比亞的《空愛一場》（*Love's Labour's Lost*），於莎士比亞紀念劇場演出（Shakespeare Memorial Theatre, Stratford-upon-Avon）。

杜斯妥也夫斯基的《卡拉馬助夫兄弟們》（*The Brothers Karamazov*）由亞烈克‧金尼斯（Alec Guinness）改編，於抒情劇場（Lyric Theatre, Hammersmith）演出。

1947　莎士比亞的《羅密歐與茱麗葉》，於史崔福的莎士比亞紀念劇場演出。

沙特（Jean-Paul Sartre）的《沒有影子的人》（*Men without Shadows*）和《可敬的娼妓》（*The Respectable Prostitute*），由奇蒂‧布烈克（Kitty Black）改編，於抒情劇場演出。

布魯克為《觀察者》（*The Observer*）雜誌寫舞蹈評論。

1948　穆索斯基（Mussorgsky）的《古德諾夫》（*Boris Godunov*），於科芬園（Covent Garden）的皇家歌劇院（Royal Opera House）

演出。

1949　霍渥德‧理查森（Howard Richardson）威
廉‧白尼（William Berney）的《月亮的黑
暗》（*Dark of the Moon*），於抒情劇場首演，
之後轉至倫敦「大使劇場」（Ambassador's
Theatre）演出。

莫札特的《費加洛婚禮》（*The Marriage of
Figaro*），於科芬園皇家歌劇院演出。

布里斯（Bliss）的《奧林帕斯神》（*The
Olympians*），於科芬園皇家歌劇院演出。

理查‧史特勞斯（Richard Strauss）的《莎
樂美》（*Salome*），於科芬園皇家歌劇院演
出，由達利（Salvador Dali）擔任設計。

1950　阿努義（Jean Anouilh）的《月暈》（*Ring
round the Moon*），由克里斯夫佛‧福來
（Christopher Fry）改編，於倫敦「環球劇場」
（Globe Theatre）的演出。

莎士比亞的《惡有惡報》（*Measure for Mea-
sure*），於莎士比亞紀念劇場演出，後又巡
迴西德演出。

安德海‧胡森（Andre Roussin）的《小屋》
（*The Little Hut*）由南茜‧蜜特佛（Nancy
Mitford）改編於抒情劇場演出。

1951　亞瑟‧米勒（Arthur Miller）的《推銷員之
死》，於布魯塞爾的比利時國家劇院（Bel-
gian National Theatre）演出。

約翰‧懷汀（John Whiting）的《一首歌

一分錢》，於倫敦的「草市劇場」（Haymar-
ket Theatre）演出。

莎士比亞的《冬天的故事》（*The Winter's
Tale*），於倫敦鳳凰劇場（Phoenix Theatre）
演出。

布魯克與娜塔莎‧貝麗（Natasha Parry）結
婚。

阿努義的《可倫比》（*Colombe*），由丹尼
斯‧坎能（Denis Cannan）改編，於倫敦
「新劇場」（New Theatre）演出。

1952　電影《乞丐歌劇》，由約翰‧蓋（John Gay）
改編。

1953　湯瑪斯‧歐威（Thomas Otway）的《保留的
威尼斯城》（*Venice Preserv'd*），於抒情劇場
演出。

《小屋》，於紐約柯羅涅劇場（Coronet
Theatre）再演。

《一個人的盒子》（*Box For One*）。布魯克
寫的電視劇。

古諾（Charles Gounod）的《浮士德》
（*Faust*），於紐約大都會歌劇院演出。

製作導演電視電影《李爾王》（*King Lear*），
與奧森威爾斯合作。

1954　福來（Christopher Fry）的《黑暗中光明已
足》（*The Dark is Light Enough*），於倫敦的
艾爾堆奇劇場（Aldwych Theatre）演出。

亞瑟‧麥克雷（Arthur Macrae）的《收支平

衡》（*Both Ends Meet*）於倫敦的阿波羅劇場
（Apollo Theatre）演出。

圖曼・卡波（Truman Capote）的《花之屋》
（*House of Flowers*）由哈洛德・阿倫（Harold Arlen）作曲，於紐約艾爾文劇場（Alvin Theatre）演出。

1955　阿努義（Jean Anouilh）的《雲雀》（*The Lark*），由福來（Christopher Fry）翻譯，於抒情劇場演出。

莎士比亞的《泰塔斯・安卓尼卡斯》（*Titus Andronicus*），於莎士比亞紀念劇場演出。

莎士比亞的《哈姆雷特》（*Hamlet*），於倫敦鳳凰劇場演出，後又至莫斯科，於莫斯科藝術劇場（Moscow Arts Theatre）演出12場。

《現在生日》和《來自莫斯科的報告》兩部電視電影（television films），布魯克導演。

1956　《權力與榮耀》（*The Power and the Glory*），由丹尼斯・坎能和皮耶・波斯特（Pierre Bost）兩人改編自葛樂姆・葛林（Graham Greene）的同名小說的戲劇，於倫敦鳳凰劇場演出。

艾略特（T.S. Eliot）的《家庭重聚》（*The Family Reunion*），於倫敦鳳凰劇場演出。

亞瑟・米勒的《橋上所見》（*A View from the Bridge*），於倫敦喜劇劇場（Comedy Theatre）演出。

田納西・威廉斯（Tennessee Williams）的

《熱鐵皮屋頂上的貓》，由安德海‧歐貝
（Andre Obey）翻譯，於巴黎的安端劇場
（Theatre Antoine）演出。

1957　莎士比亞的《暴風雨》（*The Tempest*），於莎
士比亞紀念劇場首演，後又至倫敦德雷巷的
皇家劇場演出（Theatre Royal, Drury
Lane）。

《天和地》（*Heaven and Earth*）電視電影，
由布魯克和丹尼斯‧坎能（Denis Cannan）
合作導演。

柴可夫斯基（Tchaikovsky）的《尤金‧奧寧
根》（*Eugene Onegin*），於紐約大都會歌劇
院演出。

莎士比亞的《泰塔斯‧安卓尼卡斯》（*Titus
Andronicus*），在巴黎的國家劇院（Theatre
des Nations）演出，巡迴至歐洲的威尼斯、
貝爾格勒、華沙、維也納、薩格雷布（Zag-
reb）。

1958　亞瑟‧米勒的《橋上所見》（*A View from the
Bridge*），由馬赫索‧艾梅（Marcel Ayme）
翻譯，於巴黎的安端劇場（Theatre Antoine）
演出。

杜杭瑪特（Friedrich Durrenmatt）的《拜訪》
（*The Visit*），由莫瑞斯‧范倫西（Maurice
Valency）改編，在紐約林芳登劇場（Lyne
Fontanne Theatre）演出。

亞力山卓‧布萊福特（Alexandre Bregffort）

的（*Irma la Douce*），於倫敦抒情劇場演
出，由朱利安摩兒（Julian More）、大衛・
韓尼可（David Heneker）及蒙蒂・諾曼
（Monty Norman）翻譯，音樂由瑪格麗特・
蒙娜特（Marguerite Monnot）編作。

1959　阿努義的《戰鬥的公雞》（*The Fighting Cock*）
由路茜安娜・希爾（Lucienne Hill）翻譯，
於紐約安塔劇場（ANTA Theatre）演出。

1960　惹內（Jean Genet）的《陽台》（*Le Bal-
con*），於巴黎的吉姆那斯劇場（Gymnase）
演出。
電影《如歌的行板》（*Moderato Cantabile*），
改編自瑪格麗特・杜哈絲的同名小說。

1961　夏天，布魯克花了3個月的時間在波多黎各
的維克斯島上，拍攝威廉・高登（William
Golding）的小說《蒼蠅王》（*Lord of the
Flies*）的電影。

1962　莎士比亞的《李爾王》（*King Lear*），於史崔
福的皇家莎士比亞劇場演出，後又至倫敦艾
爾堆奇劇場演出。

1963　杜杭瑪特（Friedrich Durrenmatt）的《物理
學家》（*The Physicists*）由詹姆斯・柯卡普
（James Kirkup）翻譯，於倫敦艾爾堆奇劇場
演出。與克利福・威廉斯（Clifford Williams）
合導莎士比亞的《暴風雨》（*The Tempest*），
於皇家莎士比亞劇場演出。
朱利安・莫兒（Julian More）和蒙蒂・諾曼

（Monty Norman）合寫的歌舞劇（*The Perils of Scobie Prilt*），只在牛津的新劇場（New Theatre）演了一週。《中士莫斯葛烈夫之舞》翻譯自約翰・阿登（John Arden）的作品，於巴黎的「雅典娜劇場」（Theatre de l'Athenee）演出。魯夫・霍屈哈士（Rolf Hochhuth）的《代表》（*The Representative*）與法杭索斯・達朋（Francois Darbon）合導，於巴黎的雅典娜劇場演出。

5月電影《蒼蠅王》在坎城影展放映，8月，在紐約上演。

5月《李爾王》在巴黎的國家劇院演出。

1964　1月／2月在倫敦的蓮達劇場（LAMDA Theatre）舉辦為期四週的殘酷劇場季（Theatre of Cruelty season）。

春季在東歐巡迴演《李爾王》（*King Lear*）。

5月在美國紐約的州劇場（State Theatre）演出《李爾王》。

6月在科芬園的冬瑪排演室（Donmar Rehearsal Rooms）演出惹內的《屏風》（*The Screens*）。

7月電影《蒼蠅王》在倫敦上演，接著全球發行上演。

8月20日彼德・懷斯（Peter Weiss）的《馬哈／薩德》（*Marat/Sade*）演出。

1965　2月1日布魯克首次在大學作演講的講稿發表於《今日劇場》（*The Theatre Today*）雜

誌，之後修訂出版成為《空的空間》（*The
Empty Space*）一書。

10月19日彼德‧懷斯的《調查》（*The Inves-
tigation*），皇家莎士比亞劇團（Royal Shake-
speare Company）在艾爾堆（Aldwych）作
公開朗讀，由布魯克、大衛‧鍾斯（David
Jones）共同籌畫，由亞力山大‧葛羅斯
（Alexander Gross）翻譯。布魯克為詹‧克
特（Jan Kott）所新出版的英文本《我們的
同代伙伴──莎士比亞》（*Shakespeare our
Contemporary*）寫序言。

1966　1月／3月在美國紐約演出《馬哈／薩德》
（*Marat/Sade*），得到三座東尼獎，四座劇評
人獎。2月在紐約錄製《馬哈／薩德》的影
碟。

　　　5月在倫敦松林工作室（Pinewood Studios）
與巡迴美國的演員以17個工作天拍攝完
《馬哈／薩德》的電影。

　　　8月1～10日葛羅托夫斯基（Grotowski）和
西斯拉克（Cieslak）到倫敦與皇家莎士比亞
劇團及布魯克一起工作。

　　　10月13日皇家莎士比亞劇團在艾爾堆奇演
出《*US*》。

1967　3月在倫敦歐狄恩（Odeon）草市（Haymarket）
首演電影《馬哈／薩德》（*Marat/Sade*）。

　　　夏‧在倫敦用四週拍完電影《對我說謊》
（*Tell me Lies*）。

1968　2月13日《瞞天過海》在紐約上映。

17日在倫敦上映。

3月19日演出由泰德‧休斯（Ted Hughes）改編，大衛‧安東尼泰納（David Anthony Turner）翻譯，西尼卡（Seneca）原著的《伊底帕斯》（*Oedipus*）與古歐弗雷‧瑞夫（Geoffrey Reeves）合導。

5月布魯克在巴黎單獨地與國家劇院中來自世界各國的成員組合在一起工作，包括喬‧柴金（Joe Chaikin）、維克多‧加西亞（Victor Garcia）、克榮德‧擢伊（Claude Ray），6月，布魯克被強迫返回倫敦。

6月18日在倫敦白堊農場的圓屋（Round House, Chalk Farm）演出莎士比亞的《暴風雨》（*The Tempest*），由來自各國的演員演出。

9月《空的空間》（*The Empty Space*）出版。

1969　1月／4月在丹麥拍攝《李爾王》，之後花了7個月的時間在巴黎剪接。

1970　8月27日在史雀福與皇家莎士比亞劇團，演出莎士比亞的《仲夏夜之夢》（*A Midsummer Night's Dream*）。

12月在圓屋（Round House）演出兩場《仲夏夜之夢》。在巴黎創立國際戲劇研究中心（C.I.R.T.），導演為布魯克和米其面‧柔任（Micheline Rozan）。

11月1日C.I.R.T.開始工作。

1971　1 月《仲夏夜之夢》在紐約比利玫瑰劇場
　　　（Billy Rose Theatre）演出，是 14 週巡迴美
　　　加地區演出中的一場。

　　　3 月在紐約布魯克林音樂學院連演兩週，
　　　《仲夏夜之夢》，布魯克贏得百老匯東尼獎的
　　　最佳導演獎。

　　　6 月 10 日於倫敦艾爾堆奇（Aldwych）演出
　　　《仲夏夜之夢》。

　　　8 月 28 日在伊朗的伯斯普魯斯（Persepolis）
　　　參加第五屆國際藝術節演出《歐爾蓋斯特》
　　　（*Orghast*），演員是 C.I.R.T. 中來自各國的精
　　　英。

　　　7 月電影《李爾王》在倫敦上映。

1972　4 月 25 日與 C.I.R.T. 在巴黎西格米爾劇場
　　　（Recamier, Paris）做公開的練習的展演
　　　（demonstrations of exercises）。半開放的公開
　　　演出（limited public performances）漢德克
　　　（Handke）的《凱斯普》（*Kasper*）一劇的即
　　　興創作，全歐巡迴演出皇家莎士比亞劇團
　　　（RSC）的《仲夏夜之夢》。

1973　從 1972 年 12 月～1973 年 2 月，布魯克與部
　　　分 C.I.R.T. 成員到非洲旅行。

　　　在阿爾及利亞、奈及利亞、達荷美、演出
　　　《眾鳥會議》（*Conference of the Birds*），演出
　　　成員是 C.I.R.T. 中來自亞歐、非、美洲各國
　　　的演員。

　　　全球巡迴演出《仲夏夜之夢》，包括美國和

日本。

1974 　10月15日莎士比亞的《雅典的提蒙》
（*Timon d'Athenes*），於國際戲劇創作中心
（C.I.C.T.）的（Bouffes du Nord）「諾德堡」
劇場演出，作為法國巴黎奧冬戲劇節
（Festival d' Automne）的部分節目。法文翻
譯由凱瑞爾（Jean-Claude Carriere）擔任，
與布魯克合導的是尚‧皮耶‧文森（Jean-
Pierre Vincent）。

1975 　1月12日在C.I.C.T.的Bouffes du Nord劇場
演出《伊克族人》（*Les Iks*），作為奧冬戲劇
節的部分節目。
5月在Bouffes du Nord對限數（restricted）
的觀眾演出《眾鳥會議》即興版。
4月／6月《雅典的提蒙》和《伊克族人》
在Bouffes du Nord輪流上演。
4月24～26日國際戲劇會談，討論主題為
「集體創作」（collective creation）。
6月／7月布魯克在波蘭華沙參加「國家戲
劇研究大學」（Univesite des Explorations du
Theatre des Nations）舉辦的演講，討論，及
工作坊（Workshops）共同參與的還有尤
金‧巴爾巴（Eugenio Barba）、喬‧柴肯
（Joe Chaikin）、維克多‧加西亞（Victor
Garcia）安德瑞‧葛利格瑞（Andre
Gregory），葛羅托夫斯基（Jerzy Growtow-
ski），路卡‧容可尼（Luca Ronconi）。

　　7月15～18日聯合國教科文組織於巴黎舉
辦國際劇場和文化會談，與會者包括布魯克
與葛羅托夫斯基以及來自全球25個國家的
30位藝術家。

1976　1月15日《伊克族人》(*The Ik*)，於倫敦圓
　　屋演出6週。

　　5月《伊克族人》參加委內瑞拉拉丁美洲劇
場的卡拉喀斯戲劇節演出，巡迴南美洲。

　　10月／11月全美大學巡迴演出《伊克族人》
6週。

　　《伊克族人》巡迴東歐演出。

1977　5月／8月拍攝《與不凡人們的相會》(*Meet-
　　ings With Remarkable Men*)，於倫敦阿富汗
尼斯坦和松林工作室。後在巴黎排演《烏布
王》期間由布魯克親自剪接。

　　11月23日演出傑瑞 (Alfred Jarry) 的《烏
布王》(*Ubu Roi*)，於Bouffes du Nord劇
場，由C.I.C.T.演員演出。

　　8月到歐洲和拉丁美洲巡迴演出《烏布王》，
共計全球演出150場。

1978　5月《烏布王》於倫敦揚維克 (Young Vic)
　　演出。

　　7月《烏布王》代表法國參加卡拉喀斯國家
戲院演出。

　　10月4日莎士比亞的《安東尼和克麗歐派屈
拉》(*Antony and Cleopatra*)，於史崔福與皇
家莎士比亞劇團合作。

10 月 27 日莎士比亞的《惡有惡報》(*Measure for Measure*)，於 C.I.C.T. 的 Bouffes du Nord 劇場演出，法文版翻譯是尚·克勞德·凱瑞爾（Jean-Claude Carriere），連演了 3 個月。

1979　《惡有惡報》(*Measure for Measure*)短期巡迴歐洲。

7 月 15 日阿塔爾（Attar）的《眾鳥會議》參加第 33 屆亞維儂戲劇節（Festival d'Avignon）演出，演出比接哥·迪歐普（Birago Diop）的《*L'Os*》，由馬利克，包溫斯和尚·克勞德凱瑞爾（Jean-Claude Carriere）改編，短期巡迴歐洲，最後回到巴黎 Bouffes du Nord 劇場從 10 月 6 日連演兩個月。

9 月 13 日倫敦首映布魯克拍攝葛吉葉夫（G.I. Gurdjieff）的《與不凡人們的相會》(*Meetings with Remarkable Men*)（直到今天，這部電影還在巴黎聖安伯華絲戲院每星期放映兩次。）

1980　3 月／4 月《伊克族人》、《烏布》、《*L'Os*》、《眾鳥會議》於澳洲阿德雷得戲劇節（Adelaide Festiral）演出被拍成電影《舞台》(*Stages*)。

5 月／6 月《伊克族人》、《烏布》、《*L'Os*》、《眾鳥會議》，在拉瑪瑪（La Mama Annexe）劇場演出。

10 月／12 月《*L'Os*》、《眾鳥會議》在 Bouffes du Nord 重演。

1981　3月18日契訶夫（Anton Chekhov）的《櫻
　　　桃園》（*La Cerisaie*），於C.I.C.T.的Bouffes
　　　du Nord 演出。
　　　11月23日《卡門的悲劇》（*La Tragedie de
　　　Carmen*），是C.I.C.T.和巴黎國家歌劇院
　　　（Theatre National de l'Opera de Paris）合作，
　　　在Bouffes du Nord 演出。

1982　布魯克在倫敦冬瑪用具屋舉辦討論會與演
　　　講。
　　　9月／10月短期巡迴歐洲重演《*L'Os*》。
　　　11月在Bouffes du Nord 重演《卡門》。

1983　3月在Bouffes du Nord 再演《櫻桃園》。
　　　三部不同版本的電影《卡門的悲劇》（*La
　　　Tragedie de Carmen*）上映。
　　　11月《卿卿》（*Chin Chin*），於巴黎蒙巴納
　　　斯劇場（Theatre Montparnasse）演出。

1984　電影《戀愛中的史璜》（*Swann in Love*）上
　　　映，導演是福克・雪蘭多夫（Volker
　　　Schlondorff），劇本取材自普魯斯特（Proust）
　　　《往事追憶錄》，由布魯克與尚・克勞德・卡
　　　希葉（Jean-Claude Carriere）聯合執筆。

1985　7月7日《摩訶婆羅多》（*Le Mahabharata*）
　　　由布魯克和凱瑞爾，改編自梵文史詩。
　　　在亞維儂戲劇節首演，演出地點為靠近阿維
　　　格儂的布彭採石場（Boulbon quarry）。
　　　9月短期歐洲巡迴演出《摩訶婆羅多》（包括
　　　雅典、巴塞隆納、法蘭克福）。

10月回到巴黎Bouffes du Nord 演出《摩訶婆羅多》，一直演到1986年5月。

1986　9月到日本巡迴演出《卡門的悲劇》（*La Tragedie de Carmen*）的再版（revival）。

1987　夏，全球巡迴演出由布魯克英譯的《摩訶婆羅多》，首演在蘇黎世（Zurich），之後是洛杉磯、紐約、澳洲的伯斯和阿德雷德戲劇節、印度，1988年到倫敦。

1988　契訶夫的《櫻桃園》（*The Cherry Orchard*），與拉夫洛伐（Lavrova）合作改編劇本，在布魯克林演出，《摩訶婆羅多》在英國格拉斯呵、澳洲、日本巡迴演出。

1989　西蒙（Simon）的《沃扎·亞伯特！》（*Woza Albert!*）在巴黎的諾德堡演出。

1990　莎士比亞的《暴風雨》（*The Tempest*）由卡希葉（Carriere）改編劇本，在巴黎的諾德堡和英國的格拉斯哥演出。

1992　德布西作曲，梅特林克原著《皮利阿斯的印象》（*Impressions de Pelleas*），由康斯坦特（Constant）和布魯克合作改編劇本，在巴黎諾德堡演出，並在1993年巡迴歐洲。

1993　《那個男人》（*L' Homme Qui*），由奧利佛·賽克斯原著《錯把太太當作帽子的男子》改編，由布魯克和卡希葉合作改編劇本。在巴黎諾德堡演出，並在歐洲巡迴演出。

b. 彼德・布魯克導演電影電視作品一覽表

1944　《一段感傷的旅程》（*A Sentimental Journey*）
　　　（電影）

1952　《乞丐歌劇》（*The Beggar's Opera*）（電影）

1953　《一個人的盒子》（*Box For One*）（電視）

1955　《生日禮物》（*The Birthday Present*）（電視）
　　　《來自莫斯科的報告》（*Report from Moscow*）
　　　（電視）

1957　《天和地》（*Heaven and Earth*）（電視）

1960　《如歌的中板》（*Moderato Cantabile*）（電
　　　影）

1963　《蒼蠅王》（*Lord of the Flies*）（電影）

1966　《零》（三部曲《紅、白、零》（*Red, White
　　　and Zero*）中的《零》）（電影）

1967　《馬哈／薩德》（*Marat/Sade*）（電影）

1968　《瞞天過海》（*Tell me Lies*）（電影）

1971　《李爾王》（*King Lear*）（電影）

1979　《與不凡人們的相會》（*Meetings with
　　　Remarkable Men*）（電影）

1979　《惡有惡報》（*Measure for Measure*）（電視）

1983　《卡門》（電視）

1989　《摩訶婆羅多》（*Mahabharata*）（電影和電
　　　視）

附錄二　圖片索引資料

圖1　　彼德・布魯克照片——出自《變動的觀點》一
書，頁166。

圖2　　《月暈》，1950年在環球劇院的作品，出自《彼
德・布魯克》一書，頁20。

圖3　　《泰特斯・安卓尼卡斯》的最後一景，1955年
在史崔福的作品，出自《彼德・布魯克》一
書，頁16。

圖4　　《拜訪》，1960年在皇家劇院的作品，出自《彼
德・布魯克》一書，頁29。

圖5　　《李爾王》，1962年在史崔福的作品，出自《彼
德・布魯克》一書，頁48。

圖6　　布魯克執導作品——《馬哈／薩德》劇照，出
自《變動的觀點》一書，頁46。

圖7　　布魯克執導作品——《眾鳥會議》的劇照，出
自《變動的觀點》一書，頁153。

圖8　　布魯克帶著演員在非洲巡迴演出，探索人類表
演的共通形式時，圍觀的非洲孩童，出自《變
動的觀點》一書，頁126。

圖9　　《伊克族人》，1970年在巴黎舊教堂「諾德堡」

中的演出，照片中的演員是與布魯克常合作的
歐伊達、布魯斯・邁爾斯、安德烈斯・卡祖拉
斯，出自《彼德・布魯克》一書，頁205。

圖10　《摩訶婆羅多》，布魯克1985年在「諾德堡」執
　　　導的作品，出自《彼德・布魯克》一書，頁
　　　252。

圖11　《安東尼與克莉歐佩特拉》，1979年在史崔福的
　　　演出，出自《彼德・布魯克》一書，頁224。

圖12　《仲夏夜之夢》，1970年在史崔福的作品。出自
　　　《彼德・布魯克》一書，頁143。

圖13　布魯克執導作品──《仲夏夜之夢》劇照，出
　　　自《變動的觀點》一書，頁98。

圖14　《摩訶婆羅多》一劇中的〈大戰〉一景。打擊
　　　樂手即是戰士。從左到右的演員分別是：塔
　　　帕・蘇達那、托西・祖席托瑞、瑪幅索・瑪輻
　　　索，出自《彼德・布魯克與摩訶婆羅多》一
　　　書，頁160。

圖15　《摩訶婆羅多》一劇中，〈賭局〉的一場戲。
　　　猶底希特拉將整個王國都輸光了，他的堂弟卓
　　　瑞達那正在狂喜慶賀著勝利，周遭則是一片沈
　　　默。飾演卓瑞達那的演員是安哲・史紋，出自
　　　《彼德・布魯克與摩訶婆羅多》一書，頁135。

圖16　《摩訶婆羅多》中〈放逐森林〉之一景。永恆
　　　的戰士卡納（由布魯斯・邁爾斯飾演）因為一
　　　隻蟲正咬著他的大腿，他由於害怕吵醒熟睡在
　　　他膝上的上師帕拉許拉瑪（由索提吉・庫雅提
　　　飾演）而在寂靜中無聲的吶喊，出自《彼德・

布魯克與摩訶婆羅多》一書，頁149。

圖17　《摩訶婆羅多》一劇中的〈大戰〉一景。卡那
　　　和有修的最後決戰。從左到右的角色（演員）
　　　分別是：有修（維多利奧・梅索喬諾）、克里希
　　　納（莫里斯・貝尼許）、薩里阿（塔帕・蘇達
　　　那）、卡那（布魯斯・邁爾斯），出自《彼德・
　　　布魯克與摩訶婆羅多》一書，頁177。

圖18　《暴風雨》，1990年布魯克在「諾德堡」執導的
　　　作品，照片中的演員是：貝克利・桑格瑞、索
　　　提吉・庫雅提，出自《彼德・布魯克》一書，
　　　頁267。

圖19　《卡門的悲劇》，布魯克1982年在「諾德堡」的
　　　作品，照片中的演員是：海蘭・德拉瓦特、沃
　　　華・漢索，出自《彼德・布魯克》一書，頁
　　　242。

圖20　彼德・布魯克近照──出自《敞開的門》一書
　　　封面。

附註：（請參閱附錄三參考書目）
《彼德・布魯克》（*Peter Brook*）
《彼德・布魯克與摩訶婆羅多》（*Peter Brook and the
Mahabharata: Critical Perspectives*）
《變動的觀點》（*Ths Shifting Point: Forty Years of
Theatrical Exploration 1946-1987*）

附錄三　參考書目

一、英文部分

Brook, Peter. *The Empty Space*. New York: Atheneum, 1983.

———, *The Shifting Point: Forty Years of Theatrical Exploration 1946-1987*. London: Methuen Drama.

Jones, Edward Trostle. *Following Direction: A Study of Peter Brook*. New York; Berne; Frankfurt am Main: Lang, 1985.

———, *The Open Door: Thoughts on Acting and Theater*. New York: Pantheon Books, 1993.

———, *Threads of Time: Recollection*. New York: 1998.

———, *There Are No Secrets*. London: Methuen Books, 1993

Hunt, Albert, and Geoffrey Reeves. *Peter Brook*. Cambridge: Cambridge University Press, 1995.

Williams, David, com. and trans. and ed. *Peter Brook: A Theatrical Casebook*. London: Methuen Drama, 1988.

Jones, David Richard. *Great Directors at Work: Stanislavsky, Brecht, Kazan, Brook.* Berkeley; Los Angeles; London: University of California Press, 1986.

Grotowski, Jerzy. *Towards A Poor Theatre.* New York: Touchstone, 1968.

Braun, Edward. *The Director and the Stage, from Naturalism to Grotowski.* New York: Holmes & Meier Publishers, 1982.

Cole, Toby, and Helen Krich Chinoy, ed. *Directors on Directing: A Source Book of the Modern Theatre.* Indianapolis: Bobbs-Merrill Educational Publishing, 1963.

Hodge, Francis: *Play Directiing: Analysis, Communication and Style.* Englewood Cliffs: Perntice-Hall, Inc.,1982.

Gregory, W.A. *The Director: A Guide to Modern Theatre Practice.* New York: Funk & Wagnalls, 1968.

Artaud, Antoine. *The Theatre and Its Double.* New York: Grove Press Inc., 1958.

Woods, Porter. *Experiencing Theatre.* Englewood Cliffs: Prentice-Hall, Inc., 1984.

Pavis, Patrice. *Theatre at the Crossroads of Culture.* London and New York: Routledge, 1992.

Novak, Elaine Adams. *Styles of Acting: A Sourcebook for Aspiring Actors.* Englewood Cliffs: Prentice-Hall, Inc., 1985.

Kahan, Stanley. *Introduction to Acting.* Newton: Allyn and

Bacon, Inc., 1985.

Benedetti, L. Robert *The Actor at Work.* Englewood Cliffs:
Prentice-Hall, Inc., 1981.

Brockett, Oscar G., and Robert Findlay. *Century of
Innovation: A History of European and American
Theatre and Drama since the Late Nineteenth
Century.* Needham Heights: Allyn and Bacon, 1991.

Brockett, Oscar G. *History of the Theatre.* Newton: Allyn
and Bacon, Inc., 1987.

——, *The Essential Theatre.* New York: Holt, Rinehart and
Winston, 1980.

二、中文部分

王慰誠：《導演概論》，黎明，1981。

丁洪哲：《舞台導演的藝術》，淡江大學，1986。

大衛・登堡著，張琰譯：《表演藝術》，好時年，
1986。

鍾明德：《在後現代主義的雜音中》，書林，1989。

鍾明德：《從馬哈／薩德到馬哈台北》，書林，1988。

鍾明德：《紐約檔案》，書林，1989。

布羅凱特著，胡耀恆譯：《世界戲劇藝術的欣賞：世界
戲劇史》，志文，1985。

姚一葦：《戲劇原理》，書林，1992。

布魯克　　　　　當代大師系列 17

作　　　者／王婉容

出 版 者／生智文化事業有限公司

發 行 人／葉忠賢

總 編 輯／閻富萍

執 行 編 輯／范湘渝

登 記 證／局版北市業字第 677 號

地　　　址／台北縣深坑鄉北深路三段 258 號 8 樓

電　　　話／(02)8662-6826 8662-6810

傳　　　真／(02)2664-7780

印　　　刷／柯樂印刷事業股份有限公司

法律顧問／北辰著作權事務所　蕭雄淋律師

初版二刷／2010 年 1 月

定　　　價／新臺幣：200 元

ISBN:957-8637-63-2

E-mail: service@ycrc.com.tw

國家圖書館出版品預行編目資料

布魯克=Peter Brook／王婉容著. - - 初版.
- -臺北市：生智文化，2000〔民89〕
面： 公分. - -（當代大師系列；17）
參考書目：面
含索引
ISBN　957-818-141-8（平裝）

　1.布魯克（Brook, Peter, 1925-　　　）- 傳
記 2.布魯克（Brook, Peter, 1925-　　　）- 作
品評論 3.表演藝術

980.1　　　　　　　　　　　　89006665